U0086443

謹以此書獻贈造福人類的
世界宗教博物館。

您想探索博物館世界嗎？
它提供你充足的現代博物館資訊。

您想贊助世界宗教博物館嗎？
請購買、義買此書，書款全部捐獻
世界宗教博物館。
它需要您的熱心關懷和大力支持。

著者

辜裕傑

勘 誤 表

頁	行	誤	正	注　釋
8	12	（漏）	化	現代化之
19	倒5	近右	達古	「通達古今」
20	1	其	甚	甚至
21	13	毋	母	母席庵
39	倒4	放開	開放	開放營運
63	9	決	訣	竅訣(8-9行)
105	1	職	義	義務
111	倒4	正	已	多已破碎
154	7	其	甚	甚至
155	3	代	流	潮流(2-3行)
162	11	（漏）	不	不得不
173	倒5	騫	騫	張騫
177	16	間	閒	閒散
183	7	林	（刪）	愛希摩
190	4	Museum	Museums	The Museums Association
193	倒1	Museun	Museum	The Dutch Museum Association
203	倒6	室	堂	教堂
204	14	香	鄉	稻鄉出版社
206	4	題	提	前提

財團法人世界宗教博物館發展基金會附設出版社

現代博物館

秦裕傑著

現代博物館
目錄

心道法師序

　　我們剛開始創辦這個「世界宗教博物館」時，什麼都摸不清楚。這時，我們遇到了秦先生，他幫我們規劃博物館，使我們更認識博物館；之後，又繼續不斷語重心長地，指導「宗博」奠立一個前進的經驗和目標。當我們知道秦先生在自然科學博物館的實質經驗時，更可由字裏行間，體會他對博物館的用心，及一直不辭辛勞的、對博物館抱持一份熱忱與奉獻的精神。他的經驗，不僅提供博物館界一個極有價值的參考，無形中還促進了國家、鄉土文化的發展與建設，這種精神，是值得我們學習與尊敬的。

　　這本書就是秦先生的經驗之談，希望能造福與世界宗教博物館有緣的人，給他們寬廣的視野與歷程，讓摸索的人有一線曙光，有經驗的人更增長豐富的見聞。

1996.2.1

自序

　　身爲「博物館人」，目睹國內博物館事業晉入新紀元，每覺欣然。繼民國八十一年，拙作第二本博物館文集《博物館絮語》問世後，即有再寫一書使之成三的念頭。自民國八十三年始，迄十月初稿完成，先後將目錄及文稿送請張譽騰博士審閱，斧正而定稿。張兄及稍後獲悉之台灣省立美術館出版室薛平海先生，都要爲我安排出版事宜，衷心至感。但自忖，自參與世界宗教博物館籌建以來，無甚奉獻，每覺自愧。乃決定將此書獻給「世界宗教博物館發展基金會」。出版，本是博物館的職分之一，出版博物館學有如本書《現代博物館》，應該是「宗博」對博物館事業的先期貢獻，因本書是一本博物館從業和愛好者的大衆性讀物。蒙「宗博」發展基金會董事長釋心道大師惠允接納，無任欣幸感謝。

　　作者是一個退休公務人員，無力輸財助「宗博」發展，聊以

此書之出版發行，爲「宗博」略效棉力。並如能銷售、義賣得讀者之義助，則所得全部捐獻「宗博」爲發展基金，而此書相信能引領讀者更進一步認識博物館，豈非一舉兩得。

韓裕傑

民國八十四年夏

緒言

　　「現代博物館」所要探討的是現代博物館的硬、軟（超軟）
體設施和機能運作，其實就是博物館學。冠以「現代」，決非招
搖，乃是博物館在時代進步的洪流中，必須主觀上能適應時代而
永續生存發展；客觀上為滿足時代需要而不斷調適。至於既是博
物館學，卻省去「學」字而只稱「現代博物館」，乃因時至今日
，博物館在台灣地區已經非常大眾化，此書旨在助社會大眾更進
一步瞭解博物館，它應該是一本大眾讀物，加上個「學」字，只
怕會給人深奧的印象，去掉「學」字，就成為大家都可進入的博
物館了。

　　我國自有博物館始，已逾百年歷史。但「博物館」三個字進
入廣大社會的人心，是最近幾年的事。本著這樣一個個人私下觀
察所得的事實現象，乃興起寫此書以趁勢使博物館更進一步深入
人心的念頭。因為我國博物館學著述，本來就很少見，而大眾化

的博物館讀物更如鳳毛麟角。作者前曾說過，事實也的確是：我國博物館事業已邁入一個新的里程，晉入一個新的紀元。新建的博物館，固以嶄新的姿態陸續出現，原有的博物館，亦在設施和機能運作上推陳出新，以求適應時代。但博物館著述方面，相對於博物館的新興時代，就更顯得貧乏。當此眾多社會大眾進出博物館之際，博物館界，似乎不應只提供給觀眾以「博物館速食」為滿足，一本通俗淺顯的博物館著述，助社會大眾更深一層了解和享用博物館，實在是必要的；也是廣大的博物館觀眾必讀的。

作者何其有幸，在民國七十年國家十二項建設之文化建設初露成效，亦即各縣市文化中心建築先後落成、國立博物館和省市美術館開始規劃籌建而被作者喩為博物館事業晉入新紀元之初，因緣際會成一個「博物館人」，自始參與了我國首座現代之國立自然科學博物館籌建。在十年博物館人生涯中，由於在職訓練和自我期許，倖未浪得「博物館人」虛名，茲舉犖犖大者數端，以證我對博物館的涉入。

籌建初期，撰寫過二十幾次簡報文稿，以與有關方面溝通，主撰首期經營管理計畫；審核補正專業人員所擬的各期建築，及設備母計畫和收藏、教育活動等子計畫。出席或主持自籌備以迄第一、二期開幕營運的無數次大小會議；並主導制定各種規章、制度、細部計畫或方案。

兩次奉派出國考察博物館，遍訪美、日、英、法、德、荷諸國著名博物館、主管機關和博物館協會。又曾自費訪問新加坡、馬來西亞及中國大陸各大博物館。除作深入觀察外，並獲大批書面及非書資料，均儘可能予以消化，並整理保存以備參借。兩次考察歸後，撰寫「美、日博物館管理經營」和「西歐博物館制度與營運」考察報告（後者與張譽騰先生合撰）。

在國立自然科學博物館第一、二期建設完成對外開放，第三、四期合併賡續建設期間，主撰國立自然科學博物館第一、二期建設及營運績效評估報告，及第三、四期經營管理計畫。參與教育部「社會教育工作綱要博物館教育研議委員會」，研定「博物館教育」一章。由國立自然科學博物館館長漢寶德召集組織的我國「博物館法草案研擬委員會」，作者忝為成員之一，並負責實際起草條文的工作。

從以上略舉的在博物館實務上所見、所思、所寫和所做的點點滴滴，發表於報章雜誌上的博物館有關文稿，輯成《博物館人語》和《博物館絮語》二書，稍稍填補了多年以來台灣博物館學著述的空乏。

民國八十年筆者退休離職之後，自喻為「博物館症候群患者」的「症狀」並未改變。除了筆耕仍以博物館為主之外，並且為民間籌建中的世界宗教博物館，義務奉獻一己棉力三年於茲。個人雖然已是日薄西山，但既自許為永遠的博物館人，只要一息尚存，便不容自外於博物館。眼見我國博物館事業蒸蒸日上，博物館觀眾數大幅爬升，如何幫助社會大眾更多參與、更深瞭博物館，乃成了作者寫本書的動機和驅力。

最近在報上看到一項民意調調查資料，是關於民眾對文化的總滿意度。其中對文化場所的選擇，博物館僅在書店、寺廟教堂、KTV和電影院之後，居第五順位，僅勝於藝廊與畫廊、音樂廳、演溝廳。雖然這個調查的準確度令人懷疑，博物館觀眾中佔極高比例的青少年並未列為調查對象，即其一例；而藝廊與畫廊其實應合併在博物館內，可見問卷設計者亦不知道那是藝術類博物館。但那項調查仍然透露出博物館被電影院和KTV之類庸俗文化場所領先的訊息，值得博物館界注意。作者除了寄望博物館

改善其體質、強化其機能運作之外，也自不量力，再次賈我餘勇
，願以此書爲博物館事業發展之輔，助博物館觀衆深入瞭解博物
館，並引一般社會大衆選擇文化場所時，優先想到進博物館。此
外，有些大學在相關學系開設博物館課程，此書或可供教、學之
參考；而高普考試博物館類科，此書當可爲應考之助。

　　作者僅具科學博物館從籌建到營運之實務經驗，考察觀摩亦
以科學博物館爲對象，但自始對自然及科技博物館以外之歷史、
藝術、工藝、民俗等類博物館亦頗置意。如曾歷大英、愛希摩林
、牛津大學波特瑞弗、羅浮、紐約大都會、史密森機構之自然史
及航空太空博物館以外之各館；中國大陸故宮、歷史、半坡、秦
兵馬俑等館，亦頗仔細深入觀察其體質及運作，而儘量涵納其見
聞。但作者才疏學淺，畢竟有所不逮，尙請讀者舉一反三，觸類
旁通是幸。

　　本書寫作架構，乃係自博物館組織始。蓋組織是體，有體始
有用，而組織的細胞是人，博物館是人建造起來的，所以自博物
館組織始。有了組織之後，通常要先有博物館建築，有了建築才
能使博物館的蒐藏、研究、展示、教育、營運服務等運作進行。
本書循此順序，分章述說，與一般博物館著述稍異，但自認合乎
邏輯。其後「博物館社會資源」及「博物館結社」二章，乃博物
館學著述中少見，但台灣社會資源豐腴，博物館理應努力獲取，
以恢宏功能；國際及國內外博物館社會，亦略予舉述。最後一章
本爲結論，承張譽騰博士指引，改爲「博物館的未來」。全書側
重現代博物館之實務，故名爲「現代博物館實務」，亦無不可。

第一章
總論

第一節　博物館的定義

　　「現代博物館」，在說「博物館」定義以前，容先對「現代」二字在緒言提及之外，再加闡釋。它應該有兩個意義：一個是相對於英文「博物館」（Museum）一詞之源出希臘語「Mouseion」，亦即古典的博物館而言。如此則英國1683年成立之愛希摩林博物館（Ashmolean Museum）以來的博物館，就是現代博物館。另一個意義是指科學博物館特別是「科學與技術中心」（Science & Technology Center）興起以來，博物館的體質和角色隨著時代而改變，特別是近年電腦等尖端科技進入人類生活和博物館之後，博物館跟著時代走之「現代的」（Modern）意義。

　　至於「博物館」的定義，因為博物館隨時代環境變遷，所以

要爲博物館下一個確切的定義，並非易事。當代英國博物館學家肯尼士‧赫德遜（Kenneth , Hudson）在其所著《八〇年代的博物館，世界趨勢綜覽》（Museum for the 1980ˢ, A Survey of World Trends）一書，不像其他博物館學者的作風，以自己的觀點爲博物館下定義，而且鑒於國際博物館協會（International Council of Museums, ICOM）1971年和1974年經過很多辯論才勉強定出的博物館定義，仍然有許多爭議，乃於1974至1975年間，寫信給世界各國博物館專業人員，探詢其對博物館定義的意見。結果，歐洲的大多數博物館對ICOM 1974年的定義表示滿意。美國的博物館，包括不在美國本土的夏威夷比夏博物館（Bernice P. Bishop Museum），肯定美國博物館協會（American Association of Museum, AAM）的定義。以日本東京國立科學博物館爲代表的日本博物館界，則以日本博物館法第二條（定義）爲滿足。赫氏在綜合了那些回答之後，認爲世界各國博物館的職能、資源、觀衆族群的利用態度，乃至政治制度、文化背景等都因時因地而異，未能一概而論，所以他很巧妙的避免爲博物館下定義。

雖然如此，筆者還是得列出被一些國家所認同的博物館定義，供讀者參考評比，在拙著《博物館絮語》一書，臚列了一些博物館社會、法律上、學術上的一大串博物館定義，此處只列出上述肯尼士指出的幾種：

一、國際博物館協會

　1.1960年的定義：

　　一棟永久建築，爲公衆利益經營，用種種方法達成保存、研究和提昇精神價值的目標，特別是爲公衆娛樂和教育而展示具有

文化價值的物件或標本（舉凡藝術、歷史、科學和工藝的收藏，動植物園、水族館等均屬之）。公立圖書館、文獻保存機構等，只要是永久性者，都可以考慮以「博物館」之名稱之。

A permanent establishment, administered in the general interest, for purposes of preserving, studying and enhancing by various means and, in particular, of exhibiting to the public for its delectation and instruction groups of objects and specimens of cultural value: artistic, historical scientific and technological collections, botanical and zoological gardens and aquariums, etc. Public libraries and public archival institutions maintaining permanent rooms shall be considered to be museums.

由於科學技術博物館、科學及技術中心的崛起，和一些特殊風格博物館的出現，有些國家的博物館，乃對這個定義產生懷疑。經過長期爭辯，把博物館定義，變成簡單而籠統的幾個字。

2.1970年的定義：

一個以物件為主要溝通方式的設施。

An establishment in which objects are the main means of communication.

過猶不及，這個結論只能使爭論繼續。鑒於第二次世界大戰之後，社區發展的觀念逐漸興起，許多博物館人士認為博物館對社區之關係最為密切，於是國際博物館協會於1971年對於博物館定義作出下面的建議。

3.1971年擬議的定義：

博物館是一個為社區服務的機構。它蒐集、保存，讓大家了解；並且其基本的職能是展現關於人類和自己的物質見証，以各

種方法爲研究、教育和生活滿足提供機會（Museum is an institution, which serves the community. It acquires preserves, makes intelligible and, as an essential part of its function, presents to the pubic the material evidence concerning man and nature. It does this in such a way as to provide opportunities for study, education and enjoyment. ）。

　　對於這個定義，博物館界依然是見仁見智。「社區」（Community）的定義又是什麼？範圍怎樣界定？博物館亦不能只靠社區支持。三年後的國際博物館協會第十次會員大會，未接受這個建議，而在其修正通過的章程中，重新作成下面的博物館定義。（社區之解釋見第十章第一節）

　　4.1974年的定義：（1986年決定沿用）

　　一個爲社會及其發展服務的非營利性、對外開放的永久機構，乃爲研究、教育及娛樂目的，且對人類及其環境的物質見証，從事蒐集、研究、保存、傳播及展覽。

　　A nonprofit making, permanent institution, in the service of society and its development, and open to the public, which acquires, conserves, researches, communicates and exhibits, for the purposes of study, edncation and enjoyment, material evidence of man and his environment.

二、美國博物館協會

　　1.1962年的定義：

　　一個非營利的永久機構，主要並非爲了舉行特展而存在，它可免除聯邦或州政府課徵之所得稅，係對公衆開放，爲公衆利益

經營，並爲公衆教育和娛樂目的而保護、保存、研究、闡釋、裝置和展示有教育與文化價值的物件或標本，包括藝術、科學（有生命或無生命的）歷史和技術的資料。準此定義，博物館將包括植物園、動物園、水族館、星象館、歷史學會、歷史性建築和遺跡等合乎上述要件的設施。

A nonprofit permanent establishment, not existing primarily for the purpose of conducting temporary exhibitions, exempt from federal and state income taxes, open to the public and administered in the public inerest, for the purpose of conserving and preserving, studying, interpreting, assembling, and exhibiting to the public for its instruction and enjoyment objects and specimens of educational and cultural value, including artistic, scientific (whether animate or inanimate), historical, and technological material. Museums thus defined shall include botanical gardens, zoological parks, aquaria, planetaria, historical societies, and historical houses and sites which meet the requirements set forth in the preceding sentence.

2.美國博協1970年所發行的Professional Standards for Museum Accreditation引述的定義：

一個有組織而爲永久性的非營利機構，主要爲教育或美學的目的而存在，配置有專業職員，它擁有並利用實體的物件，負責照顧並定期對公衆開放。

An organized and permanent nonprofit institution, essentially educational or aesthetic in purpose, with professional staff, which owns and utilizes tangible objects, cares for them, and exhibits them to the public on some regular schedule.

（加拿大博物館協會也採用了這個定義）

三、日本博物館法第二條：（定義）

㈠本法所謂的博物館就是歷史、藝術、民俗、產業、自然科學等
有關資料之收集、保管（包含培育，以下相同）、展示，而配
合教育提供一般民眾利用，為促進其教養、調查研究、娛樂等
，舉辦所必要的活動。同時對有關這些資料作調查研究的機關
（依社會教育法的市民館及圖書館除外）之中，地方公共團體
，民法第34條之法人、宗教法人，或由政令規定的其他法人所
設置的，即指依第二章的規定受登記者均屬之。

㈡本法的「公立博物館」就是指地方公共團體所設置的博物館，
「私立博物館」就是指民法34條的法人、宗教法人，或前項政
令規定的法人所設置的博物館。

㈢本法的「博物館資料」即指博物館本身收集、保管或展示的資
料。

　　除了上舉各種博物館的法律或準法律定義之外，在拙著《博
物館絮語》「博物館的定義」一文中，尚且引述了英國、法國、
德國、韓國乃至中國大陸由政府公定或由博物館社會議定的博物
館定義。誠如英國的肯尼士所說：博物館的職能、資源、觀眾利
用態度、政治制度、文化背景，因時地不同。因之某一國家的博
物館定義，可能反映上舉幾個當時的因素，譬如美國博物館協會
1962年的定義，規定要能免除聯邦或州的稅課，於是一位美國作
家談「博物館的法律定義」時，把免稅列為要件之一（註一）。
這在我國，絕不會把免稅納入博物館定義的要件之內。

　　我國本來沒有公定或大家認同的博物館定義，民國八十年，
教育部委由國立自然科學博物館館長漢寶德召集，聘請十位博物

館學者專家，組成一個「博物館法草案研擬委員會」作者忝為委員之一，並負責實際起草條文工作，經過一年時間的研討，才向教育部交卷。這個草案第四條是博物館的定義，作者原擬的條文以日本博物法為重要參考，內容是：「稱博物館者，謂從事歷史、民俗、美術、工藝、自然科學等原物、標本、模型、文件、資料之蒐集、保存、培育、研究、展示，以提供民眾學術研究、教育及娛樂之固定、永久而非為營利之教育文化機構。」

　　研擬委員會經多次討論，把它修改如下：「本法所稱之博物館，係指從事人類文化、自然歷史等原物、標本、模型、文件、資料之蒐集、保存、培育研究、展示並對外開放，以供民眾學術研究、教育或休閒之固定、永久而非為營利之教育文化機構。」

　　凡符合前項規定之機構，如美術館、文物館、水族館、動物園、植物園、天文台、星象館（天文台、星象館係事後作者補加）等，均屬本法所稱之博物館。

　　這個博物館法草案全文報到教育部之後，教育部先發交省市教育廳局表示意見，又在北、中、南三區分別邀集博物館長、學者專家、社敎文化機構、民意代表等座談，請針對草案條文表示意見。最後，教育部把研擬委員位會決定的草案條文和所得到的反應意見，一起提到教育部，由一位次長召集的中央部會代表、部內有關單位代表、省市教育廳局、國省市博物館（美術館）長和學者專家開會審查。

　　歷經一年多時間五次會議審查成完，原第四條博物館定義改為第三條，條文是：「本法所稱之博物館，係指從事歷史、民俗、美術、工藝、自然科學等原物、標本、模型、文件、資料之蒐集、保存、研究、展示，以提供民眾學術研究、教育或休閒之固定永久而非為營利之教育文化機構。」（該法草案總說明及條文

請見附錄一）。與作者所擬原稿幾乎完全相同。

此一由教育部邀集有關單位及人員審查決定的博物館法草案，未來還要經過教育部的法規委員會審查通過，才能出教育部的大門，報到行政院，經院會通過送到立法院進行立法的程序。時間還遙遠的很，在立法院通過以前，我國便沒有法律的或公定的博物館定義。其實，1960年國際博物館協會、1962年美國博物館協會和1951年日本博物館法的博物館定義，都大同小異，足供吾人認識博物館，其定義都包涵以下幾個部份：

1.博物館之物的類別：國際博協分為藝術、歷史、科學和工藝等，並包括動、植物園和水族館。美國博協分為藝術、歷史、科學和技術等，亦包括動植物園、水族館、星象館、歷史建築和遺址等。日本博物館法分為歷史、藝術、民俗、產業和自然科學等。而我國教育部所審查通過的博物館法草案，跟日本博物館法（第二條，定義）一樣，分為歷史、民俗、美術、工藝、自然科學等，也跟國際博物館協會1960年之定義的分類和美國博物館協會1962年之定義的分類相似。除非是非常特別的物，無法歸入以上幾類，博物館大概可以用以上幾種物概括分類。

2.博物館目的功能（或稱職能）：上舉幾種博物館定義大致相同，可以概括為調查研究、收集保存、展覽闡釋、教育休閒。

3.所應具備的要件：各定義也差不多，可以概括為永久的建築、永續的開放、服務公眾和不得營利。至於美國以免稅為要件之一，乃是其國情下的特例。

以上三個要素，大概可以為博物館的定義作注釋，缺乏以上三要素之一，就不宜稱之為博物館，起碼不是一個完整的博物館。（戶外及未來之博物館則不一定，請見第十一章）

除了上舉博物館法律或準法律的定義之外，各國博物學者，

很多都自爲博物館定義。由於各國博物館職能、資源、社會，對博物館利用態度、政治制度、文化背景之不同，其定義有很大的差異。日本博物館學家鶴田總一郎認爲「博物館是人與物之間的結合」，短短幾個字，不懂博物館的人，一定不知道他說的是什麼。美國有一位博物館學者荷瑞（C.V.Horie）爲博物館下的定義：「一個爲大衆福祉而進行蒐藏、保存、展示、解說、引証材質資料並聯絡資訊之機構」（註二），比諸上擧各法律或公定的博物館定義，總覺不夠週延。類似這種由學者自己爲博物館所下的定義，俯拾即是，不勝枚擧。

附註

註一：The Legal Definition of Museum, Raymond August原著，張譽騰譯，博物館學季刊二卷2期，民國七十九年四月。

註 二 ：The International Journal of Museum Management and Curatorship, 1986.5. P.267。

第二節　博物館的由來

一、「博物館」名詞的由來

我國自春秋時代，就出現「博物」字彙。如《左傳》，晉侯聞子產之言曰：「博物君子也」；之後《漢書・楚元王傳贊》：「博物洽聞，通近右今」；晉朝張華著《博物志》；宋朝李石著《續博物志》。但以上「博物」二字，都是當形容詞用，與現代吾人所熟知的「博物館」這個名詞，並沒有直接關係。現代形式和實質意義的博物館，乃由英文的「Museum」翻譯而來，它最初曾被譯成「集奇館」、「集寶樓」、「藝林堂」、「廣智院」

，其至直接音譯爲「母席庵」者，後來才統一爲「博物院」或「博物館」。

作者民國七十九年負責起草「博物館法」草案以來，蒐集世界各國相關資料，包括日本博物館法和一些日本博物館學資料，發現日本文部省於1871年在湯島聖堂建一觀覽設施，1872年公開稱之爲「博物館」，1875年改稱爲東京博物館，即今東京國立科學博物館前身。同年，內務省亦將宮內自1837年以來收藏之歷史、美術、工藝、天產等四部份文物成立了帝室博物館（今東京國立博物館）（註一）；又因張謇自日本回來之後，自1905年開始籌建「南通博物苑」；復鑑於我國很多現代名詞都是襲自日本，例如到今天部隊仍然使用「番號」，所以猜測「博物館」一詞可能日本首先使用，然後傳入我國，但一時找不到証據。

「博物」季刊第四期（民國八十一年四月）陳媛女士大作「中國博物館的源始」一文，根據大陸博物館學者宋伯胤先生推論，認爲日本率先使用「博物館」，並引1860年「日美通商親善條約」使用「博物館」來翻譯「Patent Office」；然後又據日本《眞說事務起源大辭典》推斷日本使用「博物館」一詞大約始於明治八年（1875）東京國立博物館創立階段。不過，「博物館」一詞究竟何時何人引入我國，並無確切交待，使作者對於日本首先使用「博物館」仍然止於猜測。

作者最近考証我國第一座現代意義的博物館，發現歷來博物學著述公認的第一座，是法國天主教神父韓伯祿（Pierre Heude）1868年所創的上海徐家滙博物院。第二座是英國皇家亞洲文會北中支會1874年所創的上海博物院，事實上是以訛傳訛，二者正好顛倒。後者才是第一座，前者1868年不過是韓氏來華之時，徐家滙博物院到1883年才面世（詳見後節）。據此，1874年

上海已經出現「博物館」，比日本文部省使用「博物館」晚兩年，但比1875年文部省的「國立博物館」和內務省的「帝室博物館」還早一年。

　　又據大陸出版的《中國博物館學基礎》（王宏鈞，1990）記述：1867年，中國近代改良主義政論家王韜去英國譯書，在其所著《漫遊隨錄》，首先把英文「Museum」一詞譯成「博物院」（P.23～24）。王韜留英時間自1867至1870年，其所著《漫遊隨錄》何時問世雖無可考，但其留英期間已經譯成「博物院」，那中國人使用「博物館」應在1870年以前。而上海1874、1883年先後出現了兩座最早的博物館，其中文都稱「博物院」。這些事實，似乎可以說明，「博物館」一詞，並沒有確切的証據証明中國是襲自日本。我們只能說：「Museum」一詞和它的概念，從西方傳入中國之後，經過「集奇樓」、「毋席庵」等演變成「博物館」和「美術館」兩個名詞，跟日本是一樣的。在西方只有用「博物館」一詞概括各類博物館，惟獨我國和日本，把西洋的藝術類博物館，另名「美術館」（韓國也是），其他各類才稱「博物館」。

二、現代意義的博物館之由來

　　所謂現代意義的博物館，即是形式上它被稱做「博物館」（Museum），實質上它起碼是一座固定建築，有收藏和陳列展示而對衆人開放。準此，世界上的博物館學家大致公認，英國牛津大學的「愛希摩林博物館」是最早的博物館。它建成並對學校開放於1683年，雖然是牛津大學的博物館，但大門面對牛津市街，除供師生研究外，也在十九年後對民衆開放。

　　「愛希摩林博物館」的誕生，有一段頗為曲折的故事。它是

英國的一位收藏家老約翰·屈辛特（John Tradescant the Elder），到處旅行收集，聚積了一大批珍貴的標本文物，然後蓋了一座巨宅（Ark）加以保藏。老約翰死後，他的兒子小約翰·屈辛特，把標本文物整理分類，出版了一份目錄，稱之爲「屈辛特博物館」（Museum of Tradescant），後來小約翰去世，他的第二任妻子海絲脫（Hester Pookes Tradescant）和幫忙小約翰整理目錄的一位朋友，本職是律師而是一位業餘收藏家的愛希摩（Elias Ashmole），二人之間爲爭取這些珍藏交惡乃至興訟，最後海絲脫因溺水而死，愛希摩乃取得這批珍藏，連同他自己的一些收藏和書藉，一起捐給牛津大學。時在1678年，五年之後，愛希摩林博物館，遂了愛希摩的願望，以世界第一座現代博物館的姿態出現。時至今日，博物館的門首，仍然高懸「1683年建立」的字樣（註二）。

三、溯始探源

　　很多博物館學家，都喜歡溯愛希摩林博物館而上，去考証博物館的起源。這大致可以分爲兩個方向，一是從博物館的部份職能去探索；一是從「Museum」一字的語源希臘文「Mouseion」去找尋。

　　對於前者，都是從收集和保存去觀察，因爲前述約翰·屈辛特到愛希摩林博物館，是先有了收藏，才演變成後來的博物館。在彼以前，所謂博物館的部份職能，也只有收集和保存，根本沒有公開展示。收集與保存，原是人類與生俱來的本能，要有動機、目的、方法而獲得成果的收集與保存，才能算是今日博物館的部份職能。假定我們採用這個標準，大概從歐洲文藝復興時代十四世紀開始，一些宮廷貴族、敎堂寺院，乃至個人收藏家，基於

其對宗教、文學、藝術、歷史及自然物的興趣及價值觀，把他們認爲是珍貴的文物標本收集起來，並加以保存；或許偶爾對王公貴族、神職信徒或至交同好公開，以供鑑賞。也有些博物館學家更向前追溯到文藝復興時代之前歐洲中世紀所謂黑暗時期，甚至更早的羅馬帝國時期。或許，在那個時代，眞有收集保存的事實，但其動機和目的，保存的觀念和方法，與現代博物館的職能相去更遠，似乎不能視爲博物館的起源。況且，只論收集保存，應不限於歐洲，我國自殷商時代起，即有保存典冊的府庫，自是以降，歷朝都有保存器物冊籍的專設空間和機構，但論其目的和職能，亦與現代博物館的收集保存職能，相去甚遠，與歐洲文藝復興時代及以前的收集保存，同樣不能視之爲博物館的源本。

從英文「Museum」一詞的語源希臘文「Mouseion」去找尋博物館的根源，比較具體而有脈絡可尋。英文牛津字典說「Museum」一詞源出希臘語「Mouseion」。而通世博物館學家也一致公認它是「博物館」的源出。世界上最早的「Mouseion」是西元前283年（註三）埃及的蘇托王（Ptolemy Soter）於亞歷山大所建的「亞歷山大博物館」（The Mouseion of Alexandria）。

根據有關史書記載，這座「博物館」是一座大學建築（a University Building），內有供敎授們研究、寫作和敎學用的房間，並有知名學者在內從事高深的學術研究；它並設有圖書館、演講廳、實驗室、動植物園和休息室等。在今天看來，它根本就是一座大學，除了學術研究的機能之外，並不像我們所認知的博物館。事實上，在當時「Mouseion」一字的意思，是供奉希臘神話中司文學、藝術、科學等九位女神的殿堂。所以，始建於亞歷山大的「Mouseion」是一個學術研究和傳授機構，其內涵

和機能，雖然部份與我們今日認知的博物館有些相通，但其功能
與運作，畢竟與今日的博物館相去甚遠。因之，兩千多年以前的
「Mouseion」，只是「Museum」的語源，其古典的語意，演
變到「Museum」之後，只在今日博物館的學術研究中還可以嗅
到。但現代的「博物館」，已經完全不是昔日的「Mouseion」
了。

附註：

註一：依據日本國立科學博物館沿革及國立東京博物館沿革，國立科學博
物館成立於1871年，1872年文部省命名爲「博物館」，1875年改稱
「東京博物館」，以後歷經改名爲「教育博物館」、「東京教育專
案博物館」、「東京科學博物館」，直至1949年始改今名「國立科
學博物館」。至於國立東京博物館1875年成立，屬內務部，名「博
物館」，1891年改隸農商務省，1896年又改隸宮內省，1899年改稱
帝國博物館，1910改名「東京帝室博物館」，1925年將天產部移交
國立科學博物館，1946年改隸文部省稱「國立博物館」，因另有奈
良、京都兩帝室博物館，1952年改今名「國立東京博物館」，京都
、奈良兩帝室博物館亦改爲國立京都、奈良博物館，均隸文化廳。

註二：見ARK TO ASHMOLEAN, The story of the Tradescants, As-
hmole and the Ashmolean Museum. Ashmolean Museum,
1988。

註三：同本章第一節註一。原作引羅林生教授（Professor Rawlinson）
所著之《古代史》（Ancient History）。

第三節　博物館的目的和功能

博物館的目的是人類設立博物館要想達成什麼目的，功能則是說博物館能發生什麼作用。

　　在前節的博物館定義中，我們已經大致可以窺知一般博物館的目的和功能。例如國際博物館協會1960年的定義，我們可以分析爲：

　　目的：爲公眾利益，達成保存研究、提昇精神價值。

　　功能：爲公眾娛樂和教育，展示具有文化價值之文物標本。

　　1974年之定義可以分析爲：

　　目的：爲社會及其發展服務的非營利性、對外開放的永久機構，乃以研究、教育及娛樂爲目的。

　　功能：蒐集、研究、保存、傳播及展示。

　　美國博物館協會1962年的定義，也可以作爲如下之分析：

　　目的：對公眾開放，以對公眾教育和娛樂爲目的。

　　功能：維護、保存、研究、闡釋、裝置和展示具有文化價值的藝術、科學、歷史和技術的文物標本。

　　再從日本1951年施行的博物館法第二條（定義），也可以解釋如下：

　　目的：配合教育，供一般民眾利用，促進其教育、調查研究及娛樂。

　　功能：歷史、藝術、民俗、產業、自然科學有關資料之收集、保管、教育及展示。

　　雖然，博物館之目的及功能，仍因時空變遷、政治制度及文化背景、體質型類之不同而殊異，並非古今中外的各種博物館，其目的功能都是一樣。

　　以時空變遷來說，西元前三世紀埃及亞歷山大的「博物館」爲例，是一座大學式的建築，目的僅從事高深學術和藝術的研究

，這與現代博物館大多強調社會大衆的教育和娛樂者截然不同。即使是現代姿態出現的「博物館」，早期亦多以收藏保存爲主要目的。愛希摩林博物館、大英博物館以及歐洲一些以歷史悠久聞名的博物館，都是以保存那些長年收集的珍貴文物，不容散失、轉讓或變賣爲務。英國更在1601年即通過「慈善使用法」（Charitable Uses Act）以對抗「反永久持有法」（Rules Aginst Perpetuitise），博物館後來乃據以使保存之物因能爲社會所用而排除「反永久持有法」，可以永久持有。正因爲博物館收藏之物，不得散失、轉讓或變賣而必須永久持有，經過時間之推移，社會大衆期盼利用，透過法律規定，那些被收藏保存的文化財，才得讓社會大衆親炙而有益於人類之生活。但根本上，仍以收藏保存爲重，因唯其有收藏保存，始有公諸於衆之功用，沒有收藏保存則一切都將落空。所以早期英文「貯藏所」（Repository）的用法之一，是「博物館」的同義字。英國人稱博物館館員爲「保存者」（Keeper/Conservator），而法院也認定博物館是「一座貯藏所，或一批自己的、科學的、文學的珍品，或人們感興趣或藝術的收藏」。（註一）凡此種種，無不說明博物館是以收藏和保存爲務。

收藏與保存，即是那些「有價值之物」，而「有價值」又是文化上對人類生活而言，乃使博物館的目的功能，不得不逐漸走上被社會大衆所利用的趨勢。但早期博物館的收藏保存，只限於供學術研究，或對特定人開放，一般社會大衆並無緣親睹。愛希摩林博物館1683年建立，只是「半開門」，專供教授和學生研究、實驗，以後才對外開放，五十年後才完全對外公開。而1759年成立的大英博物館，最初也只應特定人之請求才准許進入，直到十九世紀初，才完全對外開放。自是之後，博物館才從專重保存

，而演變爲兼具保存與展示兩種目的和功能。

博物館從單純的保存，進展至對公衆開放展覽，爲求對公衆作更多更好的利用，便必須繼續不斷的蒐集藏品，並在展示開放上講求效果，於是，「收藏」和「展示」，乃成爲博物館目的和作用的主要部份。

博物館雖然發源於歐洲，卻發達於美洲。博物館自從在新大陸盛行之後，由於「知識爲全民所共享」的傳統信念，和強烈的平等主義，所以博物館的目的和功能，特別強調爲公衆利益而開放，使社會大衆都能分享博物館的各類寶藏。從而博物館的設施，要發揮教育和娛樂作用，於是，博物館爲公衆的教育與娛樂服務，乃成爲它主要的目的和功能了。

由於博物館蒐集之物，必須有選擇性、準確性與可信性，所以，蒐集必輔之以「研究」，發展的結果，使博物館的研究，不限於自己的藏品，而擴及於新知識的發現、舊知識的重組和新問題的諮詢等。除了有關「物」的學術研究之外，並包括蒐集、展示、教育傳播、管理經營在內，亦即所謂博物館學，也是博物館的研究課題。於是，「研究」也成了博物館的目的和功能。而博物館的展示，乃是把物展現給觀衆，以提高參觀者的知識和生活內涵，也就是教育和休閒娛樂。綜合的說，博物館發展到現代，它的目的功能，大致可以分爲蒐藏、研究、展示、育樂（休閒）。而這四者，又互爲表裡與體用，我們可以用下面的圖1-1來說明：

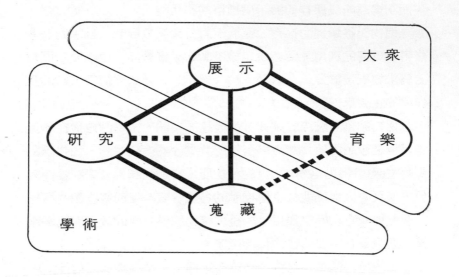

圖1－1

註：亦有將蒐藏分爲收集與保存者，但蒐與藏應可合而爲一

　　晚近的博物館，由於對「物」蒐集不易，而又基於對公衆展示之需要，往往以複製品或仿製品代替。又因知識爆炸及人們對生活品質之追求，使博物館展示與育樂之功能加重，博物館不但採用大量的複製仿製品以爲展示，並且製作一些引人入勝的展品和節目，以迎合社會大衆。再進一步，展示方式及技術，亦推陳出新，逐漸拋棄早期以物爲主分類陳列文物標本之窠臼，代之以人爲主，參與式或主題單元等展示。用現代科技，製作媒體節目，立體造景（Diorama）等，乃至用演示、劇場、馬戲、歌舞等出奇致勝之表達方式。這不但完全擺脫以保存爲目的的博物館古老身段，也更加突顯博物館之展示及育樂功能。因之，發展出博物館功能之「3E」論，即「教育國民」（Educate）、「供給娛樂」（Entertain）、「充實人生」（Enrich）（註二）。

博物館又因政治制度和文化背景之不同，而異其目的功能，前蘇聯、東歐及現今中國大陸共產主義國家之博物館，多以收藏革命鬥爭歷史文物，對人民群眾傳播共產主義，進行思想教育。「把思想道德教育公開列為自己的重要職能之一，是中共和所有社會主義國家的光榮責任」（註三）。尤其共產主義國家「紀念類」或「革命類」的博物，其意識形態的目的功能，就更為鮮明。如蘇聯時期的「列寧博物館」、「革命博物館」，北韓的「朝鮮革命博物館」，中國大陸的「中國革命博物館」和「中國人民革命軍事博物館」等，可以說都是收集、陳列「革命鬥爭」歷史文物，用以對人民群眾宣傳教育。這種博物館，一旦政治環境變遷、博物館的目的功能，亦隨之更易，如蘇聯時期的「列寧博物館」，蘇聯解體之後，博物館亦隨之垮台。

博物館之目的功能，更因種類及其個別設立目的而有所差異。如照國際博物館協會所定之博物館類別，歷史、藝術、科學和工藝等類，即會因其觀眾族群之區隔而致其目的功能有所不同。作者觀察梵谷百年紀念畫展，發現觀眾俱是來自世界各地之中老年人，陶醉於藝術畫作之前，渾然忘我，未見有青少年涉足其間。國立自然科學博物館第一期開放後，所作之觀眾調查發現，百分之七十為青少年，而一年中來館三次以上者，約有百分之二十。其教育及娛樂之功能，明顯發揮，但卻使中老年人感覺乏味，與梵谷紀念畫展形成明顯之對比。

博物館個別之設立目的及功能取向之差異，也顯而易見。日本大阪國立民族學博物館，係依照日本國立學校設置法設立，屬文部省高等教育司管轄，自己期許為民族學之學術研究機構。其開幕及前十年，並不重視展示教育，故雖座落於大阪都會區遊人如織之萬博公園內，但博物館觀眾稀少，每年約只三十萬人，作

者在該館逗留整日，只看見四個觀衆，而且只有兩人參觀其展示，另兩人是一對情侶，躲在包廂型座位內觀賞錄影帶。直到幾年前感覺觀衆太少，與大阪都會區人口數不能相稱，才回過頭來檢討博物館的展示教育功能。美國芝加哥科學及工業博物館（Museum of Science & Industry）十幾年前裁撤蒐藏組織，遣散蒐藏專業人員，停止蒐藏研究，專事展示教育，並以行銷理念經營，致觀衆如潮湧至、年逾四百萬人。從育樂功能上衡量，頗使鄰近的以蒐藏研究、展示教育並重而馳名的費氏自然史博物館（Field Museum of Natural History）相顧失色。但設立目的不同，功能各異，很難純以觀衆人數相衡。

科技類博物館尤其是「科學技術中心」興起之後，其設立目的功能，側重科學教育、講求寓敎於樂，以增強學習動機及效果，根本不打算在收藏保存上著力，高雄的國立科學工藝博物館即其一例。雖然西洋博物館界流行一句「沒有收藏就不能算是博物館」（A Museum Without a Collection is no Museum），但科技類博物館，獨鍾育樂，不在乎有沒有收藏和其職能。因此，博物館的目的功能，實因型類而異，不能一律適用前述博物館定義的一般解釋。

上面提到博物館的型類，有些博物館學著述，以專章爲博物館分類。本書並未作此打算。國際博物館協會、美國博物館協會，都已略概地把博物館內涵分爲歷史、藝術、科學及工藝等類，日本博物館法增加民俗一類，筆者認爲對博物館硬性分類，並無意義。有些博物館內涵什麼都有，無法分類，只好稱爲綜合類。共產主義國家又多了「革命類」和「紀念類」，爲各國博物館中所少有。而有些專業性的博物館，難以分類，所以筆者不擬爲博物館分類。這情形就如通世之博物館，有的博物館的名銜上標示

出它的屬類，如「美國自然史博物館」（American Museum of Natural History）、「大都會藝術博物館」（Metropolitan Museum of Art）。我國國立自然科學博物館，社會大眾可以從名稱上去辨其類屬。但很多博物館的名銜上並無標示類屬性質，例如「大英博物館」（British Museum）、「羅浮博物館」（Musee du Louvre），我國國立故宮博物院和台灣省立博物館，觀眾只要入內參觀或讀其簡介，便可知道它的類屬，名銜上有無標示都不重要，實不必再為之強加分類。

附註

註一：同本章第一節註一。

註二：Molly Herrson: The Three E's of Modern Museum, UNESCO Courier

註三：王宏鈞《中國博物館基礎》（大陸），頁40，1990。

第四節　中國的博物館

「博物館」是從西洋傳入中國的。中國有悠久的歷史，豐富的文化資產；物博地大，人文及自然資源充足，正是博物館所應保存及發揚的寶貝。可惜自古至今，並不知道保存和運用，所以很多珍貴的文化遺產和自然物都遭湮滅和散失。自從現代博物館在歐美盛行之後，博物館儼然是一國文化深淺厚薄的象徵，中國則瞠乎其後，空有文化古國之名，缺乏具體的印証。自從西方文化衝擊中國之後，民族自信心又喪失，對民族文化妄自菲薄和蹧蹋。民國以後，復逢國是蜩螗，社會動盪，博物館，這個安定、富足社會下的產物，乃成為最落後的一環。

我國之博物館學家，有把我國博物館淵源推溯至數千年以前者，認爲古代帝王之宮殿、陵墓、古戰場、古寺塔、古城堡、敦煌石窟、萬里長城、曲阜文廟、西安碑林等俱是博物館。話雖不無道理，這些歷史文化遺產，的確是博物館的最佳材質，但並未有計畫、有組織、有管理、刻意的保存運用，發揮其應有的博物館功能，與前文所引博物館定義下的現代博物館，仍然有一段距離。

　　中國的博物館學家都說：最早出現於中國的現代博物館，是西元1868年法籍天主教神父韓伯祿在上海創立的「徐家滙博物院」（Sikowei Museum），1930年改爲「震旦博物院」。第二座博物館是英國皇家亞洲文會北中國支會（The Royal Asiatic Society, North China Branch）1874年所創設的「上海博物院」，兩座博物院都是自然史性質。筆者最近把民國二十年代以降，政府在大陸時期，及政府退出大陸以後，台灣與大陸兩地博物館學著作中，有關那兩座早期博物館的記述，拿來研究對照，發現第一座跟第二座的先後次序剛好顛倒。英國皇家亞洲文會北中國支會所建的上海博物院，才是眞正的中國第一座博物館，時在1874年。至於說1868年法國天主教神父韓伯祿在上海創設的徐家滙博物院，1868年只不過是韓氏來華開始採集標本，徐家滙博物院是1883年才面世，比亞洲文會北中國支會的上海博物院晚了九年。博物館學作家們不察，以開始籌建之年代作準，作者已專門撰文爲之辨証，此處不贅（註一）。

　　中國人自己建造的第一座博物館，是江蘇南通實業家張謇於西元1905年（清光緒三十一年）於南通開始籌建的「南通博物苑」，是一座綜合博物館，分爲歷史、美術、天然三個部份。關於它的創建年代1905年，大多數的博物館學者都這麼說。其實，跟

1868年韓伯祿創建徐家滙博物院一樣，只是那一年開始著手，南通博物苑是民國三年（1914）才建設完成對外開放，有張謇手題的「南通博物苑品目序」為証。蓋興建一座博物館非一蹴可幾，南通博物苑建地上原有三十多戶人家和荒塚三千餘座要予遷徙，又須建造房屋，廣徵文物，花九年時間，實在是必要的。但學者們都說南通博物苑是中國人自建的第一座博物館。從另外一個角度看倒也沒錯，雖然在民國三年南通博物苑完成對外開放以前，中國已經有了博物館，民國元年（1912），教育部在北平國子監設立了「國立歷史博物館」，民國三年又成立北平古物陳列所，在此以前，各省也有好幾處陳列館，但都是「設」而非「創」；真正從無到有，從建築房屋，到蒐集文物，分為歷史、藝術、天然三部，以現代博物館之姿態呈現，那自然是非南通博物苑莫屬。即使自南通博物苑之後，到民國二十一年全國已有四、五十座博物館，也沒有一座像南通博物苑一樣是創建的，都是拼湊而「設」。不論南通博物苑是1905年開始籌建也好，民國三年完成也罷，它是中國人所創立的第一座博物館，絕對不假。就像國立自然科學博物館，也是中國人首座「創」立的自然科學博物館。它民國七十年開始籌建，七十五年第一期完成開放，全館落成是民國八十二年，這三個年代後世怎麼寫都無不可。現在該館的館慶到底採用哪一個，自己都很難決定。

　　寫到這裡，又要回到前述中國首座博物館的誕生年代。作者所以獨持異議，認為一般博物館學者所說1868年法國神父韓氏所建的徐家滙博物院，是1883年面世，比1874年面世的皇家亞洲文會北中國支會所建的上海博物院晚了九年，先後次序顛倒，是因為1868年乃徐家滙博物院的開始創建年代。如以之為準，則皇家亞洲文會北中國支會早在1857年就決定創建博物館，也比徐家滙

博物院開始創建早十一年。（註二）

　　中華民國成立以後，第一座公立博物館是北平的國立歷史博物館已如上述。到民國十年，根據教育部編印的《第一次中國教育年鑑》記載，全國共有十三座博物館。這幾座博物館，除了南通博物苑外，多為陳列古物，屬於歷史類，而且有幾座是與圖書館併設。這時期，國家是軍閥割據的局面，當然談不上博物館建設。

　　國民政府北伐統一全國、定都南京之後，政治及社會初呈安定，博物館開始了一線生機。北平故宮博物院在北伐之前民國十四年即已成立，全國統一後，改稱國立北平故宮博物院。各省市也先後出現稍具規模的博物館，較著名的有河南省博物館、南京市歷史博物館、國立北平天然博物院（北平農事試驗場改組）、浙江省杭州西湖博物館、甘肅省蘭州市立博物館等。依據民國二十四年成立的「中國博物館學會」於民國二十五年編印的《中國博物館一覽》所記，全國共有六十二所博物館有較為具體的調查資料，另有十八所還在調查之中。這八十座博物館，依照該協會編者的分類為：「普通博物館」，包括歷史、藝術及天然類等；「專門博物館」，包括國劇、中國戲曲、衛生、鐵道、天文、地質礦物及國貨陳列館等；另一類是動物園、植物園及水族館等。

　　另據博物館學家前國立歷史博物館館長包遵彭先生所著《博物館》及《中國博物館史》記載：中國博物館之發展，民國二十五年為最盛時期，全國共有博物館七十七、美術館五十六、古物保存或陳列所九十八。這個數字與中國博物館學會民國二十五年發表的統計相差很多，當以中國博物館學會之數字較為可靠。但民國二十五年是中國博物館發展的全盛時期，殆無疑義。因為北伐統一全國之後，到民國二十五年，算是中華民國成立以來，政

治和社會最爲安定的幾年。自民國二十六年日本侵華，八年抗日戰爭勝利後，繼之以動員戡亂，戰禍相連，博物館不是燬於戰火，便是無人缺錢，難以爲繼。到大陸陷共以前，還能勉強維持的，已是屈指可數。1949年大陸完全淪陷時，只賸二十五座博物館，而且都呈半癱瘓狀態。其中二十座公、私立博物館當年即被中共接收。另法國人辦的上海震旦博物院（前身即徐家滙博物館）、天津北疆博物院、英國人辦的亞洲文會上海博物院和山東濟南的廣智院、蘇聯佔領下的大連資源館等五座，到1953年才被中共逐步完成接收和改造。

在中華民國博物館歷史上，特別值得一提的是「國立中央博物院」。民國二十二年，中央研究院院長蔡元培和幾位學界碩彥，有鑒於歐美先進國家博物館事業皆極發達，我國則瞠乎其後，乃倡議創建中央博物院。在其「上最高當局意見書」中說：「查歐美大國以及小國，皆有國立博物館之設置，乃表示本國對學術上貢獻之最好場所，且以啓發人民對學術之興趣，而促進科學及文化之進步。中國廣土衆民，歷史悠長，人文富厚，理宜有此組織，……」。得到當局同意，乃由教育部禮聘學術界知名之士爲籌備主任及委員，進行籌備工作。

這是中國有史以來，第一次由國家製定一個計畫，從無到有，所要「創」立的國立博物館，和以前那些用現成的房子、拼湊的東西所「設」立的博物館，迥然不同。地點選在首都南京市中山門內，計畫設人文、自然、工藝等三個館，完全是摹仿歐美先進國家現代博物館的模式。建設財源來自英國庚子還款，土地由南京市政府提供，訂有週詳的進行計畫。誠如蔡元培等所言，中國歷史悠久、文化博大、物產豐隆，乃是博物館的天然溫床。由於具備這些優越條件，乃進行得十分順利。眼看這一座現代化國

家級歷史、自然、工藝三館合而為一的巨型博物院，即將崛起於中國，躋身世界著名博物館之列。卻不幸，因日本侵華戰爭，建築物功半垂成，籌備處和它蒐集的文物，在戰火中倉皇西遷蜀滇。從此，中國博物館一顆亮麗的新星，光芒乍現，便劃上了歷史句點。（中共佔領大陸後，將其建築完成，設立南京博物院）。

　　政府撤退來台之後，隨同播遷來台的，只有上述中央博物院籌備處、國立北平故宮博物院、河南省博物館和中央研究院歷史語言研究所的部份文物。在政治、社會逐漸安定之後，教育部先於民國四十四年在台北市南海路成立國立歷史博物館。民國五十三年，外雙溪的中山博物院建成，國立北平故宮博物院和中央博物院籌備處的遷台文物，成立聯合辦事處，以國立故宮博物院之名，於次年對外開放，使中國博物館事業得以興滅繼絕，重現一線生機。

　　台灣地區自光復以後，原來日據時期的博物館，首推台灣省立博物館。它始建於1908年，1915年遷入現址，原是東亞屈指可數的一座自然史博物館。可惜光復以後，沒有受到應有的重視與支持，只能說聊備一格。近十幾年才因文化建設之新博物館、美術館及文化中心的衝擊，而加強館藏、展示及教育活動以力爭上游。最近復擬整修及擴建館舍，更新展示而重新出發。

　　隨著台灣地區經濟發展到一定程度後，文化建設的需求和呼聲日高，乃有民國六十六年十二項建設中的文化建設計畫。這是中華民國有史以來，第一次在一個大計畫之下，從中央到省、市、縣，全面地推動一系列不同類型的博物館建設。其中包括國立博物館原計畫三座後增為五座、省和直轄市美術館三座、縣市文化中心博物館或藝廊等。國立的自然科學博物館已然全部建設完成，科學工藝博物館即將部份完成開放，其他幾座也在積極籌建

之中。台灣省和北、高兩市的美術館，都已完成開放，縣市文化中心，也多先後籌建成小型而具地方特色之博物館（苗栗縣文化中心木雕博物館於民國八十四年四月開放），因之，作者早就認為我國博物館事業已經晉入一個新的紀元（註三）。

依據行政院文化建設委員會委託文化大學教授兼華岡博物館館長陳國寧女士，於民國七十八年完成之調查，閩台地區共有近百座各類型規模不同的博物館，還未包括私人美術館，而博物館的數量仍在逐年增加之中（註四）。當然，博物館不能純以數量相衡，還要觀察其體質與功能。事實上，陳國寧調查報告中的近百座博物館，很多只是「迷你」型，有些也不對公眾公開，僅具部份或極為有限的博物館功能。但是，無論如何，台灣地區的博物館，已經走出稀少、貧乏的灰暗時期，在急速進步的社會中，扮演了為社會大眾提供育樂等重要功能的角色。單以國立自然科學博物館為例，從民國七十五年第一期開幕至今，觀眾已有兩千多萬人次，博物館的形象及功能，已經深入人心，完全改正了過去「骨董」、「古物」的錯誤、膚淺認知。

根據行政院主計處不久前發布的統計資料顯示：台灣地區民眾消費型態，育樂支出從民國四十年、五十年、六十年、七十年分別佔支出15％、16％、20％、25％，到民國八十年佔29％，可以說明民眾對育樂支出的成長，當然包括博物館在內。不過，最近一項民意調查公布：民眾對於文化活動場所的選擇，在八項中博物館只佔第五順位，落在書店、寺廟教堂、KTV、電影院之後。這對博物館事業，透露出一些警訊：博物館不獨要數量多、內涵好，還要用最新的理念諸如行銷去找尋、服務觀眾才是。

本節為「中國的博物館」，自不應侷限於台閩地區，而對大陸地區的博物館視而不見。過去兩岸隔絕，資訊獲得不易，現在

文化交流頻繁，大陸博物館的文物一再在台展出，作者也兩赴大陸，實地訪問過好幾座博物館，並且不止一次以專文記述大陸的博物館和對大陸博物館學著述評介（註五）。

　　爲了使讀者對中國大陸的博物館有個概略的印象，特將作者於民國八十一年所寫的「探索中國大陸博物館的軌迹」一文，載本書之末（附錄二）。該文爲台灣博物館界第一篇，也是本書截稿以前唯一的一篇從縱橫面「全方位」探索中國大陸博物館的文章，可以幫助讀者對中國大陸的博物館，有個起碼的瞭解。

附註

註一：秦裕傑「中國首座博物館考」，博物第三卷二期，民國八十二年十月，中華民國博物館學會出版。

註二：同註一。

註三：秦裕傑《博物館人語》P.52。民國七十七年五月，漢光出版。

註四：陳國寧，台閩地區公私立博物館概況報告，行政院文化建設委員會，民國七十八年一月。

註五：秦裕傑《博物館絮語》，P.143、234、275。民國八十一年五月，漢光出版。

第二章
博物館組織

第一節　博物館組織之系屬及形成

　　博物館組織是博物館成立及達成目的的根本，也就是建設和運作博物館最先而最必要之工具。作者實際參與籌建國立自然科學博物館，最先出現的是博物館籌備處組織。因爲有這個組織，在它的組織系統之下，從各種職位進用適當的人員，透過組織的運作，才能使各種職位上不同的人員，分工合作，朝向共同的目標推進，而使一座博物館從無到有，慢慢地建造起來。博物館建造完成後，組織調整，乃能使博物館開放營運。假如沒有組織和它的細胞——人員，便不可能把博物館建造起來，遑論放開營運。基於此，本書異於一般博物館學著述，特別首先探討博物館之根本——組織。

　　談博物館組織，作者是由上而下，先談博物館組織之系屬及

形成，次及組織機能劃分，再及組織細胞——人員。

　　博物館組織之系屬，乃指博物館在一個國家中的地位，它歸誰管轄，是國家機關——政府的那一個部門，或是獨立於政府之外。至於博物館組織之形成，是指博物館組織形成權誰屬，即誰有權決定或變更博物館的組織，是政府的那個部門？抑或博物館自己決定。博物館組織之系屬與形成權歸屬，對於博物館的設立及發展至關重要，通常與一個國家的政治、社會、文化等制度或環境有密切關係，亦因之而有極大的差異。茲舉數國之例如下：

一、英國博物館之組織系屬及形成

　　博物館發源地英國，其國立博物館原屬教育及科學部，1975年改隸「藝術與圖書館部」（Office of Arts and Libraries），唯藝術與圖書館部之下，尚有一中間機構「博物館與畫廊委員會」（Museums & Galleries Commission），兼具博物館執行、諮詢、評核及為博物館代言功能。至於地方政府之博物館，則由地方政府作行政監督。另外英國有很多「獨立博物館」（Independent Museum）為獨立之法人，不屬政府管轄，但財務上需要爭取「博物館與畫廊委員會」補助，仍須接受其評核。

　　英國博物館組織之形成，應該把博物館組織分為「上層組織」和「下屬組織」分別加以說明。所謂上層組織，即博物館之理事會（Board of Trustees），下層組織乃指館長以下之內部組織，茲分述如下：

　　1.公立博物館之理事會，乃代表政府對博物館實施管理與監督。理事由政府依據有關法令指派或推荐產生，唯同屬公立博物館，其上層組織之形成，可能因所依據之法令不同而有所差異。例如大英博物館，依照「大英博物館法」（British Museum

Act, 1963），設理事二十五人，其中一人由英王任命，十五人由首相任命，四人由皇家學會任命，五人由理事會推荐得藝術與圖書館部之認可任命。理事一經任命，即為終身職，理事會職權極大，其地位亦較其他國立博物館特殊，猶如我國國立故宮博物院，不同於其他國立博物館之屬於教育部而直屬行政院然，是為特例。其他國立及公立博物館，俱設理事會，理事會之形成及變更，依據其他有關法律之規定，由主管機關決定。至於獨立博物館，其理事會，由捐助或會員選舉產生組織。

2.館長以下之組織，通常由館長擬定，提報理事會通過即可。英國博物館之理事會，實際上是一個管理委員會，它不但是博物館的權力機關，也直接介入博物館的人和事。館長由理事會任命，唯大英博物館館長尚須得首相之批准。館長對內部機能劃分、館員之任命、博物館重要行政，均須得理事會之同意，故理事會實為博物館最高權力機關。

二、美國博物館之組織系屬及形成

博物館事業發達之美國，其博物館組織之系屬及形成，與英國大不相同。在美國，博物館俱為獨立之法人，不屬政府任何機關管轄。即使唯一國立之史密森機構（Smithsonian Institution）博物館群及州、郡、市立博物館亦然。政府對於博物館，只有財務支援之義務，並無管轄之權力。任史密森機構董事的大法官塔虎脫（William Howard Taft）在1972年的一次董事會上曾說：「史密森機構不是，而且從未被認為是一個政府機關，它只是一個受政府保護的私立法人而已。」國立的史密森機構如此，其他博物館莫不皆然，公立和獨立的都是一樣。

至於美國博物館組織之形成，既然不屬政府管轄，大致是法

人自己決定。但史密森機構的董事，大部份是法定職位，由副總統任董事會主席，董事中有參議員、大法官等公職人員擔任。其他博物館之董事會，公立者由主管機關任命，獨立者率由捐助或會員選舉產生，雖然董事會的英文和英國一樣是「Board of Trustee」，但董事會與博物館長是一種「權能區分關係」，即董事會有權、館長有能，董事會除聘任館長，決定政策，籌措財務之外，其餘博物館之人與事，悉由館長負責。因此，館長決定館內機構劃分，任命人員，綜理博物館行政，向董事會負責。形式上縱然須得董事會之同意，實際上是獲得董事會之支持。所以館長不但要有能，而且要「全能」，就有一位博物館長，在1984年二月號「博物館雜誌」（Museum News）上著文稱：「博物館長是學者和企業家、教育家和遊說者」（The Director, Scholar and Businessman, Educator and Lobbyist——指募款）。館長以下之組織、實際上是館長決定。

三、日本博物館之組織系屬及形成

　　日本為與我隣近之東方國家，其博物館組織之系屬及形成，與英美又完全不同，而有些與我國類似，但其組織之形成，則較我國進步優越。

　　日本之國立博物館，概屬文部省（即我國教育部）管轄；地方政府博物館，視性質分屬地方政府文化委員會或教育委員會管轄，亦有屬民政單位管轄者。私立博物館均為法人，依日本博物館法應向政府登記，並受主管官署之監督。但其國立博物館，雖同受文部省管轄，但分成三個系統：國立科學博物館由社會教育局主管；國立東京博物館等三個文化類博物館，由文部省部外機關文化廳主管；二次大戰後成立之國立民族學博物館和國立歷史

民俗博物館，由高等教育局主管，形成「三頭馬車」的體系。

　　至於博物館組織之形成，國立者分由兩種法律定其法源，再分別以兩種文部省命令形成博物館組織。國立科學博物館、東京國立博物館、京都國立博物館、奈良國立博物館等四館，是由「文部省設置法」（法律）下之「文部省設置法施行規則」（命令），形成其組織。國立民族學博物館和國立歷史民俗博物館，是由「國立學校設置法」（法律）下之「國立大學共同利用機關組織運營規則」（命令）形成其組織。易言之，日本國立博物館，不論屬高等教育系統、社會教育系統，抑屬文化廳系統，其組織形成權，包括博物館之評議委員會、館長副館長、各部各課，乃至職員定額，其設置、變更與撤銷，均由文部省決定。

　　地方政府博物館之組織，其形成、變更及撤銷，權在地方政府之文化或教育委員會，也就是文化、教育之管理機關而非地方政府之首長。

　　私立博物館之組織，由法人自己決定，但私立博物館要依「博物館法」，由法人向都道府縣（市、町、村）教育文化主管機關依規定之條件申請登錄及接受審查。如其組織及其他要件不合，將不准許設立，故日本私立博物館，在組織形成上，仍然受到相當之公權力監督，其設施及營運亦然。

四、我國博物館之組織系屬及形成

　　我國博物（美術）館依「社會教育法」屬社會教育機關；又依「教育部組織法」，教育部為全國最高教育行政機關，設社會教育司。國立博物館除故宮博物院直屬行政院以外，均屬教育部，業務屬社會教育司。在地方自治尚未法制化以前，地方政府博物館（含美術館、文化中心等）屬地方政府，業務由地方政府教

育廳局主管。法理上，教育部旣是最高教育主管機關，對地方政府博物館，仍能透過政策、通令、評核等施以監督。省縣及直轄市自治法施行以後，省縣及直轄市之博物館，應屬省縣及直轄市自治法團，業務應該仍歸教育行政機關。目前，行政院文化建設委員會，在組織法理上，爲國家最高行政機關行政院之文化政策方案的研擬推動協調考評機關，並非行政實作機關，所以各級公立博物館、美術館、文化中心等，與之並無隸屬關係。如果將來改成文化部，則很可能和法國一樣：歷史、藝術類博物館歸文化部系統管轄，科學、技術類博物館屬教育部系統管轄。但改部之議變數仍多（註一）。

我國博物館組織之形成，國立者包括國立故宮博物院，依「中央法規標準法」之規定：「中央機關之組織，以法律定之。」所以各館必須單獨立法，各自有其「組織條例」。照目前立法院議事效率，一個國立博物館組織條例通過，恐須十年八年乃至更加遙不可及。

目前地方機關的博物館，其組織之形成權在行政院。不但地方政府無權決定，即連全國最高教育機關教育部亦無權置喙，全由行政院專攬。雖然是由地方政府初擬後呈報到行政院，但行政院通常都主觀地修改刪削，也不徵詢全國最高教育機關的意見，自爲決定。以致最早登場的台北市立美術館館長淚灑公堂，縣市文化中心投資十多億元和幾千萬元的組織完全一樣，即使到民國七十四年教育人員任用條例通過之後，迄今還是原來的行政組織而未予適用。

我國博物館之組織形成權，國立者在國會，地方政府則在全國最高行政機關行政院，乃全世界所未有，與英美固相去千里，即與日本相較，亦突顯過度中央集權之可怕。博物館旣是一個教

育機關，其組織之形成，全國最高教育機關竟不能插手，真乃豈有此理。由作者起草、經教育部聘請學者專家研議提出之「博物館法」草案，擬將國立博物館組織由教育部決定，地方政府之博物館由其教育廳局決定（類似日本）。但在教育部召集有關機關討論時，行政院人事行政局及研考會都反對，他們對於國立博物館，仍然搬出「中央法規標準法」要求各自立法，地方政府者還是要報到他們手裡。教育部主持審查的一位次長不敢反對，作者這原起草人曾與之爭辯，理由是：國立大學也是一個組織，因有「大學法」這部特別法，便排除「中央法規標準法」這部普通法而不須單獨立法。日本二次大戰後成立的國立博物館，是在「國立學校法」（相當於我之大學法）裡加一條，國立博物館比照國立大學。我國的制度及環境，恐怕很難做到。而以「博物館法」將國立博物館組織排除於「中央法規標準法」之外，這是合乎實際需要及世界潮流的。但仍遭反對，教育部不得已乃將原案和行政院方面的意見兩案併呈，未來結果難卜。

「博物館法」草案擬將地方政府博物館之組織形成權歸於地方教育主管機關。雖然行政院方面還是想緊抓不放，草案也只好兩案併呈，但現在省縣及直轄市自治法已然成立，其所屬機關包括博物館在內之組織形成權，未來恐怕不下放也難。

至於私立博物館，目前雖然已經有私立博物館的事實，如鹿港民俗博物館，但迄至目前為止，尚無法令予以規範，組織當然是由它自由決定。擬議中的「博物館法」，仿照日本，須為法人，應向當地政府教育機關申請立案並受監督，對其組織之形成及變更，應有審核權力。問題是這部「博物館法」不知何年何月才能通過；即使通過了，內容變成個什麼模樣，誰也無法預料。

附註

註一：依民國七十年公布之「行政院文化建設委員會組織條例」之職掌觀
　　　察，它應屬行政學及行政法學上所稱之「諮議」或「幕僚」機關，
　　　而非「實作」機關。雖該會組織條例八十三年修改為「得設各種文
　　　化機構及派員駐外國辦理國際文化交流」，似乎有意往「實作機關
　　　」地位游移，但其組織基本屬性未改，且全國各文化機構仍在其組
　　　織法規中申明屬於教育體系。行政院組織調整專案小組在民國八十
　　　三年十二月的一次會議中，又建議不設文化部，最後結果仍待行政
　　　院長裁定。

第二節　博物館組織機能之劃分

　　為了有效地達成博物館之目的，博物館組織內部，自館長而
下，必須做機能劃分，它猶如一部機器，是由各種機能不同的零
組件合成一個整體，每一個零組件各自發揮其應有的機能，這部
機器乃能成就事功。

　　博物館組織內部機能劃分，因國情——政治、文化、社會制
度之不同，以及博物館之個別目的功能、類屬和規模而有所差異
，但仍然可以找出一些相通的原則。世界上的博物館，除了極少
數之內部組織機能劃分有其獨特之背景與個性外，一般而言，大
概可以下面兩個原則加以概括：

　　一、館長之下，視博物館規模大小，是否設置輔助機關——
副館長或幕僚長，應設時其人數。

　　二、不論博物館之目的功能為何，其內部機能，可以劃分為
目的機能和手段機能兩種。在我國，一個機關組織通常是劃分為
業務單位及事務單位，博物館可劃分為專業單位、行政單位。我

們可以下面的一張圖2－1來表示：

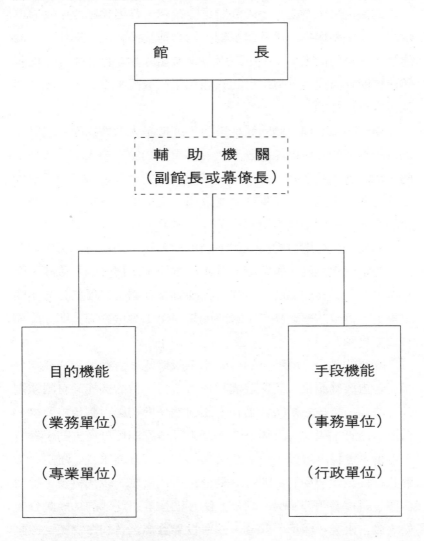

圖2－1

迷你型博物館甚至可以不設輔助機關，而直接劃分成兩個組，目的機能是專業組，手段機能是行政組。作者為私立中國醫藥學院附設中藥博物館做營運規劃，對其博物館組織，即作如上的建議。其單位的名稱，不一定用「專業組」和「行政組」，而視其博物館性質而定，但用目的機能和手段機能來劃分，則是合理甚至無可選擇的。

　　現代組織原理，傾向簡單集中，即使是大型博物館，也是先依目的機能和手段機能劃分，然後再視博物館規模大小、業務繁簡、職位或人員多寡，博物館的職能和角色，社會對它的需要程度等因素，再進一步就兩種機能分組。這種機能分組，一個是系統的劃分，一個是職掌範圍的劃分，茲分述如下：

　　系統的劃分即目的機能和手段機能各為一個單位。再作劃分時，是這個機能的次級單位，譬如專業組下，再分為收藏課、展示課……。業務組屬館長，其下各課屬業務組，這種劃分方法簡單集中，行政效率較高，美國芝加哥科學工業博物館，即採此種方法（見圖2－3）。

　　職掌的劃分，即將目的機能和手段機能，直接按業務職掌分組，各自直屬館長。而採這種劃分方法時，目的機能又有兩種劃分方法，一是按學術門類劃分，如自然類博物館可劃分為動物、植物、地質、天文、人類……，歷史類博物館可分為史前、考古、中世、近世、現代……。藝術博物館可以分為繪畫、雕塑、工藝等。科技類博物館，則可以劃分為古代科技，現代科技、實用科技、科技發明等。另一劃分方法，則按其所達成的功能劃分，如收藏、研究、展示、教育。茲舉世界著名之各類博物館組織劃分圖，並各加說明，以助讀者了解。

一、英國大英博物館組織圖：

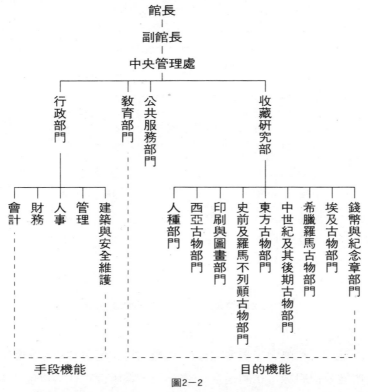

圖2－2

大英博物館與我國國立故宮博物院性質相近，屬古代藝術類博物館。其目的機能劃分，收藏研究部是按學術門類劃分為九個組；公共服務和教育仍屬目的機能，卻採功能劃分。手段機能在一個行政部門之下，以功能劃分法分成為五個組，兼顧了系統上簡單集中、職掌上學術分類的優點，是一個非常科學而有效並且突顯學術性質的博物館組織。大英博物館執世界博物館之牛耳，自1753年成立以來，大英博物館法和博物館組織，應經多次修改，其現今的博物館組織，是在它漫長的歷史中生長出來的。

二、美國芝加哥科學及工業博物館組織圖：

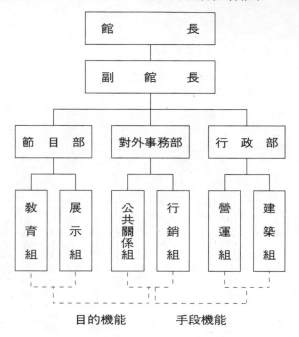

圖2─3

　　芝加哥科學與工業博物館的組織，是一個最為典型的簡單集
中功能分組組織。該館是在十幾年前，為因應現代博物館本身（
主體）發展之要求，和社會觀眾（客體）之需，將一般博物館最
為重視之收藏研究部門裁撤，而新成立對外事務部，以公共關係
及行銷之理念及方法，擴張博物館之功能。尤其行銷組織出現，
以及行銷之理念及行銷業務，使這一嶄新的博物館組織，獨步美
國博物館界，致其聲名大噪，業務蒸蒸日上，觀眾人數僅次於華
盛頓之美國國立史密森機構博物館群。其對外事務看似手段機能
，但其能對觀眾作最佳服務，擴張博物館目的功能，所以實兼具
目的機能與手段機能。

三、日本國立民族學博物館組織圖：

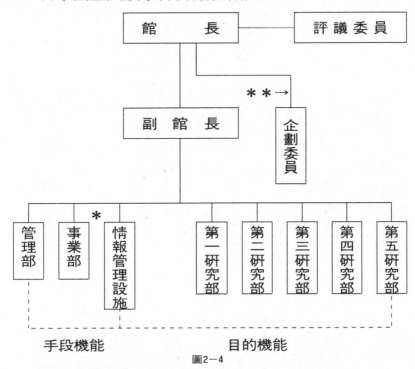

圖2-4

註：＊未設置之組織　＊＊客座研究部門

　　該館是日本於二次世界大戰後，依照「國立學校法」比照大
學成立的兩座博物館之一（另一座是國立歷史民俗博物館）。因
其目的功能注重學術研究，所以其組織劃分是將目的機能依學術
門類劃分為五個研究部。情報研究部兼具目的機能與手段機能，
事業部應是逐行展示教育的目的機能，卻因不重展示教育而一直
未設置，管理部是手段機能。另一座國立歷史民俗博物館之組織
機能劃分方式大致相同，它們以大學研究機構自況，所以未如一
般博物組織普設展示教育與觀眾服務之單位，其精神剛好與上舉
之美國芝加哥科學與工業博物館相反。

四、我國博物館組織

1.台灣省立博物館組織圖：

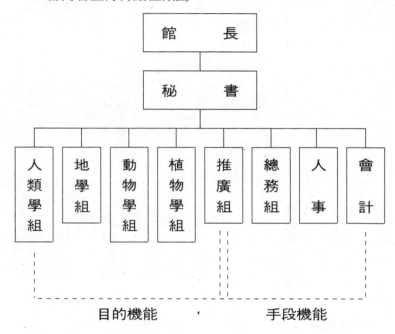

圖2－5

　　該館為日據時代遺留下來的一座自然史博物館，也是我國迄至目前為止唯一將目的機能依學術門類分組的博物館。其中推廣組司博物館教育之推廣，應屬功能編組之目的機能。但「推廣」二字，似乎又像是手段機能，有些像芝加哥科學及工業博物館之對外事務部，兼有目的與手段兩種機能。總務、人事、會計，自是手段機能，所以該館是典型的目的機能按學術分組，手段機能按功能分組之理想博物館組織。世界上著名之同類型博物館，其機能劃分大都如此。該館日據時依學術門類及陳列性質設地學等十部，台灣光復後改為研究與陳列二組，民國五十年改今制。

2.國立自然科學博物館組織圖：

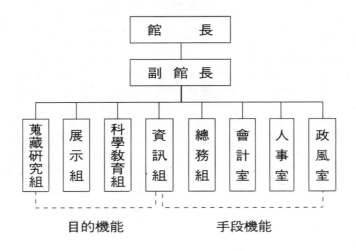

圖2－6

　　該館乃是中華民國有史以來，在一個大計畫（國家十二項建設計畫之文化建設計畫）之下，耗資五十餘億，費時十二年，從無到有，建設起來的自然科學類博物館，與台灣省立博物館和外國的自然史博物館性質相同。但在組織立法時，估量我國上下對博物館屬性和功能的認知，卻不敢輕易嘗試外國同類博物館目的機能按學術門類分組，而全部以功能分組。自開館以後實施至今，其組織結構既對外國同類博物館望塵莫及，即連台灣省立博物館都不如，所以極思修改組織，把目的機能改按學術門類劃分。但是，前文業已述及，國立博物館組織之形成及變更權在立法院，修法歷程遙遠而艱難，不知何年何月才能實現，茲將該館擬議修改之組織圖列出如下（圖2－7），供讀者參考。

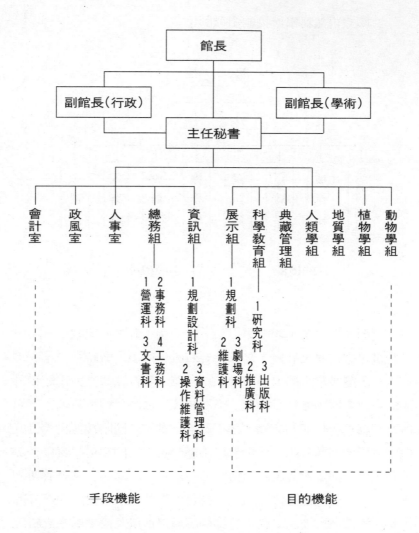

手段機能　　　　　　目的機能

圖2-7

任何機構包括博物館在內的組織，都應該從三個方面去觀察。其一是結構的，即靜態的，猶若一部機器，是由若干不同部份，適當的配合而構成一套整體。二是功能的，即動態的，組織乃是一個活動體，運作起來，即能達成預期的任務，產生一定的功能。三是生長的，即生態的，組織必須隨時代要求、環境變遷而作適當的調適。所以，任何組織，不應是造成的，而應是長成的。特別是博物館組織（博物館主體），乃是爲其客體（社會觀衆）而存在，而且每天都要直接面對其客體，時代在飛躍進步，環境亦急遽變遷，博物館組織勢必爲滿足其主體之生存發展和客體永難滿足的需要而調適。上舉之各國博物館組織，多是歷經調整後的面貌，國立自然科學博物館組織之擬議調整，亦時勢所趨。可惜，我國乃全世界僅見之博物館組織形成調整制度，使組織調整幾乎是奢想，其對我國博物館發展之影響，也就不言而喻了。

在歐美，博物館組織之成立與調整，極爲容易，館長幾乎就可決定，所以組織之變更不是問題。我國博物館組織僵硬，變更調整極難；日本博物館組織之成立及變動，比我國易，比歐美難。國立博物館須得文部省之准許，他們有一種由博物館自定的「非正式組織」；日本稱之爲「協力組織」，我國行政機關組織中也有非正式組織，叫做「任務編組」，如果博物館善加運用，也許可以補正式組織之不足。茲將日本國立民族學博物館之協力組織圖錄後（圖2－8），供讀者參考。

第三節　博物館人員

人員是博物館組織的細胞，乃推動博物館組織使之成爲一個活動體的基本動力。古人云：爲政在人，博物的建設、運作、生

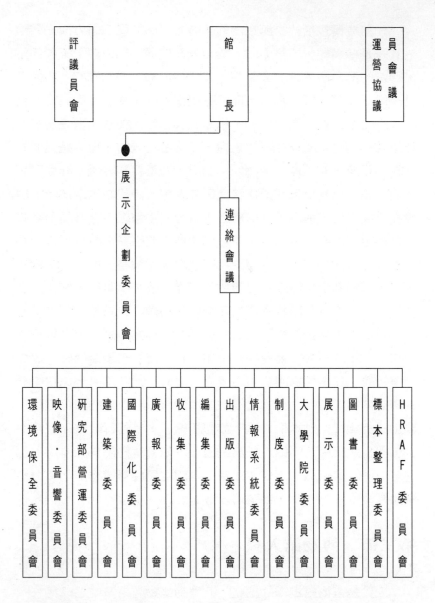

圖2—8

存、發展，或者說它的成敗，關係全在人員。博物館究竟需要多少人？什麼樣的人？又人員如何進用與培訓？人力取得後又如何為博物館發揮組織團隊功能，都是本節要討論的問題。一般博物館學著述中，對於人員，不是著墨太少，便是徒有理論，筆者乃從實務中體認感受，本節如此，其他章節，亦莫不皆然。

一、員額與職位

員額是博物館在組織系統中所需要的人數，它是從組織系統中配置的每一個必要職位之總合。一個博物館組織，需要些什麼樣的職位，各需若干？當然要依博物館的目的功能和規模，在擬議博物館組織時就要一併考量。這裡面牽涉兩個要素：一是數量問題，人員多造成冗員，有人無事幹，還會循「帕金森定律」（Parkinson's Law）（註一）更要增員；人員少則無法勝任館務，有事無人幹，影響博物館之功能甚至生存發展。二是質量問題，配置適當的職位，找到合格的人員，才能達成博物館之各部機能和最終目的。

在歐美，博物館的員額與職位，都是由博物館長提出需求，由理事會或董事會決定，唯英國國立博物館之員額，因用人須錢，所以要得財政部之同意。日本國立博物館是由文部省發布之「定員細則」決定各博物館員額；至於職位，則由博物館在「定員」限內，製成包括各種職位之定員表，報文部省備案。我國國立博物館職位和員額，都訂在組織條例中，由立法院決定；地方政府博物館職位和員額由行政院決定。英國有一位博物館學者認為博物館是一個勞力密集的事業，意即機器不能完全取代人力（註二），也許可供決定員額之參考。

博物館組織中的職位，雖然因各國的人事等制度不同而有所

差異，但大體上，博物館是一個文化教育學術機構，因而它的職位，也大致上可以分為專業、技術和行政三類。在歐美，博物館的「專業職位」以「館員」（Curator）為主，屬博物館的靈魂人物，通常須有博士學位並具有某項博物館專業知能或研究成果，其地位與大學教授相侔。在日本，依「國立學校法」設立之博物館稱「教授」、「助教授」，依「博物館法」設立者稱「學藝員」及「副學藝員」。我國則依教育人員任用條例，比照各級學校教師資格聘任。「技術職位」因新式科技大量應用於博物館之設施及運作而需要，上至高等光電科技，下至土木手工，都屬博物館技術職位的範圍。歐美稱「技師」（Engineer）及「技工」（Mechanic），日本稱「技官」及「技手」，我國稱「技術人員」及「技工」。「行政職位」可以顧名思義，在中外博物館中都不可或無，從事博物館之手段機能及專業人員之行政助理工作。

上舉三種職位，在博物館中所應佔之比例為何？似乎難有定論，應視博物館之類型及目的功能而定。日本戰後設立以研究為目的之博物館，專業職位在百分之五十以上，橫濱之兒童科學館則沒有專業職位，只有技術及行政職位。我國國立自然科學博物館，專業、技術、行政職位之比例為59%、11%、30%；台灣省立博物館則為51%、6%、43%。專業人員比例均超過一半以上，與日本以研究為重的國立民族學博物館之比例為54%、22%、24%相較，專業人員比例並不遜色。

博物館的專業、技術、行政職位之外，必須再回頭述說一下「館長」和如果有副館長職位的話「副館長」之職位。館長，在外國的博物館，一定是屬於專業人員範圍的學者專家。前節已經提到，美國博物館館長，博物館界認為是學者和教育家之外，還

要會企業經營及理財，後者是美國博物館所處之社會環境使然，基本上是專業人員，歐洲各國亦莫不皆然。日本的館長、副館長屬「指定職」，先循法定之程序遴選後，由主管機關令派。其屬於文部省高等教育司管轄之博物館視同大學，館長自己等同大學校長。其他國立博物館館長遴選及令派之程序類似，均依日本「教育公務員特例法」及其施行令所規定之考選資格，國立博物館館長資格與大學校長類似。

我國博物館館長最爲特殊，在教育人員任用條例實施以前，博物館館長資格，除國立故宮博物院院長爲特任官，並無資格限制外，其他均爲列等之行政職位。國立歷史博物館館長爲簡任第十二職等，台灣省立博物館館長爲十職等。教育人員任用條例施行後，各館館長及新設之省市美術館長仍然是列等之行政職位，都沒有副館長。只有國立自然科學博物館館長是「雙軌制」，即「簡任第十三職等，得比照專科以上學校校長資格聘任」；而且有行政職位和專業職位（研究員資格）之副館長各一，爲館長職位和副館長兩個職位寫下記錄。

我國博物館除了上述法定之館長（副館長），專業、技術及行政職位以外，尚有一年一約聘僱人員、僱用之駐衛警、技工工友，均係得行政院核定之職位和員額，相當複雜。

二、進用與培訓

我國博物館三種法定職位所需之人員，進用俱有法律規範其資格，專業人員是依教育人員任用條例第二十二條比照學校教師之資格聘任，教育部依據該條例施行細則，定出一份專業人員與學校教師比照表，其中適用於國、省、直轄市立博物（美術）館的，有兩組職稱。一組稱研究員、副研究員、助理研究員、研究

助理；另一組稱編纂、編審（譯）、副編審（譯）、助理編審（輯），分別比照大學之教授、副教授、講師、助教的資格，同樣由教育部學術審議委員會審定其資格後始得聘任。不過，最近大學法修改後，增加助教授一級，不知將來博物館專業人員如何比照。目前，國、省、直轄市立博物（美術）館專業人員之進用，可以用教育部所訂的那張對照表，但縣市文化中心博物館專業人員，則因行政院當初核定的編制職位並無專業人員，所以還不能適用教育人員任用條例，而只能用約聘僱的方式進用專業人員，其素質和工作績效，就難與國省市立的博物館匹比了。至於博物館的技術人員和行政人員，乃分依技術人員任用條例和公務人員任用法等有關法令進用，勿待贅述。

外國博物館組織中的職位既大致與我相似，對其人員之進用，亦應略作簡述，以資比較。

英國公立博物館職員，不具公務員身份，但待遇與公務員相同。其任用資格由博物館自定，如有疑問，由館內人事主管（Staff Inspector）解釋，或由其與主管機關協商，其專業人員中Curator及專業主管（Keeper）任用資格頗嚴，與大學教授相若。

美國博物館因俱屬獨立法人，所以人員之進用規範，俱由各館自定，唯對Curator之資格限制極為嚴格，各大博物館訂有各類職位資格條件之規章，小型博物館多參照辦理。由於博物館組織是法人，職位及所進用之人員，自主性及彈性很大，不像我國是一個蘿蔔一個坑。雖然嚴格規定Curator的資格，但有很多是「部份時間」（Part Time）的特約研究人員，可以較全職人員節省用人費；技術及行政人員，也大量進用部份時間人員，或一人兼任數職，完全是企業機構的模式。華盛頓史密森機構的低級

人員，一早穿著工作服，從事清潔衛生工作，十點鐘博物館開門時，已經換上警衛制服，站在警衛的崗位上，即是一例。

日本博物館研究職在相當於大學之博物館，比照大學教師，由館長推荐，提特設之委員會遴定。其他博物館則依博物館法所定之「學藝員」、「副學藝員」資格由館長任命。至於技術官及行政官（亦稱事務官），依「國家公務員法」、「地方公務員法」及「教育公務員特例法」之規定，一般須經考試及格，與我國類似。

培訓，是指對博物館職員的培育與訓練。博物館職司蒐藏研究、展示教育，其職員在依進用之資格條件進用以後，應施以職前訓練及不斷之在職訓練，以使其在博物館隨社會進步之際，始終處於領先引導地位，唯有不斷訓練，始能臻此。在國外，大學設有博物館系所或課程，造就博物館專業人才。日本公立大學中設有博物館系所及課程，可修習博物館學分者，有一百餘所之多，修滿文部省規定之學分，即可獲得學藝員資格。除日本之外，尚有英國、捷克、美國、阿根廷、印度等國的一些大學，設有博物館學和博物館術學位系所。在荷蘭，有一所「蘭華學院」（Reinwardt Academy），以英語教授博物館大學及研究所課程。而英國的博物館與畫廊委員會，設有博物館訓練機構，以訓練博物館管理人才為主。美國的「博物館管理學會」（The Museum Managemant Institute, MMI）與加州大學柏克萊分校合作，專對博物館專業主管施以管理經營訓練。而世界各大博物館自己，亦莫不把職員訓練進修列為要務。凡此種種，可証博物館人員之培訓是多麼重要。

在我國，是國家十二項建設計畫實施以後，才使博物事業出現生機。在此以前，博物館只能算是聊備一格，當然談不上博物

館人員培訓。自從民國七十年代博物館事業逐步興起以後，人才培訓，乃亦成為當務之急。行政院文化建設委員會曾為縣市文化中心、省市美術館、博物館，辦過幾次專業人員訓練，雖然可圈可點，但對於快速發展的博物館事業，作用有限。博物館只有自求多福，各行其是了。國立自然科學博物館的人員培訓工作，有整套的計畫構想，從籌備開始起，即不斷選送人員出國，作短期考察及中長期實習，每期開幕前，都對新進人員施以職前訓練。漢寶德館長也曾提出一個「博物館學校化」的構想，在館內成立各種學術研習會，要求全體人員參與進修，可惜因故未能落實。只有民國八十一年在教育部的支持下，辦過一次以全國各博物館為對象的「展示規劃設計理論及實務研討」之國際合作訓練（與美國史密森機構及華盛頓大學合作）。另該館有一部份人員參加了加拿大博物館協會所辦的「博物館函授班」結業並取得文憑。此外，其他各博物館多少都有職前及在職訓練，出國考察實習，以及國內或國際學術研討活動，為我國博物館人員培訓做出一些貢獻。

三、人力整合開發

博物館並不是徒有各類人員，施以職前及在職訓練，就能有效運作，還須對人力加以整合與開發，才能共赴團體目的，齊竟博物館事功。這本是任何一個機構組織共通的要求，但由於博物館組織主觀上的分離性，例如學術研究與企業經營的區隔；客觀上直接面對觀眾之壓力，必須滿足社會大眾之需求，故較一般機構組織，更須營造團體文化，強化組織功能。現代博物館雖然是個文化教育角色，卻必須用企業的理念去經營，這就全賴人力之整合與開發，茲述要項如下：

1.建立團體文化。所謂團體文化,即博物館裡每一成員的思想、信念、行為準則和目標都一致而產生相乘的組織力量。管理學家石滋宜博士說:團體文化可以使組織成員的力量一加一大於三,無團體文化則小於二,反團體文化可能等於零。博物館幕後是高深的學術研究,前台是企業式的經營;成員背景不同,職掌各異,環境差別,待遇懸殊,成員互相間,甚至一年見不到一面,若無團體文化,勢必一盤散沙。要使團體成員思想、信念、行為、目標一致,主要是靠訓練與激勵達成;聯合報經營成功的竅決「決策者領導有方,同仁間敬業樂群」,是最好的註腳。

　　2.注重人群關係。人群關係是一個機構組織內部上對下、下對上,以及同級單位和人員間之良善關係。它不同於團體文化重在目標一致,而重在凝固上下橫三種關係使組織成為一體,可與團體文化相輔相成。博物館組織內之單位及人員間,由於上舉之分離、差異特性,除了思想信念行為目標一致之外,還要上級對下級、下級對上級、同級單位和人員間之關係,透過人性的交互感應,彼此惕勉,發生融潤膠合作用。使上對下不令而行;下對上忠心努力;同仁或同級單位間互助支援、合作無間,齊赴團體目標。

　　3.人員操作制度。博物館組織之目的機能和手段機能,各有許多單位和人員,他們各有所司,操作方式和作息時間各不相同。有的上山下海採集標本;有的在冷氣房內從事研究;有的是正常固定時間作息,有的是廿四小時輪班;有的是常年假日出勤,非假日才輪流補休,如此多樣化極複雜的人員、工作和操作方式,指揮監督和協調配合都不容易。所以縱使有了團體文化,在良好的人群關係下,每一個工作人員都盡忠職守逐行他的工作,還是不夠,仍然要制定一套完善的作業程序和操作制度,作為每個

人員和單位的工作準繩，才能使博物館的組織運作週密完善、天衣無縫。美國各種機構組織中，都有所謂「標準作業程序」（Standard Operating Procedure, SOP），工作人員人手一冊，作息有據。此在博物館特別複雜的組織和多樣化的工作中，尤為重要。

4.考評與酬賞。博物館縱然已有團體文化，良善之人群關係和操作制度，但人性仍有其弱點，公平公正的考評和合情合理的酬賞是不可或缺的。考評本是發揮人力潛能的一般手段，博物館由於人員之職責、崗位、操作方法、勤休時間之各不相同，考評極不容易，必須訂定一套完善的制度，使考評公正公平，被考評者心悅誠服，發揮激勵作用。至於酬賞，更是激勵人員的最大動力，忽視或不合理之酬賞，會反激勵而減損工作績效。例如歐美博物館假日出勤人員，其待遇標準提高，通常為平日之兩倍，法國為兩倍半，美國博物館假日且多為「部份時間」人員，多數職員都週末休息兩天。只有我國，將假日與平日等視，假日出勤者允其平日補休一天。殊不知假日之社會價值本不等於平日，而假日工作量又高出平日數倍（據統計國內博物館觀眾假日為平日之三至八倍），提高假日給酬標準乃情理所當然，但全球皆然唯我獨否，常年在假日博物館人潮中討生活的職員，如不給與合理之酬賞，則團體文化、人群關係……，對他們來說都是廢話。

5.部份時間人員。歐美日博物館都有按時或按日計酬的部份時間人員或特約專業人員，而以美國最為盛行。假日給酬標準雖高，但多數人寧願放棄高酬而休假。想要在假日賺取高酬的人，正好各取所需而填補博物館假日休息者的工作。在他們，假日給酬提高是理所當然，而假日所需要的通常是職務較低的人，稍稍提高便可找到想在假日賺外快的人。舊金山探索館（Ex-

ploratorium）的假日部份時間人員全是高中學生。國內麥當勞的服務人員絕大多數是部份時間人員，既經濟而又能保持效率。國立自然科學博物館在作者考察美國博物館歸來後建議，首創假日部份時間人員制度，使假日服務人員隨觀衆比率增加，得以保持正常之服務品質，這實在是加強博物館組織功能的好辦法，值得國內博物館參借。

　　6.義務工作人員。義務工作人員（Volunteer）又稱志願工作人員，簡稱「義工」或「志工」，在美國的博物館之人員中扮演極爲重要的角色，容於後章專述。

附註

註一：英國歷史學家Northeote Parkinson 1909年之論著。謂一個機關
　　　組織中人員過多，無事可做，人員便會製造忙碌假象，要求增加人
　　　員。

註二：Kenneth Hudson: Museum for the 1980s, A Survey of World
　　　Trends 1977, UNESCO。

第三章
博物館建築

第一節　博物館與建築

　　國際博物館協會1960年的博物館定義，一開始便是：「一棟永久建築……。」即使從常識也可以知道：博物館是在一棟建築之內從事某些活動，除非是戶外博物館，沒有建築的任何類似博物館的活動，都不能稱之爲博物館。由此可知，建築乃博物館的要件之一。博物館的內部活動，儘管可以在還沒有建築以前就開始準備，但一定得完成建築，才能開始蒐藏研究、展示教育作業，以對觀衆開放。

　　博物館建築對博物館之重要有如此者，但我國博物館學著述，不是根本不提，就是幾筆輕輕帶過，似有若無。據筆者猜測，一般博物館學者，不是不知道建築對博物館的重要，其所以在著述中簡略的原因，一是認爲建築屬建築師專業，自己對建築外行

，少去觸碰的好。二是歷來中國的博物館，大多數是現成的房子改爲博物館，專爲博物館而起造的建築很少，成爲例外。既然原本不相干的房屋都可以改成博物館，不獨中國如此，外國也多的是，像法國羅浮博物館原來是一座宮殿，與羅浮博物館隔塞納河相對，在世界藝術博物館中也頗具名聲的奧塞博物館（ Musee d'Orsay ），是一座火車站改建的。連火車站都可以改成博物館，任何建築也都可以改成博物館，那博物館建築還有什麼好談的呢？

本書之所以在以人爲細胞的博物館組織之後，先談博物館建築，乃是從實際籌備一座博物館的經驗中，深切體認建築對博物館的重要。它不獨要在外部造型和內部部局上令人印象深刻、感到愉快；而且要在博物館的功用上，週延而完善，擴張博物館的目的功能至最大極限。由此可知博物館的建築，乃是一座博物館重要的一部份；它與博物館的各種機能環環相扣、密不可分。它決不是我們簡單的邏輯中，有一幢房間可以陳列展示就是博物館的建築。

作者在以前的著述中，曾說過我國的博物館都是「設」而非「創」，意思就是說用現成的建築「設立」一座博物館，很少是從沒有建築而「創立」的博物館。在大陸時期，除了私人的南通博物苑外，唯一「創立」的是中央博物院，建築物甫完成就因抗戰而中途停止。政府遷台以後的國立故宮博物院和國立歷史博物館，才算是眞正的博物館建築，但也只有國立故宮博物院的建築，在外型、規模和功能上，算是一個夠水準的博物館建築。至於國立歷史博物館，就有點因陋就簡，在當年還不覺得怎樣，到十二項建設計畫中之文化建設實施後，各縣、市文化中心成立了，教育部部長李煥，在巡視國立歷史博物館之後就慨嘆：連縣市文

化中心都不如！大概是指建築物而言。

　　讓我們撇開那些「設」而非「創」的博物館之現成建築不談，專對博物館建築來探討它的一些問題。老實說，中華民國有史以來，我們幾乎沒有「創立」博物館的經驗。台北外雙溪的國立故宮博物院，也只是完成一座博物館的建築而已。「物」是現成的，實入建築物即可。當然，故宮博物院的建築要能符合它的需求，事先一定經過週密的規劃設計，但它有多少藏品，可以推出多少或什麼樣的展示？收藏、展示、行政以及公共空間的需求如何，應該不難估測。它與國家十二項建設中之文化建設項下，擬建的三座國立博物館，省、市美術館，縣、市文化中心不同，後者只有一個計畫目標和綱要，便先開始建築工程，最先進行的縣市文化中心，只知道內容是圖書館、博物館、演藝廳，便由省和中央一律補助同比率的建築經費，然後由各縣市政府各顯神通，自籌配合款，自行規劃設計。以致花在建築上的錢，多的將近十億，少的只有四、五千萬，而且在房子蓋好了之後，才想到裡面的「軟體」而被譏為「真空館」，即使到了開幕已經十幾年的今天，有些文化中心還沒有博物館，或只幾樣文物的陳列而已。在建築完成之初，主管當局曾一度構想把國立歷史博物館的文物複製，送給每個文化中心各一套，博物館就算完成了，更是荒謬。

　　至於國立博物館部份，最先啟動的國立自然科學博物館，在籌備處還未成立以前，教育部的規劃案，是先花十億元蓋一萬坪房子，然後逐漸充實陳列自然物標本。作者不厭其煩的述說這些，旨在証明我們發展博物館之初，大家都認為先有建築，然後從容計畫把什麼東西擺進去，現在文化中心的博物館，就都是這樣建立的。所幸國立自然科學博物館，籌備處成立以後，並未照教育部的規劃執行先蓋房子，而是先把博物館的蒐藏研究、展示教

育，規劃出一個大綱，然後依據它們的需求，來構思、規劃建築。也唯有如此，這個建築才是真正的博物館建築。自是以後，賡續籌備的幾座國立博物館，才摒棄先建造房屋的刻板模式，而採取所謂「整體規劃」，也就是「硬體」和「軟體」同步規劃出一個大綱，把建築的基地、環境、造型、空間機能及配置、戶外庭園景觀及擴建等，與內部機能之蒐藏研究、展示教育、管理經營等結合在一起。這樣的博物館建築才能表現博物館個別的性格和發揮它獨特的功能，就如同照著人的身材量製衣服一樣，而不是先把衣服做好，管你合不合身，好歹穿上即可。

結論是：博物館除了戶外類之外，必須有建築，必須有符合博物館需要的建築。理想的博物館建築是「硬」、「軟」體同時規劃出來的建築；如果是現成的建築改成博物館，也得加以修改，使其符合博物館的機能需求，一如一件現成的衣服，給一個特定的人穿著，必須修改一樣。

第二節　博物館的座落與環境

博物館館址的座落和環境，與博物館功能的發揮有密切的關係。除非是利用現成的建築，無可選擇，或遺址博物館必須建築在遺址上面或左近以外，如果是新建的博物館，對於館址的座落和環境，就必須慎加選擇。

稍具博物館常識的人，都會想到都會區內、環境幽美、交通便捷，或是與公園、遊樂區、名勝古蹟相近鄰，應該都是理想的博物館館址適當的座落及環境。但以現代新建的博物館來說，除非是新開發的城市，有完善的規劃，公園、學校、博物館等公共設施，都預留用地，在都市計畫時，就已依各種設施的特性及需

要，作成理想的布局。在這種情形下，博物館用地，已經選好了，且必然相當地理想。但如果是在一個已經開發，尤其像台灣的一些城市已經高密度開發的情形下，要尋覓一個理想的博物館館址，又談何容易。所以本節只能指出博物館的座落和環境，對於博物館的重要。新建的博物館，館址選擇，難期十分理想，達到部份理想，也就不錯。至於已經建成的博物館，其座落雖已不能更易，但環境卻可以改變，都市發展可以改變博物館環境，博物館也可以影響環境，使博物館的週邊乃至都市發展改變。

就是因爲博物館的座落地點，與當地的環境有互動關係，尤其博物館不但能提供觀衆知識與娛樂，同時又可以帶動博物館週邊地區的繁榮，台灣地區開始發展博物館時，大家還沒有看到這一點，等到國立自然科學博物館完成開放之後，帶來如潮的觀衆，當然它所座落的台中市受惠最大，而博物館的週邊立刻發展起來，連賣房子都打出博物館左近的廣告。這一來，才引起全台灣地區博物館座落的注意。

在國立自然科學博物館找尋建館基地時，大家還搞不清什麼是科學博物館，甚至對這個名詞都很陌生，當時教育部原則上要把自然科學博物館設在中部，科學工藝博物館設在南部，海洋博物館設在北部。除了平衡北中南的理由外，北部有八斗子漁港的水產試驗所、海洋大學、基隆商港，可在學術上配合建成一個海洋技術園區；而中央研究院和台灣大學，亦可就近學術支援。自然科學博物館設在中部，主要可與以自然科學與農業爲主之國立中興大學互爲奧援。至於科學工藝博物館設在南部，則是以工業科技爲主之成功大學學術支援，並配合南部之重工業爲著眼。教育部的構想不能說沒有道理，而台灣的北、中、南，已然發展成各自的都會區或生活圈，所以博物館只要分設在北、中、南三區

，座落的環境、人口、交通等，可以實地勘察比較，似乎不難決定。

　　首座啓動的國立自然科學博物館，教育部行文台中市、縣、彰化和南投縣，請提供建地，結果台中縣沒有理會，彰化、南投提供的土地座落不佳，而台中市本來就條件較優，提供的二十四號公園預定地在新舊市區中間，而且剛好是綠帶和交通幹線中港路的交會點，不論從那個方面衡量，都是最理想不過的地點，當然就雀屏中選了。

　　科學工藝博物館預定設在南部，當然是非高雄莫屬了。高雄市提供了九如路六號公園，地近火車站及縱貫公路，是高雄都會區的中心，在高雄應是首屈一指的理想地點。科學工藝博物館的建館總預算高達七、八十億，較之自然科學博物館第一期只有三億多，第二期也只有九億多，連同三、四期合計，預算也只有五十多億，科學工藝博物館算是中華民國博物館史上空前的大手筆，但在民國七十八年破土時，綽號「大頭」的市長蘇南成，在任台南市長時，無論建什麼都要求世界第一，連殯儀館亦不例外。對於七、八十億創紀錄的科學工藝博物館，在破土時卻當面對著教育部長毛高文譏為「小兒科」，不單如此，在稍早教育部為海洋博物館設置地點猶豫難決時，蘇南成更插上一腳，要求原計畫設在台灣北部的海洋博物館，乾脆一併設在高雄。只是實在過份了點，沒有成功。

　　現在來說最後進行的海洋博物館，一開始規劃，剛好碰上國立自然科學博物館第一期開幕，媒體大量報導，很快打開了知名度。這座原計畫設在北部、事實上以基隆為目標的海洋博物館，各縣市當政者都視作一塊肥肉，各自透過民代等管道努力爭取。連已經有了科學工藝博物館的高雄市都想來個槓上開花；離島的

澎湖也認其海洋條件無可匹比，要求把國立海洋博物館設在澎湖，花蓮、台東，也不願放過。而原預定地本是基隆，連主要規劃委員都已聘定設在基隆的海洋大學教授孫寶年，但是客觀形勢如斯，使教育部左右為難。於是派出一個考察小組，到爭取的縣市實地勘察。但是得到的資料卻是多於人情的壓力，教育部仍然為海洋博物館應落腳何處而一個頭兩個大。甚至國立自然科學博物館副研究員張譽騰爭取國科會出國進修補助，去英國萊斯特大學攻讀博物館學博士，主持面試的教育部三位次長，試題是問張譽騰海洋博物館設在何處為佳。當然張譽騰不曾具體建議設在何處，只是原則性的建議以人口聚居、交通便利等為主要考量。教育部在無計可施之餘，想出來一個南北分設、兩全其美的辦法。而且找出很多使其決定合理化的說詞。於是原先北中南各一的三座國立科學博物館變成四座，在台灣的最南端屏東縣境多了一座。

教育部把海洋博物館，分成海洋科技博物館和海洋生物博物館，把科技館設於基隆市和台北縣交界處，其內容以海洋應用科技與漁業水產為主，其客觀環境前文已述。而海洋生物博物館，設於墾丁公園，以海洋水族蓄養魚類及南台灣珊瑚等為主要內容，可配合墾丁國家公園發展成為一適宜生態探討兼具遊憩功能之觀光區。也有車程一至二小時之東港水產試驗所及中山大學可作學術支援。於是這兩座博物館於焉定案，海洋生物館業已成立籌備處，積極進行籌備且已破土。

稍後，以台灣大學人類學系對台東卑南文化遺址進行發掘獲得一些成果的幾位教授，趁國立博物館建設熱，建議教育部在卑南遺址上建設一座台灣史前文化博物館，當時教育部社教司司長周作民，人稱他是教育部社會教育的「FINAL」，國立博物館由三座變成四座，周得意之餘，多多益善，所以很快作成國立台

灣史前文化博物館蓋在卑南遺址上的決策，而且緊接著成立了以台大人類學系教授為主的規劃小組。

有一天，規劃小組來到國立自然科學博物館考察，在聽完簡報座談時，尹建中教授不恥下問徵詢作者的意見，作者舉日本大阪萬博公園內的國立民族學博物館年觀眾不過三十萬人次為例，懷疑建在卑南的博物館（當時南廻鐵路尚未通）會有多少觀眾，語未畢即遭宋文薰教授厲聲反駁。以後籌備處成立於台東，因內政部規定遺址上不能建築，乃決定將遺址闢為文化公園，另在台東市郊外徵收農地作為館址。筆者曾受邀實勘遺址及館址預定地，後受託為該館未來之管理經營撰寫計畫，從所得之資料交通部觀光局「東部海岸風景特定區管理處開發整體發展計畫」，發現該館正處於東部海岸風景特定區的觀光帶上，而又依據台灣省政府的「東部海岸風景特定區觀光整體發展計畫」，估計東部海岸風景特定區，到民國九十年，每年旅遊總需求量在三百萬人次以上，乃據以估測以五人中有二人參觀該館，則該館一年應有外來觀眾一百餘萬人次。

不過，博物館徒有人口聚集、交通便利之優越條件，並不能絕對保証觀眾就會擁進，還要看博物館的展示及育樂活動內容，能否吸引觀眾。上述日本大阪國立民族學博物館，座落於遊人如織之萬博公園，一年只有三十萬觀眾，就是一個活生生的例子。而中國大陸陝西臨潼的秦始皇兵馬俑博物館，設於荒郊野外，離最近的城市西安二十多公里，只有破爛的公共汽車行駛，一年卻有三百萬人次入館。美國芝加哥的科學工業博物館和費氏自然史博物館，同樣座落郊區，也同樣有地鐵及巴士可達，但前者一年有四百萬觀眾，而後者卻只有一百多萬。所以博物館的座落環境，並不是絕對的條件。由「世界宗教博物館發展基金會」計畫在

貢寮鄉靈鷲山上建造世界宗教博物館，顯然並不在意它的座落及環境條件。事實上，如果國立台灣史前文化博物館有台灣東部海岸的遊客，則世界宗教博物館自然有台灣東北角海岸風景特定區的遊客，端看這兩座博物館的展示及育樂活動內容，能否吸引觀眾了。

第三節　建築造型及結構

博物館建築的造型及結構，屬於建築學專業，實非外行人所能置喙，但博物館建築是一種特殊的建築，非同於一般建築，所以即使是學建築的，對於博物館這種特殊建築的造型與結構，也必須視之為專業的專業，方能使博物館這種特殊建築的造型及結構，切合博物館的需要。

國內以前所建的博物館建築，只有國立故宮博物院和國立歷史博物館兩座，後者在興建的年代，受條件所限，因陋就簡，不足多述。只有國立故宮博物院這座中國古宮殿式的建築，在造型及結構上，與博物館的名稱、內容和功能需求上，若合符節。但對於其他類的博物館，就必須適合它的屬類，讓觀眾第一眼看到它，就可先從它的造型和其風格上大概知道，它是哪一種類屬的博物館，例如十幾年前才建成的台北市立美術館的建築，就予人以現代美術品的感覺。

如果純以博物館的類屬來設計博物館的造型，一般建築專業者，應該不難勝任，但一座現代博物館，除了要表達其類屬和目的功能造型之外，更要有滿足其特殊而複雜的各種內部需求之結構，這就需要建築專業的專業了。國立自然科學博物館的建築，雖然主其事者漢寶德本身是一位名建築師，但仍然以合約要求負

責設計的建築師，必須聘請外國著名的博物館建築專家，或對博物館建築有成就或豐富經驗者爲顧問，以求建築之設計建造完善無缺。座落高雄的國立科學工藝博物館，是先由台灣大學建築與城鄉研究所初步規劃，再自聘一位美國的博物館建築專家爲顧問，然後才交給一位名建築師設計。接著進行籌建的國立博物館，省市美術館，也都在建築的造型和結構上刻意講究，力求盡美盡善。

博物館建築的造型和結構，雖然屬於建築專業的專業，但本書此章旣然列出這一節，起碼也應該原則上有個交待，給讀者一個粗淺的印象，槪知其所以然。

以博物館建築的造型來說，博物館建築本身就如一項展示品，要能表現博物館的意象、類屬、內容及特色。例如歷史類或古代藝術博物館，通常較爲嚴謹端莊、高大幽雅，自然科技或現代藝術博物館，則趨向活潑亮麗，散發引人入勝的風格。不過，這只是個理想，很多博物館固然可以達到這種理想的境界，如我國的故宮博物院，美國的大都會藝術博物館；英國的大英博物館，是前者的典型。而我國的台北市立美術館、國立自然科學博物館，美國的國立航空及太空博物館（National Museum of Air and Space），法國的國立自然史博物館（Musée National d'Historie Naturelle），可爲後者的代表。但不少很有名的博物館，其建築造型，並不符合上述原則，例如大陸之秦始皇兵馬俑博物館、美國舊金山的探索館（Exploratorium）、法國的拉威科學工業城（Cite des Science et de I'Industrie in La Villette）等，根本談不上什麼造型，也有些博物館因爲是現成的建築改成，或歷史環境的變化而形成，其造型湊巧與上述原則相符或不完全相符，如大陸的故宮博物院，是以前的宮殿，法國的

奧塞博物館是以前的火車站，我國台灣省立博物館是日據時代興建的希臘多利克式呈現厚實沈穩風格之建築，當時其展覽內容包括自然、技藝、產業及歷史教育，如果是我國建造，而且以目前完全以自然歷史爲內容，其造型就可能與現在的完全不同。所以儘管理論上博物館的建築造型應該特別講究，讓建築本身就是一座成功引人的展示，但畢竟博物館的設立或創立，難免力有未逮，或受到某些條件限制，致難期其造型盡如人意。

至於博物館建築的結構，此處也不是從建築學上去探討，而是以博物館的特殊功能需求來講究。因爲博物館一旦建立，可能要延續千年萬世，世界上最早建於1683年的英國愛希摩林博物館，距今已經三百餘年，仍然完好無損，所以博物館建築首要是堅固安全耐久，它的承重基礎和墻、柱、樑、樓板等，都要以最高的標準來設計。其次博物館建築乃是爲了滿足博物館主體功能需求和客體之使用方便舒適爲著眼。

關於博物館主體需求方面，應對展示教育、蒐藏研究、行政和公眾活動空間的布局和配置比例，依博物館之類屬和目的功能，作適切之計設及劃分。以空間比例來說，日本文部省規定博物館空間比例原則應爲：展示教育、蒐藏研究、行政及公眾空間各爲40%、40%、20%，日本以蒐藏研究爲主要目的之國立民族學博物館實際空間比例是32%、34%、34%。我國國立自然科學博物館之實際比例是44%、21%、35%。國立科學工藝博物館在籌建之初，原不打算蒐藏工作，沒有蒐藏空間，這是有例可循的，芝加哥科學及工業博物館，就是把原有的蒐藏研究機能撤銷，當然也就不需此種空間了。實際上，有些新建的博物館，預留很高比例的蒐藏研究空間，因爲短期內沒有東西可以藏存而閒置；而一些年代較久的博物館，相反地對蒐藏空間，早已捉襟見肘，物

滿爲患、無處可存。像美國國立自然史博物館，就已向外發展，另動收藏空間的腦筋，紐約之美國自然史博物館，把收藏空間加蓋夾層，依然不敷日益增加文物貯存的需要。年代更久的大英博物館，也爲不斷增加的藏品所困，沒有足夠的貯藏空間。

　　至於博物館客體——觀衆對建築結構的需求，是以安全、舒適、方便爲主要著眼。建築結構堅實耐久，前已述及，並應有足夠的安全門，使逃生容易。通常展示及公衆活動區，以地下一層、地上二層最爲理想，層間挑高以五公尺以上爲佳。如應展示品需要，則應更高至滿足展示需求爲準。一般五公尺以上，乃爲使觀衆身心舒暢而無壓迫感，特別是觀衆人潮湧現時，挑高必須足敷空氣調節所需。樓層間樓梯之寬度、坡度、階高、階深、護欄、扶手，均應以觀衆之全安舒適爲考量。出入口至少應有二處以上，只有一處，不但觀衆進出不便，亦不安全，尤其觀衆爆滿時更甚。法國羅浮博物館設有觀衆進出口五處，另有職員及物品專用出入口。紐約的美國自然史博物館，設有四處觀衆出入口，其中一處爲團體觀衆專用，並在入口處設有聚集、簡報、用膳等專用空間。我國國立自然科學博物館共有九個出入口，但供觀衆進出者只有四處，尤其欠缺團體觀衆專用出入口，旣對團體觀衆造成不便，使其集散費時費事，亦容易在觀衆增多之假日造成入場秩序混亂。

　　博物館之主要入口內，應設寬敞之大廳，此不僅使觀衆入館後立刻感受全館建築之精神氣魄，更利於團體、家庭、結伴觀衆之聚散，以及入館後對全館之初步了解和中間休息、留連。芝加哥費氏自然史博物館，進館之後即是三樓挑高之大廳，充份發揮上述作用，令人印象極爲深刻。

　　以上所舉，乃是博物館結構的一般重要原則，每座博物館必

須適應主體需求，和滿足、方便觀眾之獨特結構布局。最後容筆者從親歷的實務中舉其一例：美國華盛頓航空及太空博物館之IMAX劇場，在入口外設有「等候區」，觀眾購票後即經驗票而進入等候區。首場開映前三分鐘，入場大門打開，五百位觀眾蜂湧而入，甫三分鐘即已觀眾坐定而開映。散場時觀眾從後面出口瞬間散去，而次場觀眾在等候區同時進場，所需出、入場時間不超過五分鐘，故能平日映演九場，假日十二場。我國國立自然科學博物館之太空劇場，因無等候區，觀眾入場時驗票，三百位觀眾驗票入場需時十幾分鐘，而前一場觀眾在同一個門出場又需十多分鐘，出場完畢次場觀眾始得驗票入場，如此每場間隔最少需時二十多分鐘，而且觀眾入場必須排隊，比華盛頓航空及太空博物館多三倍之時間，因之人家平日可以放映九場，假日可增加至十二場，而我們只能平日七場，假日九場。主要是建築布局不理想，把博物館和觀眾的時間都浪費了。

第四節　附屬設施

博物館建築由於主體之特殊需求及應客體之滿足，其附屬設施，既異於一般建築，亦不完全相同於其他供公眾使用之建築，故特於本節加以闡釋。茲分建築內部及外部摘要舉述之。

一、內部附屬設施

1.水電空調及通訊設施。博物館建築內，最重要者為水電空調及通訊設施。水電空調及通訊設施因需配合建築施工，故必須事先作週密之設計。電力負載及配線；水源水壓及配管；空調機具管路之功能；電話通訊管線等，必須針對館內蒐藏、研究、展

示、教育活動、行政部門及公眾活動區各個不同之需求，有效供應施設。如收藏庫、實驗室、特殊展示，必須保持恆溫。公眾活動區，則因季節、觀眾人數多寡，對水電空調之需要有所差異。為應付停電事故，必須自備發電機，一遇斷電，能立即自動發電。電話管線亦應在建築時配置週全，以利裝設總機及分機。在台灣，可能尚須裝配瓦斯管路。

2.專用電梯。展示及觀眾活動區，包括通往餐廳、紀念品店或書店、盥洗室，應設置殘障、幼兒及老年觀眾之專用電梯。收藏區及行政區，如在較高層樓或別棟，應另設專用電梯，以供搬運物品及職員進出之用，力求與觀眾區隔。

3.火災警示及消防設備。因收藏區為確保藏品之完好，展示區亦應顧及展品之無損，以策觀眾之安全，應裝設自動滅火消烟之最新設備。

4.逃生避難及急救。安全門為逃生而設，前節業已述及，如遇空襲，則地下層可供避難，至於地震，則應在建築結構上考慮，力求防抗強震之功能。救護站乃為對觀眾緊急病傷之急救，特別是參與式展示之博物館或科學中心，觀眾易因參與過度或方法不當而致傷。

5.盥洗設備。應每層樓均有設置，除男女用分隔外，應有殘障、幼童專用之設備；女用應以坐式馬桶為宜，隔間應有防止上下偷窺之高度。男用馬桶可用蹲式，但仍應有一二坐式，並加裝扶手，供殘障老弱觀眾使用。

6.參觀動線中之休息設備。參觀動線較長或區域面積較廣之博物館，為免除觀眾之「博物館疲勞症」，應有供觀眾休息以恢復體力繼續參觀之設施。如隨處設置座椅，易破壞展區情境，以不破壞展區美感或展區情況允許方可。現代博物館多以小型劇場

或迷你咖啡座代之。

　　7.飲水設備。飲水機應加過濾可以生飲，爲免使飲水設備濺溼附近地面及製造垃圾，以不用紙杯而直接嘴飲爲宜，新式飲水機多裝置於牆壁內，以免漏電傷害觀衆及保持美觀。

　　8.垃圾桶。垃圾桶設於展區內，影響展區觀瞻，但不設又不行，所以垃圾桶應加設計，儘量配合展區美化。

　　9.公用電話。原則應設於大廳內或入口附近，亦應考慮殘障及兒童所使用。

　　10.餐廳、紀念品店、書店、咖啡間、自動販賣機。乃爲供觀衆果腹、休息、瀏覽、購物（書）。（詳後章博物館營運）

　　11.寄物櫃、架。寄物櫃可供觀衆在館外交寄物品，亦可進館後寄放，寄物櫃可由人管理，亦可採無人管理之鎖箱，寄物架台灣博物館中少見，溫、寒帶國家之博物館多於餐廳或休息區設寄物寄架群、漆以不同顏色，使多個團體寄放衣物行李時，容易辨識，因其禦寒裝備進館即須卸下也。

　　12.服務台站。服務台站通常設於博物館入口或大型博物館分區之適當地點，必要之設施爲成人及腰高度之櫃台，電話、電腦等；嬰兒車及殘障輪椅供借；擴音廣播設備，但爲免噪音影響觀衆，除非緊急必要，如嬰兒走失或重要物品之覓失以及緊急疏散等，應避免濫用。

　　13.標示系統。博物館尤其是大型博物館的標示系統，是供觀衆識別參觀動線及與觀衆息息相關之事物的設施，必須週密規劃設計製作。它設在展示及公衆活動區，既需配合區內環境，不影響美感，又需足供觀衆辨識，不可偏廢。設計者往往強調美感而忽略實用，減損標示功能、影響觀衆權益，應以爲忌。

　　14.防盜系統。博物館多貴重物品，又日進大量現金，故防

盜系統不可或缺，而且要求最現代化絕無疏漏之設備。

二、室外附屬設施

1.戶外庭園景觀。博物館除非室外已無空間，就應設置戶外庭園並美化其景觀，戶外庭園景觀是博物館室內展示及活動之延伸，除植被、花卉、林木力求美雅外，亦可設置象徵性或與室內相通之戶外展示，使觀眾既能享受室外自然之美，同時使觀眾仍然感覺置身館區，飽享博物館之旅。另博物館的屋頂陽台，亦可以植栽、花卉加以美化。

庭園應有灌漑水管，照明燈具、休息座椅、垃圾桶及公廁。並應有禁止攀拆花木、遛狗、騎車等標示。

2.停車場。國外很多大型博物館，都設有地鐵、電車、巴士等車站，並無停車場。近年巴黎羅浮博物館開闢地下停車場及商場，其停車場也非專供博物館觀眾使用。然而在我國，目前尚乏大眾捷運交通工具，僅有極少運量之公共汽車可達博物館，因之停車空間乃極為重要。應預估各種來車最大數量，設置足夠之各種停車空間，並劃分車位。在都市土地價昂難覓情形下，可考慮開闢地下停車場，甚至仿羅浮博物館同時開發地下商場，以與博物館聯營。停車場應有供遊覽車司機休息及傾倒垃圾之處所；並應視實際情況決定以人員或自動化管理及是否收費。

3.垃圾收集處理及清運設施。此設施設於戶外，但所處理之垃圾包括館內產生者，應以最新式之絞碎、冷凍壓縮等處理後隨時或至少每日清運。

4.戶外公用電話。宜設於博物館建築廊簷下適當地點而不妨礙觀眾進出及聚集之處；並考慮供殘障及兒童使用之高度，洽請當地電信局施設之。

5.殘障坡道。進入館區凡有階梯之處,均應設施殘障專用坡道,並加裝兩邊扶手。

6.室外標示。室外標示最重要者自為博物館之銜牌。他如全館平面圖,入口編號牌,展廳(區)之名牌,引人注意之固定或電子板牌及廣告牌架。

7.旗桿。旗桿至少應有三根並列,中間一根較高,平日升國旗,兩旁兩根升館旗或館長旗,遇友邦元首貴賓來館,則降下中間國旗,在兩旁之兩根分別升掛國旗及友邦國旗。

8.圍牆與柵門。博物館建築如果不與其他建築相連或有館外庭園,就應設置圍牆。圍牆的作用,旨在保護庭園及建築,免受侵入破壞。圍牆仍應配合建築及庭園之美化作設計,亦可以有刺植物代替,不一定用磚石或鋼鐵材料。圍牆之大門,為供車輛及觀眾人潮進出,應有足夠之寬度,並以設置電動柵門為宜。

第五節　管理與維護

博物館建築關係博物館各種功能之充份發揮,觀眾安全舒適的利用,以及要求使用年代久遠;而它又非如私人建築之受到愛惜,相反地是置於眾多觀眾頻繁地踐踏磨損之下,所以良善的管理及維護,乃極關重要。本節所述,包括博物館建築物及附屬設施,因其息息相關也。茲分述之。

一、管理維護的組織

博物館的組織中,應有負責建築之單位及人員。在歐美的博物館組織中,均設有此種單位,稱「Building Operations」或「Building Maintenance」或「Building Manager Office」

，其職責就是負責博物館建築物和附屬設施的管理與維護保養。由此一單位之設立，亦可見其對博物館建築管理與維護之重視。且更由於其建築很多已使用數百年仍然相當完好，可証其對建築管理維護政策及設立專責組織之正確，以及其負責單位之成果。

國內博物館中，國立故宮博物院在辦事細則規定，總務室第一科掌理營繕工程水電空調及電話系統，其他博物館則均在總務組內置建築及機電人員，以司其責。國立自然科學博物館及籌備中之各國立博物館，在籌建階段，均設「工務組」負責建築工程。第一座建築工程完成的國立自然科學博物館正式成立後，反而把「工務」納入「總務組」，在其組織條例總務組的職掌裡，只有「營繕」二字。國立自然科學博物館在運作數年以後，深感其組織不能適應實際需要而擬議修改組織條例，建議在總務組之下設立「工務科」，負責建築及附屬設施之管理與維護，但組織條例修改之歷程遙遠而艱難，目前只好在一位「技正」之下，編成一個「非正式組織」，專司建築及附屬設施之管理維護事宜。籌備中的國立博物館，還未曾實際運作，似乎也未注意到外國博物館組織中之建築部門和它的職司。所以在擬議的組織草案中，都沒有專設「工務」單位，而將其業務歸入總務組之中。恐怕也是要等到實際開館運作之後，才會感受到建築及附屬設施管理維護之重要，而步國立自然科學博物館之後塵了。

至於省市博物館、美術館、縣市文化中心，建築及附屬設施，也都是由總務單位兼司管理維護之責，但在其組織規程的條文中，根本未有建築及附屬設施之管理維護文字；由總務組負責，只是相當然耳。奇怪的是，高雄市立文化中心管理處，和擬議中的國立中正文化中心（國家劇院及音樂廳）管理處，都設有建築附屬設施或建築部份功能的「機電組」，卻沒有綜理建築及附屬

設施的專責組織。這一點與外國博物館的組織迥異，令人費解。希望籌建中的博物館、勿步國立自然科學博物館的後塵，及早為謀才是。省市博物（美術）館及縣市文化中心，除了台灣省立博物館建築曾經大修而現已計畫再次大修之外，其他都是新建築，也許還沒感受到它是一個問題，但為久遠計，就應正視這個問題，謀補救之道。

二、管理

建築及附屬設施的管理，也就是使用與操作，所以在外國的博物館，有的稱「Building Management」，有的稱「Building Operations」。原則上應建立一套完善而有效率的制度，交由前節組織的人員去執行，或協調其他單位的人員配合執行。

讓我們由外向內，列出一些重要的事項作為舉隅：

1.庭園或圍墻的柵門、側門、戶外照明設備……每日何時開閉？由誰負責？假日、平日、休館日是照常抑異常？垃圾及公廁由誰負責清理、座椅由誰維護？

2.博物館觀眾各入口大門、各安全門、行政區或收藏研究區大門、電梯，各為何時啟閉？由誰負責？假日、平日、休館日是照常抑異常？

3.屋頂排水管孔有無堵塞、屋外排水溝渠有否淤積，由何人檢查？是否定期？如何確保暢通？

4.展示及公眾活動區、行政及收藏研究區，空調及照明，假日、平日、休館（假）日，各為何時開閉，由誰負責？輪值抑專人負責？夜間如何管理操控？

5.館內各區之清潔，每日何時實施，開館前抑閉館後？清潔及垃圾處理由館內人員自為抑外包？

6.電力機房須否有人駐守？水電、空調、通訊、電梯、瓦斯、消防、防盜等設施，如何落實例行檢查、確保完好？

7.建築內外牆壁、樓板、樓梯、地磚或地毯如何檢查或通報其損壞，以便儘速修復？

以上這些由輪值或專人負責的操作、檢查，都要作成簡明表格化之紀錄，並要有監督、抽查制度。

三、維護

上節之管理，本應重於維護，良善之管理可以減少維護，但博物館乃供衆人使用之營造物，國人公德心不佳，而台灣又時有颱風地震等天災，而博物館建築係公有而不准編列保險費預算投保，所以博物館建築及附屬設施在損壞率較高的情形下，只有寬列維護費預算，由博物館管理維護組織的人員自己或外包，做好維護工作。

如有庭園，其植栽等景觀的維護，是專業而常年的工作，以外包專業之公司負責爲宜，但博物館仍應有此專業人員負監督檢查之責。

建築物之微小損壞，可由博物館自己之技術員工修復之，自己人力無法勝任較大損壞，則只有外包。如展示及公共活動區進行整修，宜在夜間或休館日進行，除非不得已，才部分或全部關閉。

建築物外牆，每年至少清洗塵土污垢一次，內部牆壁，視觀衆觸碰情形，作必要之粉刷油漆，如樓梯扶手牆及服務台等，最易污染，應常保清潔亮麗。

地磚或地毯，長期受觀衆踐踏，容易破壞或污染，應及時清洗、修補或更換。

空調主機、機電系統、電梯等，應委請政府特許之合格機電公司定期保養，平日則由博物館人員做一般檢保養。空調出風口之過濾網，應半年清刷一次；照明燈盞、水籠頭、濾水機，亦應定期檢查，發現損壞立即換修。

　　消防、防盜系統，應定期檢查測試，保持完好。

　　空調系統因季節不同，展示區及公眾活動區、收藏研究區、行政區需要之時間與能量不同，應分期進行檢查、測試及維護保養。

　　對於消耗品量大之燈管、起電器、保險絲、電線纜等，應一次購置備品若干以便應急。地毯、地磚及外墻瓷磚，應於完工時預留同顏色質地之備品若干，以備必要時可供更換。

　　維護所需之各種工具，應備置齊全，以工具架及專設之空間存放，並訂定使用及返還之規則，由專人管理之。

　　總之，維護是確保建築及附屬設施永遠完好，絕不影響博物館正常運作的手段。它又與管理環環相扣，管理重於維護，管理良好，方能減少或容易維護，否則不但要付出更多維護成本，甚至影響博物館正常運作。國內的多數博物館，不要以為房子是新的，而忽視了管理與維護，管理維護，必須從建築完工之日起開始。

第四章
博物館蒐藏

第一節　概說博物館蒐藏

　　國內博物館對於文物、標本、資料之蒐集、管理、保存等業務使用的名詞，並不像外國博物館多用「Collection」一字之統一，而有收藏、典藏、蒐藏、蒐集、收集、藏存等名詞，本書用「蒐藏」，肇因於國立自然科學博物館之組織條例，最初是由筆者起草，後經立法通過施行，其中設「蒐藏研究組」，乃國內博物館首度使用此一名稱。國立故宮博物院之組織條例中，有「蒐購」字樣。按「蒐」字有搜索之意，「藏」是保存。「收」是「收受」，較之搜索似覺消極。至於典藏的「典」，其意為保管或管理，典藏就成為管理保存，既沒有「蒐」也沒有「收」的意思。至於「蒐集」、「收集」，都欠缺保存的意義，而「藏存」只能說是保存的東西，就去蒐藏或收藏的意義更遠了。所以作者以

為還是用「蒐藏」二字較妥。

博物館是以「蒐藏」起家的，世界的最早的博物館蒐藏者是英國人老約翰‧屈辛特，他是位園藝家，卻酷愛蒐藏，旅行於大部份歐洲、北非、亞西時蒐集了一些珍貴的文物，包括稀有鳥類、動物、魚類、昆蟲、礦物和寶石、灌木和果類、兵器、錢幣、勳章和字畫等。1626年，他在倫敦郊外建屋保存，後來演變成第一座現代意義的愛希摩林博物館，前文業已述及。雖然在彼以前歐洲和我國都已有「收藏」或「蒐藏」的事實，但其意義與今日博物館的蒐藏不完全相同，所以，作者認為老約翰‧屈辛特，堪稱是博物館蒐藏的鼻祖。

自是以後，歐洲先後出現的博物館，也都是先蒐藏了一些標本文物，才成立博物館。大英博物館就是私人蒐藏讓售給國家而成立的。到了現代，新設立博物館，除了科技類博物館如科學中心以外，仍然要一開始就先想到蒐藏文物。如果沒有文物，就很難成立博物館。所以歐洲博物館界對蒐藏有句名言：「沒有蒐藏就不能算是博物館」。新建博物館固須自蒐藏始，而一些歷史悠久的博物館亦永不休止的進行文物蒐藏，在這種情形下，世界上可供各種博物館蒐藏之物，越來越少，尤其一些自然物或人類文化資產，受到人類有意或無意的破壞，可供博物館蒐藏之物，甚至湮沒滅絕。因之，博物館就得更加努力去進行蒐集，自然類博物館甚至因蒐藏對環境造成傷害，與生態保護起了衝突。人類文化資產也因博物館不斷蒐藏，愈來愈多的個人也拼命想據為己有。物稀為貴，博物館的蒐藏固然越來越難，但卻永遠不能停止。

博物館何以要繼續不斷、永無休止的蒐藏？蒐藏目的不外為保存、研究、展示、教育及運用。茲分述如下：

1.保存。人類所創造的具有歷史、藝術、科學等價值的物品

，很容易湮滅消失，能夠保存下來的只是其中極小的部份。自然物也因人類的利用及破壞或自然因素，使其品種減少或滅絕。雖然人類很早就有了保存的概念，但其目的觀念和方法都與今日的博物館不同。博物館的保存，是選擇其認為具有價值者，用科學方法加以保護乃至修復，使其永久或一定的時間內完好存在。縱然世界上已難覓到此物，博物館仍完好的保存著。

保存除了需要佔博物館建築的相當空間業於前章述及外，還要依文物標本資料之種類具備優良之保存設備，和現代化各種保存科技。前者如活動式收藏櫃、後者如薰蒸等技術及溫、溼、光、蟲、化害之控制等。另損壞者應儘可能修復之。

2.研究。容於下章專述之。

3.展示。博物館的蒐藏品，經研究、鑑定、考證之後，附以說明，公開向社會大眾展示，以讓社會大眾分享其價值。早期的博物館，偏重物之藏存，現代博物館，則以公開展出為重。理論上，無論多麼有價值的物，都是屬於國民全體的，博物館不過是替國民保有、民眾有權利看到博物館裏的東西。應該說蒐藏的主要目的之一是展示。

4.教育。博物館之物，只陳列而任人自由參觀，尚嫌不足，凡有歷史、藝術、文化及科學價值之物，都可以作為教材，博物館應用各種方法，由博物館自己或提供給教育機關使用，發揮教育的效果。因此，教育也是蒐藏目的。

5.運用。博物館的標本文物可以與其他博物館或學術研究機構交換自己所沒有的。也可以用自己所有之稀珍文物，邀請其他博物館或學術機關具有權威之專業人員共同研究，分享研究成果。更可以將自己的文物標本出借，供其他機關作為研究或教育之用。

博物館蒐藏功能關係圖

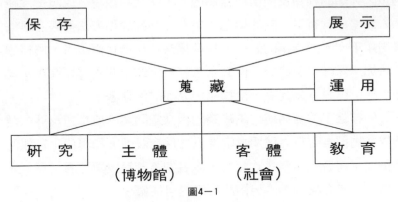

圖4-1

第二節　博物館之蒐集

　　前節已述博物館蒐藏之目的。但要能「蒐」到，才能藏之、用之，本節是概談博物館蒐集的方法和手段。任何一個博物館，不論他是屬於那一類種，或是綜合性根本難分類屬，都不可能盡收天下之物。所以，一座博物館的蒐集，首先要根據其設立目的，決定它的蒐集政策。依據政策，訂定蒐藏計畫。絕不能沒有政策和實行計畫，漫無目標，就去蒐集。一座新建的博物館，通常還是要先有建築，不大可能很早就訂定蒐集計畫，但也不應一定要有了計畫才開始蒐集。只要有建館目的，就可以先決定蒐集的政策方針。積極的蒐求，也許還做不到，但消極接受或機遇下獲得，自可儘早開始，只要認定其可供蒐藏，不必拘泥於計畫。

　　蒐集計畫大概應包括蒐集之方法、物之品類數量、程期、人員和經費等。本節只擬對蒐集方法加以闡述，因為它適用各種博物館，至於其他各項，每個博物館計畫不同，非本節所能盡述。現在就蒐集方法列舉如下：

一、採集

採集是自然類和歷史考古類取得標本文物資料最重要的手段，由博物館專業人員從事之。芝加哥費氏自然史博物館，有一區博物館早期採集之實景臘像展示，表現採集者在酷熱的沙漠中進行採集、觀察、記錄、研究之艱苦實況。採集者和他的採集工具、生活器皿、敞蓬車，都覆滿塵土，表現出其辛苦敬業精神，令觀衆印象深刻，肅然起敬。爲了達成採集目標，有時得上山下海，掘土鑽地，如非透過那種展示，其艱辛歷程，很難令局外人想像。

自然物和古文化遺物之採集，都有法令限制，並非可以隨意濫採，博物館須依法得主管官署之許可方得採集。

採集之文物標本，應有採集日誌，存爲原始紀錄；並作必要之處理，如標本之剝製、發掘物之清理。

二、蒐購

蒐購也是博物館取得文物標本資料之重要手段，特別是藝術類博物館，每年都須編列龐大之蒐購文物預算，以應蒐購之需。他類博物館對於其認爲具有重大價值，可供展示、保存、研究、教育及運用需要之物，又必須購買方能取得者，亦只有價購之一途。蒐購大概可以分以下幾種方式。

1.徵購：博物館對其需要之文物，向社會公開徵求購買。

2.洽購：私人收藏之文物，博物館認爲有需要，非給價不能取得者，只好洽購。

3.標購：向拍賣者競價才能買到之物，特別是藝術品。梵谷之「嘉舍醫生」畫作，被出價九千多萬美元者買去

，即是一例。外國著名之藝術博物館珍貴之藝術品，很多是標購得來。

4.承購：與洽購類似，只是洽購是博物館主動；承購是博物館被動。

5.只是機緣湊巧，博物館與持有人達成交易。

三、受贈

文物收藏者或持有人把東西購送給博物館。這種贈與，又分為博物館主動洽贈，和收藏者或持有人主動，或持有人死後遺贈，後者博物館應對贈與品加以鑑定，如認為不值得接受，得婉拒之。

四、交換及商借

博物館與其他博物館或學術研究機關，以有易無，或商借而用後歸還。

除了以上諸蒐集方法以外，在極權國家，還可以用「徵集」，一聲令下，老百姓就得把博物館想要的東西，奉獻出來，這在民主國家，絕不可能，除非是新發現物法律規定屬於國家者。

第三節　採集、發掘的難題

隨着時代的進展，自然生態保護和文化遺產保護意識抬頭，這幾年更是風起雲湧，成為頂尖的時尚。靠採集、發掘標本文物的自然類和歷史考古類博物館，其採集、發掘，受到嚴苛的限制，幾乎面臨難以為繼的難題。前節所述芝加哥費氏自然史博物館早期採集之臘像展示，雖然艱苦，但卻是自由自在的採集所想要

的自然物標本，今日看來，已成歷史陳跡。在自然生態保育的浪潮橫掃全世界之際，採集地區、品類受到嚴格限制，縱然博物館依法有採集職能，但採集仍應獲得自然生態保育和文化資產保存主管機關的許可，才得進行，而這種許可，又有隨時被撤銷的可能。

幾年前，國立自然科學博物館，得主管機關行政院農業委員會之許可，在蘭嶼採集了幾隻保育鳥類「角鴞」。被台北的愛鳥協會一狀告到農委會，說是「濫捕」。經新聞披露，因事涉敏感，農委會便不問清紅皂白，也不管「文化資產保存法」第五十三條規定：「珍貴稀有動植物禁止獵捕、網釣、採摘、砍伐或其他方式予以破壞，並應維護其生態環境，但研究機構為研究、陳列或國外交換等特殊需要，報經主管機關核准者不在此限。」就把所有的許可撤銷。自然科學博物館沒有辦法，想去外國取經，先後派了兩位專業人員，其中一位還是某大學的名教授，去到美國考察，看人家如何在生態保育和博物館標本採集之間求取平衡。博物館甚至一度想提供經費，邀請農委會主管官員同行，但未得農委會首肯。結果，兩位專家考察回來之後，並未獲得具體的資料，提供農委會參考。最後還是只好把農委會的主管官員請到博物館，實地參觀、了解博物館的蒐藏政策和採集作業，關係才稍獲紓緩。不過當時自然生態保育的聲浪，還沒有今日高漲，今天的自然物採集，就要格外小心，否則動輒得咎。看來，往後的採集，是日益艱難了。

歷史考古類或自然類之人類學博物館，獲取文物的方式之一是發掘。但古蹟、古建築物、文化遺址及遺蹟、世界各國都趨向保持原有形貌，不隨便發掘及改變。如此一來，從地下面去找尋文化器物便很難了。中國大陸自從文革以後，地下文物大量出土

，豐富了文物博物館的藏存及展示，最有名的當屬秦始皇兵馬俑和銅車馬，是農民掘井取水時無意中發現的。附近的半坡遺址也是施工造路時碰巧挖到的。其他像湖南馬王堆出土的大批珍貴完整之器物及女屍，湖北發掘出土的「屈家嶺」原始社會遺址、黃陂的商代大銅鼎、隋州的曾侯乙墓葬成套編鐘等樂器，也都是傲世之古文物，但自1982年中共頒布「文物保護法」以後，對古蹟和文化遺址加以保護，一般古蹟或文化遺址要文化部和中國社會科學院審核批准，才可發掘；對於全國重點文物保護地點，要國務院批准才可開挖。所以現在只有偷挖，走私來台流入收藏家和博物館的文物，大部份是盜挖偷運出來的。台灣的遺址和文化遺蹟本來很少，過去政府也未注意保護管理。民國六十九年，鐵路局在台東卑南發現文化遺物，同年九月，由台東縣政府委託台灣大學人類學系宋文薰、連照美兩位教授進行發掘工作，獲得一些新石器時代的遺物，當時因為沒有文化資產保存法，對於發掘及出土遺物歸屬，因無法可循，就由台東縣政府和宋、連兩位教授決定。自是以後，卑南遺址和台灣其他文化遺址，就常以被盜挖開。民國七十一年五月，「文化資產保存法」公布（註一），因事涉中央很多個部會，而且原法裏經濟部的權責，轉移到新設立的農業委員會，該法施行細則由各有關部擬了兩年才出爐。而由於宣導不夠，不但人民不知道有此法，連博物館也不知道可以依該法向內政部申請古蹟或遺址之發掘。到了今天，保護文化資產與保護自然生態一樣喊得甚囂塵上，連核四預定地上都宣稱有遺址，于是文化資產保護，就在反核浪潮下同樣泛政治化。不要說歷史類或人類學博物館，從此很難再發掘到什麼文物，就連專為卑南遺址引發興建的台灣史前文化博物館，先是在遺址上建館的構想因法令不允許而遷地改變，恐怕將來在遺址上建設遺址公園

的構想，是否能邀主管機關內政部之許可，還有疑問。

附註

註一：依「文化資產保存法」規定，發掘出土古物歸國家所有，由教育部
　　　主管。但古蹟：古建築、遺址及文化遺蹟，歸內政部主管，如挖掘
　　　應得內政部之許可。

第四節　蒐藏管理

　　蒐藏管理是對博物館的標本文物資料保存與運用的手段。工
業革命興起後，有所謂對人的「科學管理」，博物館標本文物資
料之蒐藏，時間久長，品目繁多，非以科學管理之原則和方法建
立一套管理制度不可。世界上的博物館，尤其是聲譽卓著、歷史
久遠者，都因積年累月聚集，藏品多至無處可容，所以都極重視
管理。但是，由於博物館類屬不同，目的各異，其管理組織和制
度之形成背景亦不一樣，各自有其模式和特色。綜合觀察分析，
大概有以下各種模式：

一、合一制與分離制

　　蒐藏與研究是博物館文物標本資料的一體兩面，蒐藏研究之
組織與藏品之管理混合在一起的是合一制；藏品管理之組織與業
務、獨立於蒐藏研究之外，自成一個體系者是分離制。合一制的
典型是大英博物館、法國國立自然史博物館、日本國立科學博物
館；我國國立故宮博物院和自然科學博物館、台灣省立博物館也
是。分離制的典型是大英自然史博物館、夏威夷比夏博物館、德
意志自然科學及工藝博物館、日本國立民族學博物館、洛杉磯自
然史博物館；我國台灣省立美術館也是。

蒐藏管理作業步驟圖

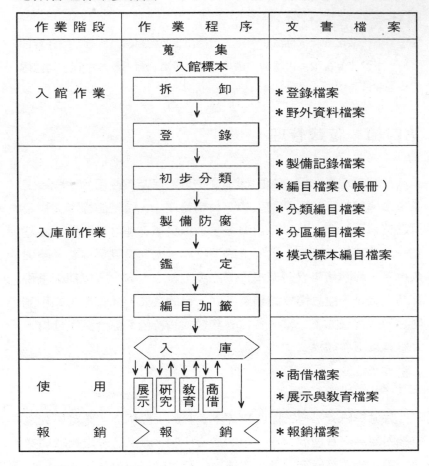

圖4-2

註：上圖轉載自周文豪著「自然科學博物館之收藏管理與經營」

上面這張蒐藏管理作業步驟圖，對於蒐藏研究採合一制或分離制之博物館，都可適用，不過採合一制者，因為物品在自己手裏，不一定最後一步才研究，可酌情調整。

二、中央檔案與分組建檔

中央檔案及分組建檔作業流程圖

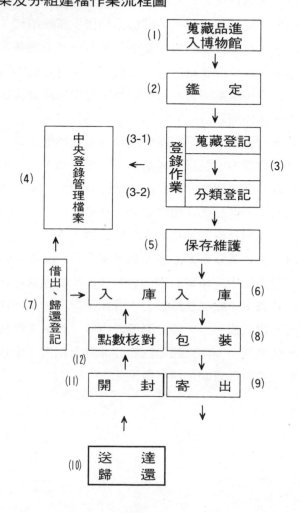

圖4—3

註：上圖轉載自國立自然科學博物館收藏計劃

中央檔案乃不論是蒐藏研究組織與藏品管理組織是合一制，抑是獨立於蒐藏研究之外，自成體系之分離制，均集中統一，建立中央檔案。至於各學門，仍得自己建檔，這種情形，以分離制博物館居多。至於分組建檔，則由各蒐藏研究學門各自建檔，並無中央檔案。圖4－3就是既有中央檔案，又有分組建檔的作業流程，如不採中央檔案辦法，只要把圖中之中央登錄管理檔案的環節(4)和(7)刪除即可。

　　這張流程圖各節，仍視博物館類屬、文物標本資料性質，在流程各作業步驟中，進行各種繁簡不同之手續，例如鑑定，應製作鑑定紀錄。登錄作業，更是最重要之環節，不論何種博物館皆然，因爲要使蒐藏品進入博物館後，有最完整之原始記載，成爲爾後保存、運用及檢索之基本資料與依據。

　　登錄作業之重要有如上述，而不論爲合一制抑分離制，亦不論是分組建檔抑中央檔案，或二者兼具，都要在登錄這一環節上，填寫一些表卡，如總登錄帳冊、分類登記卡、文物標籤、入庫通報單等。這些帳、卡、籤、單等之內容，應依文物種類性質而設計，即使是同一座博物館，內容亦非完全相同，應以切合文物標本資料之性質爲原則，茲舉數例如下：

一、歷史類博物館登錄總帳

××博物館蒐藏品登錄總帳 （　　年）第　　頁

編　號	分類號	時　代	名　　稱	數量	尺寸、重量、容量	現　況	入館日期及來源	備　考

圖4-4

二、自然類博物館分類登記卡及標簽：

<div style="border: 1px solid black; padding: 1em;">

××博物館

植物分類登記卡

總號： 　　　　　　　　　　編號：

Field No. ···Date ·····················
號　數　　　　　　　　　　　　　日期
Locality ···
地　點
···Altitude ·················
　　　　　　　　　　　　　　　海拔高度
Habitat ···
產　地
Habit ···
習　性　　　　　　　樹，灌木，藤本，草本，
Height ···D. B. H. ·················
高　度　　　　　　　　　　　胸高直徑
Bark ···
樹　皮
Leaf ···
葉
Flower ···
花
Fruit ···
菓
Notes ···
附錄
··
Common Name ·······························Family ·······················
俗　名　　　　　　　　　　　　　科
Scientific Name ···
學　名
··Collector ·················
　　　　　　　　　　　　　　　採集者

</div>

圖4—5

```
┌─────────────────────────────────────────────────────┐
│                                                         │
│                    ××博物館                            │
│                                                         │
│                  植物標本標籤                           │
│                                                         │
│        總  號：                    編號：              │
│                                                         │
│        名  稱：                                         │
│                                                         │
│                                                         │
│                                                         │
│                                                         │
│        採集地：              日  期：                  │
│                                                         │
│        生  境：                                         │
│                                                         │
│        採集者：                                         │
│                                                         │
│        備  註：                                         │
│                                                         │
└─────────────────────────────────────────────────────┘
```

圖4-6

　　自從電腦被博物館蒐藏研究及展示教育廣泛使用後，登錄作業更使用電腦作爲登錄之輔助工具。雖然，標本文物資料進出，經手人必須要有記錄，所以電腦製作之簽卡，仍須製作人員簽署；不過，對於登錄資料之儲存與檢索，電腦可以快捷方便，所以電腦已成爲蒐藏管理之重要工具。日本國立博物館都有「情報課」之設置，我國國立自然科學博物館設有「資訊組」，都是以電腦輔助蒐藏管理爲其重要職分之一。由於電腦科技之進步，電腦對於登錄管理之文物標本資料，已不限於文字之描述，而可以彩色立體畫面呈現，透過電腦，可以立使物在人前。

第五節　蒐藏人員倫理規範

　　本節題為蒐藏人員倫理規範，其對象實應包括蒐藏研究分離制之研究人員及合一制之蒐藏研究人員，因為他們都接觸或經手博物館文物標本資料，較之其他博物館從業人員，更需以職業倫理來規範。博物館其他從業人員並非不必以職業倫理加以規範，而是任何性質的團體都會對其從業人員以法令規範之外，另作某種程度的道德要求，以濟法令之窮，這與博物館的從業人員應無很大差異。但對於蒐藏研究人員而言，因其接觸經手博物館的貴重物品，猶之機關團體經管錢財人員一樣，除受一般人員的法令道德規範之外，還有專設的規範一樣。這種規範只能由從業人員發自內心的遵行，並非強制，亦無罰則，所以稱之為倫理規範。

　　國際博物館協會1986年通過博物館「專業倫理規範」(Code of Professional Ethics)，美國博物館協會早在1925年即訂有「博物館從業人員倫理規範」(Code of Ethics for Museum Workers)，1978年又有「博物館倫理」(Museum Ethics)，1983年再訂「博物館研究人員倫理規範」(A Code of Ethics for Curators)，1985年復有「博物館登錄員倫理規範」(A Code of Ethics for Registrars)。這些倫理規範，除了美國博物館協會針對研究人員和登錄人員者外，都是以博物館全部從業人員為對象，非僅收藏研究人員。但作者認為既然任何團體成員，都會對其成員施以法律及道德的規範，則對一般博物館從業人員之任何規範，並無多大意義，只有對蒐藏研究人員之規範，因其職責與眾不同，有特予凸顯之必要。

　　其實，國際博物館協會1986年的博物館專業人員規範，對其

會員來說，等於是其章程之下的法規，會員有遵守之職務，但在我國，並無國際博物館協會下之國家委員會，只有個別會員。所以，政府主管博物館機關、博物館社會、各個博物館，並無遵從此一專業規範之義務。但從情理及事實需要來看，應該參考此一規範，由博物館主管機關或博物館社（學）會或各個博物館自己，訂立一種博物館蒐藏研究人員倫理規範或守則。

　　但是，既然稱為「倫理」，照國立自然科學博物館館長漢寶德說，「倫理是做人的道理」（註一），還是要個人發自內心的有所為或不為，既不強制，亦無罰則，就要看蒐藏研究人員個人的做人態度。個人做人的態度具道德觀，則沒有什麼倫理規範，他也不會去為或不為倫理規範事項；個人做人的態度無道德觀，則徒有倫理規範，也不過是具文而已。這猶如法律，不會作奸犯科的人，多是做人具道德觀，而不是因為有法律的規範；反之，法有明文，仍有人無視法律而作奸犯科一樣。

　　雖然博物館蒐藏研究人員的職業倫理，全看各人做人的道理，而且在我國，也很少用倫理條文來規範人的行為，即使是宣示性，也慣用法律或命令。例如我國公務人員服務法第一條：「公務人員應忠心努力……」，這「忠心努力」全看行為人知不知道、履不履行做人的道理，忠心努力到什麼程度，實在難以量化。但法律既有時而窮，就更需要道德倫理為濟，所以作者仍然主張博物館主管機關、博物館學會或博物館自己，參考國際博物館協會「專業人員倫理規範」和美國博物館協會之「博物館研究人員倫理規範」及「博物館登錄員倫理規範」，訂定蒐藏研究人員倫理規範，做為博物館蒐藏研究人員心理上、道德上的準繩。就如同中國國民黨訂的黨員守則（也準用為青年守則）；內政部訂頒的國民禮儀範例一樣，雖沒有強制性，起碼有宣示性。

博物館蒐藏研究人員倫理規範內容，不論由博物館主管機關或博物館學會統一訂定，或由各博物館自訂，不外是積極的作為及消極的不作為兩類。前者如：「蒐藏研究人員就任博物館職務時，應將個人持有之文物，列單向館方備案」；後者如：「蒐藏研究人員不得將個人之藏品存放博物館內，或未經准許在博物館內從事個人藏品之研究或處理」。除上開國際博協及美國博協之有關倫理規範可供參借外，文化大學華岡博物館館長陳國寧教授所撰之「博物館從業倫理」一文（註二），以及其主編之「博物館的營運與管理」第四章第參節「文物保存人員的從業倫理」（註三），可供參考。其產生方式宜由蒐藏人員自訂以公約方式出文，否則如由館長發布，便成為行政命令了。

附註

註一：漢寶德「倫理就是做人的道理」，博物館學季刊，四卷4期，P.1，
　　　民國七十九年十月。
註二：博物館學季刊同註一，P.11。
註三：台灣省政府教育廳印行，P.103，民國八十一年五月。

第五章
博物館研究

第一節　博物館研究功能之定位

　　博物館本來是以蒐藏起家，但蒐藏的東西，非經研究，不知道它的物質成份、物種品類、文化藝術或科學價值，於是研究乃緊隨蒐藏而發軔。前節所述屈辛特博物館的藏品目錄，由小屈辛特和他的好友愛希摩整理編製而成，實際上就是二人合力所作的一份蒐藏品研究成果報告。等到那批文物標本捐給牛津大學而成立了世界第一座愛希摩林博物館，雖然以後也對外公開，但那些蒐藏品的主要功能，還是供教授和學生們研究、實驗。從此，博物館的研究，乃與蒐藏成為連環結合，密不可分。

　　博物館大量興起以後，博物館研究不以蒐藏品為已足，與藏品有關之學術領域，也成為研究的對象範圍。正因為博物館種類日多，物隨時增，乃使研究之領域日益擴張。而伴隨博物館之發

展，博物館之研究更超出藏品和其有關之學術領域而擴及於博物館其他功能之研究，如展示、教育、乃至博物館建築、組織及管理經營。從此，博物館乃成為以實物為資源、藏品及其有關學術領域乃至博物館自己為範圍之研究的機能組織。隱身在博物館幕後，也透過博物館的展示和教育推廣活動，發揮其研究的功能。

時至今日，因其研究範圍之廣，研究成果之豐，不僅透過博物館的各種機能，為社會大眾所利用，更引起國內外其他博物館、教育文化及研究機關之重視，而爭相委託進行專題研究、共同合作研究，或交換研究資料與成果。從此，社會大眾和關注博物館研究的小眾，便認定博物館是一個社會教育機構和學術研究機構。

在我國，博物館是社會教育法所規定的社會教育機關，但在各別博物（美術）館的組織法規中，又設有研究機構和研究人員，足以肯定它的研究功能。只是，一般社會大眾所接觸和感受到的，還是博物館的展示和教育功能，並不十分了解隱身博物館幕後的研究和蒐藏功能，只有教育文化和學術機構才清楚。不過，由於我國博物館事業一向凋零，博物館研究功能的定位，還是最近幾年的事情。十幾年前，筆者實際參與籌備博物館時，向主管機關請求把分類職位公務人員改為研究人員職位時，主管官員不屑地說：博物館研究些什麼？

博物館研究功能之定位，實與博物館組織及人員息息相關。在歐美，博物館館長一定是位學者，博物館的靈魂人員是研究人員(Curators)，組織機能劃分不是按學術領域便是專設研究單位，博物館長和研究人員的學術地位和研究職能，已經在社會中形成共識，Curator可與大學教授等視。但在我國，由於博物館大多是歷史類，使社會大眾把博物館侷限在歷史類之內，都認為博

物館就是陳列古物之所。有一位老師在一本專爲老師辦的雜誌上寫了一首題目爲「博物館」的新詩，頭一句是：「在我們的博物館裏，歷史都安詳的坐在那裏，……」，連誨人的老師對博物館的認知都是如此，又有幾人知道博物館還有研究的職能呢？就難怪上述那位官員在說過「博物館研究什麼？」之後又說：博物館不是陳列古物嗎？還要研究？

這幾年，自然科學博物館和文化中心的各種專業博物館出現，進出的觀衆陡增，出國觀光的人涉足各種博物館者也不在少數，民衆知識水準日益提高，在博物館所看到的也不限那些陳年古物，雖然大多數並不清楚博物館的研究職能，但大家都會感受到在那新奇的展示之後，一定有一些專業人員、學者專家，從事他們看不見的工作。所以，時至今日，連一般民衆都不會懷疑博物館的研究職能，相信也不會再有那對博物館研究職能鄙視和無知的官員和老師了。

但是，博物館畢竟不是全方位的研究機構，博物館可以重視研究，但不能偏重研究，日本大阪的國立民族學博物館成立後最初十年就是偏重研究，而忽視了他應該面對的社會大衆，現已改變方針，學術研究和展示教育並重。在歐美和我國的博物館裏，都有一些只是在博物館裏工作的研究人員，埋首在學術研究的象牙塔內，對於博物館的展示教育營運服務等一概不聞不問，所以荷蘭專門訓練博物館人員的蘭華學院(Reinwardt Academy)前院長蕭頓(Frans F.J. Schouten)被詢及書架上之孫子兵法時戲稱：「正在研究兵法，與那些躲在研究室內，不管博物館死活的研究人員作戰」。而大英自然史博物館，也曾因裁減研究人員而導致研究人員走上街頭。但無論如何，博物館的研究職能，應是其面向觀衆的一部份，絕不是孤芳自賞、閉門造車、與世隔絕。

請見本書第八章二節末後的「博物館行銷機能架構圖」，便了然博物館研究功能的定位了。

第二節　博物館研究的範圍和內容

　　誠如上節那位官員所問：博物館研究些什麼？我們可以這樣說：博物館研究的範圍和內容，是隨著博物館目的功能的變化而衍生成長的。早期的博物館研究，限於藏品個體的研究乃至群體的研究；隨著時代的進展，博物館目的功能和角色的演變，博物館的研究，除了針對藏品以外，擴及於藏品有關的學術領域，和藏品的保存、展示、教育，以及整個博物館學，都在研究之列，茲分述之。

一、藏品研究

　　博物館藏品研究，是隨著博物館開始有蒐藏而開始的。新成立的博物館，甚至還沒有開始蒐藏，就先開始研究它應該優先進行那些蒐藏，如何才能蒐藏到這些文物、標本和資料。國立自然科學博物館，在籌備初期，房子還沒動工，便開始進行一項蒐藏性研究計畫，分別對自然科學各學門應予蒐藏和如何蒐藏，委託了二十位有關學門的學者，各自進行一項研究調查，要求其一年之內，提出一份研究報告，作為製定未來蒐藏政策和計畫的依據。可惜研究者對於博物館蒐藏之認知有很大落差，所以研究結果並未發生什麼作用。

　　有了藏品之後，便是針對藏品個體和群體作研究。如個體文物之年代、物質成份、器物形貌、彩色紋飾、製作技術、歷史或藝術價值，應予保存、展示、運用與否。群體研究是對一組文物

或同一類型的標本或某一年代的文物標本，研究其群體特性，或相互關係或行為，加以分析、對比或驗證。不論是對藏品個體或群體的研究，都應對研究結果做出紀錄或報告，先供館內有關人員討論修改或補充。如在學術上有新發現或具重大價值者，並應考慮公開發表，以引起相關學術界之注意或進一步研究。

除對藏品本身作個體及群體之研究外，對於藏品相關之學域，亦應視研究人員及設備，進行研究。如地下出土文物，應對其埋藏環境、原因、歷史年代等加以研究。對古藝術品，則對文化人類學、藝術史、製作年代歷史背景等加以研究。對生物標本，則應對生物分類學、生態學、生物史等加以研究。總之，藏品研究範圍是由小而大，內容是由藏品本身擴及其有關之學術領域。

二、藏品處理及運用之研究

藏品處理及運用主要是保存和修復有關之科技，和藏品如何用於展示及教育之效果和方法。藏品之保存，目的是保護藏品永久完好，對每一種藏品，需要各自不同的技術，除了固定的保存環境和設施以外，對於各種保護技術，要不斷研究創新，使保護更為有效。例如生物標本之保護方法，用浸漬、脫水、包裹等法，仍有研究改進空間，使生物標本能保護得與原物一樣。修復，是已破壞的文物，經過修補使其復原，這是博物館蒐藏研究專業中最重要的知識和技術。在各種專業人員研究下，能使完全破碎的文物恢復原狀。秦兵馬俑和一、二號銅車馬，發掘出土後，很多正破碎不堪，尤其是一號銅車馬，幾乎已一堆破爛，但現在已完全復原，這就是復原科技研究的成果。

藏品運用研究，是指藏品是否適合展示、教育及出借等，以及如何展出或作為教材始有最佳之效果，所作必要之研究。並不

是每一件蒐藏品都為展示或教育而藏存，應經必要之研究才可決定。可以展出之藏品，也不是硬綁綁、光禿禿的陳列出來，就會產生展示效果吸引觀眾，或直接拿去作為觀眾各種教育活動的教材，必須針對藏品本身澈底了解，然後再就觀眾心理，展示環境、教育節目等，縝密研究規劃，才能推出。博物館的展示、教育在台前，蒐藏、研究在幕後，研究是不可或缺的。

三、專題研究

在博物館類屬及目的範圍內，由博物館研究人員就其背景、能力、研究設備，及客觀的學術上對專題之需求與評價，自行擬定專題，進行學術研究。或接受教育、學術及其他機構之委託，依合約進行學術性及實用性研究後，交付研究成果。國立自然科學博物館自成立以後，其專業研究人員，除負責採集之外，每人每年至少擬定一個研究計畫，按期完成。另曾接受教育部、國科會、國家公園、農委會、環保署、電力公司、台灣科學教育館等委託，或與其他研究機關合作接受委託進行研究計畫。其他博物館亦有類似情形，博物館之專題研究成果，由此可見。

四、博物館學研究

博物館學(Museology)，是博物館設立及運作有關之科學。亦即博物館目的機能蒐藏研究、展示教育；手段機能管理經營有關之科學，因博物館是隨時代發展，而形成一個專門學科。我國因過去博物館事業不彰，所以一般人對博物館學一詞相當陌生。。日本「大百科事典」對博物館學的解釋是：「明確博物館本質，科學的研究博物館的真正目的及實現的方法，使博物館正確發展的學問。」英文牛津字典的解釋是：「博物館組織、設備及管

理經營之專業知識或科學」(The science or profession of Museum organization, equipment, and management)。以上兩個解釋歸納起來，還是博物館主體組織和目的、手段機能有關之科學，也就是博物館自身有關事項之研究。

博物館因社會之進步，必須不斷調適其體質內容和角色功能，如何才能與時俱進，就有賴自己去研究。唯此一對博物館自己之研究，事涉博物館各種機能，非博物館研究人員之專責；而且諸如博物館組織、建築及營運等，亦非研究人員所能完全勝任，有賴博物館專業人員，包括蒐藏研究、展示教育以及非專業人員共同參與，甚至借重館外專業人才，以共謀博物館自身之研究成果。

第三節　研究人員與設備

博物館研究人員及設備，是發揮博物館研究機能最基本，也是最重要的條件。而透過研究機能，才能使博物館蒐藏和展示的那些死的東西，重現生命活力，對人類及社會產生重大價值，所以說研究人員是博物館的靈魂人物，絕不為過。而研究設備，是研究人員從事研究工作時必要的工具，缺乏工具，就如戰士失去武器，將使英雄無用武之地。茲就研究人員及設備分述之。

一、研究人員

在組織一章「人員」一節中，曾提及博物館之專業人員，凡從事博物館目的機能之人員，都屬專業人員，包括蒐藏、研究、展示、教育等工作者均是，所以在法律上，博物館只有專業人員的規定。教育人員任用條例第二十二條規定：「社會教育機構專

業人員及學術機構研究人員之聘任資格，依其職務等級，準用各機關學校教師之規定。」而依照社會教育法又規定博物館是社會教育機關，現在我國博物館和美術館中，有的只有研究員……，如國立自然科學博物館、台灣省立博物館是；有的既有研究員……，又有編纂……，如國立故宮博物院、省市美術館均是。如果說編纂……，只是專業人員，不是研究人員，尤有可說，但研究員……，四種職稱上都有「研究」二字，聘任資格、審核程序、升等敘薪規定，完全與大學教授、副教授……相同，而實際上又是博物館中學歷和學術地位及成就最高的一群，他們的職責就是博物館組織法規中所規定館藏文物標本之研究……等工作。美國1986年出版的一本有關博物館的雜誌，登了一篇文章，題為「博物館研究人員何許人耶？」(Who is a Curator?)（註一）其中註釋是「博物館專業人員，負責研究工作」。像我國國立自然博物館，只有研究員……一組，並無編纂……一組，雖然展示、教育等部門的專業人員，也都稱研究員……，且亦具有研究能力，但專司研究的研究員……，都集中蒐藏研究組內，分成動物、植物、地質、人類四個學域。依照國立自然科學博物館組織條例，蒐藏研究組掌理的是：自然科學標本資料之蒐集、製作、典藏、研究、實驗及鑑定事項。從組織法上把蒐藏、研究合併為一個單位，再從其掌理事項裏可以看出；蒐集、製作、典藏屬於蒐藏；研究、實驗、鑑定屬研究，所以筆者在前文曾說，博物館的蒐藏研究，實在是一體兩面，密不可分。

一個博物館的學術研究成就或水準，全賴其研究人員的水準及表現，在某項藏品或其相關之學術領域，有突出的研究成就，表示博物館內有卓越的此類研究人員。一個博物館不可能盡收天下之物，亦不可能各類研究人才皆備，在某些學術上著稱的博物

館，就表示它網絡了某些學術上著稱的研究人員。

　　博物館的研究人員以實物為基礎，比徒有理論之研究更具學術上之權威性。但博物館研究人員又不能完全與其展示教育亦即整個博物館學和博物館本身目的脫離，所以博物館研究人員，比其他研究機構研究人員，背負更多的使命。

二、研究設備

　　博物館研究設備，應視博物館之類屬及研究範圍內容而異。但無論如何，博物館既有研究之職分，而又有研究人員，便須具有研究設備，否則就如戰士沒有武器，工人沒有工具一樣。研究設備，不論那一類型的博物館，大致可以分為以下諸類：

　　1.空間設備。即研究用之空間，可以分為辦公室、研究室、實驗室、操作室、藥品室、處理室、攝影室及暗房、討論室（可與簡報室、放映室合用）等。

　　2.研究實驗設備。如精密電子顯微鏡、照像及錄音錄影設備、析音儀、追蹤儀、色層分析儀、光譜儀、氣層分析儀、穿透式電子顯微鏡、年代鑑定儀、繞射儀、原子吸收光譜儀、X光粉末相機等。

　　3.處理設備。如電冰箱、烘乾機、除濕機、薰蒸機，自然類博物館之生物切片機、解剖顯微鏡、岩石切片磨片機、偏光顯微鏡等。至於個人電腦，已是普遍之資料處理工具，研究資料之登錄、儲存、分析，悉唯電腦是賴，專為蒐藏研究用之大型電腦，亦不可少。

　　4.圖書及非書資料設備。博物館本應有專供職員或兼對公眾開放之圖書室。但研究用圖書及非書資料，比較專門，應特設研究用圖書室，廣置中外學術圖書、期刊、非書資料，以供研究之

參考。圖書管理應使自動化，以便易於查詢研究所需資料，更儘可能與其他博物館、圖書館建立資訊連絡網路，以獲取更多之研究參考資料，擴張研究功能及成果。

附註

註一：C.V.Horie, Who is Curator? The International Journal of Museum Management and Curatorship, 1986.5.

第四節　研究之合作、交流及成果展現

博物館之研究，固以本身研究人員為基石，但亦非完全由研究人員單槍匹馬，獨自為之。有時要與其他研究人員合作，以取長補短；有時且應組成學術研究委員會，集體討論研究。本館欠缺某種研究人員時，就需與其他博物館或學術研究機構合作進行研究，包括外國的博物館或學術研究機構。世界上有些博物館，會派遣其研究人員至國內外的博物館，作某種學術研究，也歡迎其他博物館的人員來館進行某種專題研究。有些博物館甚至還提供客座研究空間及設備，並提供一切便利。作者在日本國立民族學博物館，就曾利用過其客座研究室，撰寫考察心得，在美國，甚至有些博物館在為客座研究員準備研究室之外，連住宿之房舍，也有安排。

博物館自己專業人員不足，把迫切需要的研究計畫，以合約委託學有專精的學者專家研究，要求提出研究成果，或接受館外委託進行專題研究，提供研究成果，前文業已述及。另一種方式是派遣研究人員參加國內外博物館或學術團體舉行的學術會議，發表論文或吸收學術會議成果；反過來，博物館也可以自己召集

國內外博物館研究人員，舉行學術研討會，進行學術交流；還有就是研究人員互訪來達到學術交流的效果。日本國立民族學博物館，獲得「千里文化財團」之支持，專門與外國著名之博物館為合作研究、學術交流、人員互訪等提供費用，對該館學術研究之推展及成果，有極大貢獻，值得吾人借鑑。

學術研究的發現或成果，應出版學術刊物，以為紀錄及傳播或交換。學術刊物通常分定期即學術期刊，不定期如學術專刊、圖鑑、論文集及其他相關之研究報告等。

學術刊物之稿源自以本館研究人員為主，並應接受他館或其他學術研究人員之論述。為保持學術刊物之水準，應組成編審委員會及編輯委員會，以司其事。對於出版之刊物，亦應擬定發送留存辦法及交換對象，以落實出版及發行之效果。

第六章
博物館展示

第一節　現代博物館展示理念

　　世界最早的屈辛特博物館只有蒐藏，並沒有展示，到愛希摩林博物館，也只是有限度的公開展示。早期的博物館，很多也只是對特定人開放，王公貴族或資本家才是主要對象。發展到不限階級對象，都可以進博物館的時代，博物館還是把蒐藏的稀有珍貴文物陳列出來，供人參觀。當時博物館只注意到文物標本的稀有珍貴，能讓社會大眾看到，就已是善莫大焉。至於看到的人在「看」到以後，有什麼反應，是什麼感受，獲得了什麼，博物館很少計及。而博物館發展到不限制觀眾的身份地位之後，實際上仍然是中上層社會的專利。對於終日爲溫飽而打拼的中下層社會大眾來說，那些雖然稀有珍貴，但卻與其生活並無直接關係的東西，恐怕沒有時間也沒有閒情去欣賞。直到近世，博物館已不再

僅限於陳列稀珍文物，脫下那神秘高貴的外衣；社會大眾也普受民主、平等主義的洗禮，溫飽之餘，開始進入博物館。於是，博物館乃成為上至富商巨賈，下至販夫走卒，社會全體的精神生活託依及資訊經驗獲得之所。

在光臨博物館的人身份漸趨普遍、數字日漸增加後，博物館與觀眾關係最為密切的展示，也就不得不作一些調適，來滿足社會大眾永難滿足的需要，這就是展示理念的改變。現代博物館與早期的博物館相較，其展示理念的改變，可以綜合為以下諸點：

一、從以物為主到以人為主

早期博物館重視的是它所持有足以炫耀於世的寶物，觀眾進館來看，算你有福，甚至不准普通平民去看，物被很安全的陳列在那裏。中國大陸即使到今天，仍然稱「展覽」為「陳列」，就是因為博物館以文物為主，非常重視文物，談展示就是要「搞好文物陳列」。把文物陳列出來，用櫥櫃保護，加以標示說明即可。現代博物館的展示，特別注意到人對展示物的心理反應，精神滿足和知識經驗獲得。也並非不重視物，而是非僅顧及物的主觀價值，更要省思它對社會大眾的客觀效益。物與人相較，毋寧以人為重，只要能吸引觀眾，使觀眾的精神或知識獲得滿足，展示物亦可以仿製品或複製品替代，而不必強調物之稀有珍貴，只要能使觀眾受益，展品可以製作而不一定非原物不可。

二、從分類陳列到主題展示

早期博物館展出的文物標本，都是分類陳列。分類的方法容有不同，亦因博物館的類屬而異，但在同一個展區內，觀眾看到的，往往是同一個人的作品，同是陶瓷、青銅器、甲骨文（藝術

、歷史類博物館）；同是鳥類、無脊椎動物、電器、塑膠製品（自然、科技類博物館）。這種分類陳列的方法，有讓觀衆容易辨識、比較等優點，但卻有僵硬、枯燥，讓觀衆疲倦，看到了很多，卻似乎什麼都沒有看到的缺點。現代博物館，有的乃摒棄傳統的分類陳列展示方式，而以主題單元展示取代。所謂主題單元展示，就是把同一個時空的文物標本，編成一個故事，其內容必須切合人類生活或自然情境。因此，主題單元展，必須先確定主題，編擬故事或綱要，經過專業規劃設計與製作，摒棄展品分類而採取科際整合，使展示生動活潑的串連，激發觀衆的興趣，吸引觀衆的注意，加深觀衆的印象。我國國立自然科學博物館就是國內第一座採取主題展示的博物館，在世界上的博物館中也以大規模採用這種展示方式領先。已經有很多位外國著名的博物館館長實地來參觀過，都對這種新的展示理念及表現手法，表示肯定。並且已將這些展示資訊傳到外國，引起世界博物館界的注意。國內繼續籌備的博物館，也都紛紛效法，採用了主題展示方式。包括科學工藝、海洋生物、史前文化等館。

其實，藝術類博物館，未嘗不可採用主題展示的方式。譬如把畫家的畫像或塑像，其時代背景、生活環境、畫室陳設、作畫生涯歷程、各時期畫作等串連成一個故事，加以規劃設計展出。甚或像蘇俄「Penza」的一家小型藝術博物館，每天只展出一張畫，固定參觀人數和時間場次，也可以稱之為主題展示方式，而且與我國國立自然科學博物第四期中的「博物館教室／劇場」類似（註一）。

三、從不准動手到歡迎參與

早期的博物館展示，都是「不准動手」的。展品鎖在櫥櫃裏

，觀衆只能隔著玻璃參觀，即使不在櫥櫃內，也用欄杆圍繞，讓觀衆觸碰不到，爲了保護展品，實在不得不然。自科技類博物館尤其是科技中心興起後，很多展品是歡迎觀衆動手操作試練的，甚至騎乘在展品之上，走進展品的裏面，親身參與和體驗。德意志博物館的一些機械展示可供觀衆操作，飛機可讓觀衆試乘，標明是中國人發明的早期造紙，還把當場造出來的紙，送你一張帶回去做紀念。在有些博物館裏，觀衆爲了一試親身體驗的滋味，在展品前大排長龍等候，可見其展示受喜愛的程度。

四、展示科技化

現代博物館展示，尖端科技如聲、光、電子，媒體及電腦，立體造景(Diorama)等，大量使用於展示本身或展示輔助，使展示可以自動發聲，自動調整光度，自動顯示字幕或畫面。展示品會動、會叫、會跳、會說話、會回答問題與觀衆溝通等等，這些都是尖端科技用於展示的例子。

五、展示呈現方式多元化

展示已走出分類陳列的窠臼，也不以主題單元、科際整合的方式爲己足，更不限於讓觀衆走近展品隨意參觀了。多媒體劇場、全景電影劇場、雷射劇場、鳥瞰劇場、博物館教室／劇場、人與物配合表演，完全由人用戲劇或舞蹈、運動等表演，甚至前述每日一畫，限制參觀人數和場次等，使「展示」完全摒棄傳統的方式而以另外一種姿態面貌呈現，也對「展示」作了新的詮釋。

附註

註一：漢寶德「只有一幅畫的美術館」一文。民國七十六年六月十六日中

央日報副刊。

第二節　展示規劃設計及製作

　　博物館的展示，是直接呈現在觀眾面前，與觀眾最爲密切的部份，觀眾對博物館的好惡，幾乎全憑展示是否能吸引觀眾以爲斷。所以，不論那一類屬的博物館，必須在展示上費心著力；而展示品又須花費鉅額經費或展示稀世之寶，價值昂貴。以國立自然科學博物館爲例，展示上所花的費用，是建築（包括水電空調）的兩倍。而歷史、美術類的博物館，一件展品就價值億萬，像國立故宮博物院的國寶，甚至無價。但是，無論是歷史、美術類的展品陳列方式，抑是自然、科技類科際整合主題單元表現方式，或是上節第五項所述之各種新的呈現方式，都要經過展示規劃、設計及製作這一套程序。

　　本節就是述說從展示構想到製作完成，可以對觀眾開放參觀的過程，以及每個步驟到整體所應操持的原則，而未及於設計及製作技術。一如博物館的建築是建築師的專業一樣，博物館的展示規劃，可由博物館從業人員凝聚展示理念，決定規劃方案，至於展示設計及製作，是設計師及製作者的專業，除非博物館自己有這種專業人才，否則必須與建築物交給建築師去設計再交給建築業去構築一樣，交給展示設計師和製作業去從事。所以，本節止於展示規劃設計之過程及原則，未涉專業技術。

一、展示政策

　　博物館展示政策，是依據博物館的類屬、目的及政策方針來擬定。以類屬來說，除非是無法分類的綜合博物館，就應該以博

物館類屬和設立目的為範圍，既不能撈過界，亦不可偏離設立博物館之目的。因為展示雖然是博物館最重要的功能，畢竟只是博物館的部份功能。所以展示政策應在博物館的屬性和基本政策之下，依據博物館藏品、館址設備與供展示之面積、考量觀眾的需求，所能獲得之支持及財務額度、預算和人員、教育和解說人員之觀點等因素，製成展示政策。吾人可以下圖解析之：

展示政策決定因素圖

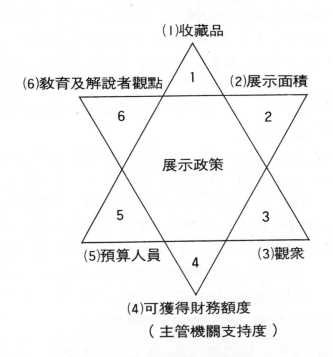

圖6-1

　　註：本圖參考Michael Belcher原著陳惠芬譯之《經由展示與觀眾溝通》修改而成，譯文刊於博物館學季刊二卷一期。

二、展示規劃

　　展示規劃乃依據展示政策，進入展示呈現之初步構想階段，也可以稱為展示計畫綱要。不論是歷史類、藝術類採取文物陳列的展示方式，抑或自然類、科技類以科際整合的主題單元展示方式，對於展示什麼物、那些物、多少物或是什麼主題，對於展品之個體及系列鋪陳構想，區域及整體布局關係、主題名稱、故事綱要，用文字和構想圖構成展示規劃方案。這種展示規劃方案，應由博物館依據展示政策初擬，經博物館專業人員討論審議修正，再請館外博物館學家、展示或有關學科之學者專家諮商評估，然後定案，作為展示設計師作基本設計及細部設計之張本。

　　國內最先籌建之國立自然科學博物館，即循此程序作成展示規劃，包括主題名稱、故事大綱、展示面積及整體配置等，再聘請國內外專家諮商後定案，然後委請設計師設計。但亦有博物館之展示規劃係委託他人代庖，不過其規劃案仍應經過博物館籌備人員自己斟酌，及聘請館外專家學者諮商，始能定案而後委諸設計。展示規劃最好與建築同步進行，以使展示之整體布局井然有序，配合適切。但使用現成之建築空間來規劃展示，乃無可避免，即使是新建的博物館之固定展示亦非絕對永久，相當時間之後，展示更新時，勢必用現成的建築空間作展示規劃，絕不可能所有展示規劃皆能與建築規劃同步進行。

三、展示設計

　　展示設計雖然是展示設計專業，在國內，到目前為止，博物館幾乎很少展示設計人才，民間也沒有具規模之博物館展示設計公司，只有室內設計行業。所以，新建的博物館，不是完全委託

國外專門的博物館設計者，便是我國內室內設計者來做。縣市文化中心的博物館和省市美術館因爲都是陳列文物之展示，所以展示設計乃是以展品爲中心，設計襯底、櫥櫃、圍欄、背景、彩色、環境、觀衆空間、參觀動線爲主。至於自然及科技類之國立大型博物館，因國內無此設計能力，幾乎完全委託外國之博物館設計專業公司。此等設計，不但概括上述之各種展區有關項目，還要包括展示品在內，而展品設計，更成爲設計之主軸，上述各項目反而成爲次要。

展示設計不論是委託國內外展示設計公司，或由博物館自己的展設專業人員從事，都應由博物館參與展示規劃人員參與。在設計前與設計中，依博物館展示政策，規劃的方針，提示設計者，並與之充份溝通。

爲使設計案能符合博物館展示政策及規劃方針和精神，應要求設計者先作「基本設計」，以立體示意圖或透視圖或模型呈現重要之展示個體、展示單元或展示區域、全部展示之配置的大樣，以供博物館長及參與規劃人員評估修正，必要時仍得延請專家討論會商，才算定案，而開始「細部設計」。即使在細部設計過程中，仍應由設計者分段報告設計進度及內容，與博物館之規劃人員充份溝通，直到設計完成爲止。

國內有的博物館之展示規劃也是由他人代庖。在此情形下，博物館和規劃人員就要邀規劃者一起參與設計案之審查與溝通。

博物館展示規劃人員或館長及其他專業人員，對於展示設計案，有一些基本原則，作爲與展示設計者提示及溝通之準據，茲分述如下：

㈠站在觀衆的立場

展示是做給觀衆看的。基本上，不論何種類型博物館的展示

，都是向觀眾傳遞訊息、知識、經驗及美感，而觀眾族群的年齡、喜好、知識程度落差很大，展示的呈現，無論如何，都難期盡如人意，且設計人員往往又失之主觀，自以爲配置適切而具有美感即可，忽視觀眾的反應。博物館人員必須站在大多數觀眾的立場，去審視這個展示的呈現，縱不能使人人滿意，也必須顧及大多數觀眾的反應。

站在觀眾的立場，除了對展示本身的反應之外，還要設想展示區內背景及環境帶給觀眾的感受，它必須使觀眾感到展品與背景及環境配合適切而具有美感，能開啓觀眾愉悅的心靈，使觀眾心理上獲得滿足而身體上感到舒暢。如展品的高度、與觀眾之距離，容納觀眾之空間，展品之說明設施或標示、動線，及緊急疏散或其他標示、停歇設施，這一切都應站在觀眾的立場去考量，而不應拘泥於設計者的主觀。

(二)保護展品的立場

展示品遭觀眾有意無意的破壞是難免的。在設計時就要注意及此，使破壞減至最低程度。至於地震、火災不可抗力之損害，亦應預爲設想，以降低災害之損傷。對於人爲破壞之防止，可考量裝設電眼監視，標示警告、自動警告系統以及人力監護。

四、展示製作

在歷史、藝術類博物館，展品本身勿待製作，而只有展區背景、環境、展示說明、展示輔助如視聽媒體之製作。而在自然類或科技類博物館，尚須包括展示品之製作。在歷史、藝術類博物館之展示背景、環境乃至輔助之視聽媒體，國內應有能力製作。至於自然類、科技類博物館之展品製作，國內尚無具有規模之製作商，所以不得不求諸外國。不過此種展示製作，乃是依據設計

者之施工圖，在製作過程中，博物館專業技術人員應可參與，既可學習製作技術，又可習得其技巧，作爲以後展品維修之用。必要時，博物館應以合約要求製造商作技術轉移。像科學中心之小型科技展品，國內廠商也已具有製作能力，除非是大規模，今後應可不假外求。

　　總之，博物館之展示，從規劃設計到製作，在藝術類博物館的展示品都是藝術品，勿庸製作；他類博物館的展示，除了傳遞知識、經驗訊息之外，同樣有美的要求，而且都不限於展品，包括展區在內，而展示設計，是最重要之環節。所以國立自然科學博物館館長漢寶德，稱該館的展示是「科學與藝術的橋樑」。在致送該館第二期生命科學廳之英籍設計師葛登納(James Gardner)的紀念盾牌，由作者所擬的頌詞爲「發曠世之奇想，運玄妙之匠心；融科學與藝術，寓知識於娛樂。」因爲進入展廳，就好像走進玄妙愉悅的世界，此一情境，唯展示設計者是賴。

第三節　展示維護修復

　　展品維護，是博物館全體在展示區人員的責任，包括解說人員、警衛人員、義工及維修人員，甚至還要裝設自動錄影監控設備，大家應合力注意，防止展示品遭到觀衆之破壞。雖然，破壞仍然是難以避免的，尤其觀衆潮出現，或展場人員因故離場時爲甚。法國羅浮博物館的一幅「蒙娜麗莎的微笑」，雖然用護欄把觀衆隔離得很遠，兩端又各有一位警衛人員，但仍然有觀衆用長鏡頭相機瞄準，乘警衛疏忽分神時，偷偷用鎂光燈攝影。雕像區有些美麗的全身或半身雕像，也遭到明顯的人爲破壞。藝術類博物館展品不讓觀衆靠近或動手，猶不免被破壞；自然類和科技類

博物館展品讓觀眾參與，其遭到破壞的程度就嚴重的多了。

即使沒有人為破壞，其他蟲、鼠和細菌對展品的破壞，亦在所難免，而展示的保護、照明等設施，和展示輔助設計，因為頻繁的使用，會自然耗損破壞，這也靠展示區的博物館職員或義工隨時發現，及時通報。維護技術人員，更應定時巡迴檢視，發覺損壞或損壞之徵兆，以便及時修復或更換。

展品修復，須因展品之品類不同，各具專門技術人員。自然及科技類器物之修復技術人員，較易羅致，藝術及歷史類文物之修復技術人員，比較難覓。不論何種博物館修復人員專長及人數，都應足敷修復之需要，應編成一個專業小組，排定輪值時間表，通常須在展場進行修復者，除非緊急，不宜在開放時間內於觀眾圍觀下修復，應在閉館之後進行。有休館日者，應於休館日大修，開放日則在開放時間前後，排除較輕之損壞或故障。不能在展場修復，必須將展品卸下至修復專用空間修復時，應對卸下展品之空位研究如何填補，非萬不得已，不用「修復中暫停展示」之標示。

修復亦須各種不同之工具及設備，應由專設之空間存放，並有專人管理。

展品之損壞及修復，應視展品性質，製作修復紀錄卡，記載損壞時間、品名、損壞情形、修復或更換情形、修復人等，根據修復紀錄表，應製成每週、每日、每月及每年統計表，並加以檢討，針對損壞修復頻率較高之展品，檢討其原因，謀求對策。

修復人員之專業訓練，是一大問題。如金屬、銅、鐵、錫、陶瓷、絲毛、棉麻、皮、紙、骨等製品，現在很少此種專業技術訓練機構，只好派遣已有基礎或是有興趣之人員，至具有某種專長技術人員之博物館，以學徒方式習得某些技藝，再以之為種子

，訓練本館人員。即使是現代科技可以修復之展品如聲、電、光等技術，亦應在展示製作、裝置時，派遣修復技術人員參與或以合約要求維修技術之轉移，使其有訓練博物館維修人員之義務，以使維修工作可以隨博物館之開放而開始。

第四節　特別展示及巡迴展示

特別展示亦稱臨時展示，乃相對博物館之固定永久展示而言。巡迴展示，是展示品走出博物館，巡迴各地方，特別是在本館距離較遠、或交通不便之地方，進行展示，如台灣之山地、離島等是。茲分述如下：

一、特別展示

博物館之經常性固定展示，要經過規劃設計製作之繁複程序，花費龐大之金錢，但展示之空間和展品，畢竟有限，故經常性固定之展示，不可能時常調整和更換，而對於觀眾來說，新的展示，可以使觀眾為新的展示而再來。而特別展示，一定有其特別而異於固定經常之展示，可以吸引對特別展示主題特別有興趣的觀眾族群。所以，博物館的特別展示展出一段時間之後，賡續推出主題不同之特別展示，便可以吸引博物館的常客和新客。特別展示展出之期間，應預估決定以便進行下次特展。

特展之展品，固可以博物館自己新的蒐藏或所規劃之主題單元，設計製作後推出；也可以向國內外博物館交換展品展出或借來展出。更可以提供展示空間，供其他博物館或相關之團體或個人，作主題與本館性質相近之特別展示。唯此種方式，應事先審定內容，作成協議，使博物館及觀眾俱能受益為原則，如有商業

性，則最好避免。

　　博物館推出之特別展示，除非對觀衆具有強大之吸引力，而博物館又須投入龐大之資金，以不另外收費爲宜，如不得已而必須考慮另行收費時，亦應堅守「非爲營利」之原則。

二、巡迴展示

　　巡迴展示，是博物館「送貨到家」的一種展示方式。通常是把展示品裝置在巡迴展示車上，到距離博物館較遠或交通不便之處，事先覓妥之地點停車，將巡迴展示車開啓，展品加以裝置，供衆參觀。巡迴展示有以下事項，可供探討：

　　1.巡迴展示之規劃設計及製作。展示主題或內容，必須具吸引力，而以與當地民衆生活有關之題材爲佳，最好是參與式展示，否則展示呈現亦應活潑生動。因爲展示車輛空間究屬有限，所以展品之裝置，以能停車展示時四面俱呈儘量擴張展示面爲原則。展品要能承受行車時之震動及裝拆頻繁之損害。雖然稱巡迴展示，但不能以展示爲已足，同時可以放映影片或錄影帶、有實物演示之設備及人員；擴音設備以播放音樂、介紹展示或供演講。展示不論採自動解說或人員解說，仍應散發簡介或傳單。

　　2.展示停留地點。以人口密集而不妨害交通，便於觀衆聚合之地點或當地學校、社區集會場所等爲最佳選擇。

　　3.展示前宣傳。在到達展示地點以前數日，應將展示日期、時間、展示及活動重要內容，廣爲宣傳。以海報張貼，透過基層行政組織或學校學生散發廣告傳單等方式。展出當日，巡迴展示車到達後，先繞行當地重要道路，以擴音器宣傳後，始行停車展出。在展出之前洽請當地學校及基層行政單位，取得協助支持，極爲重要。

第五節　展示評量及更新

　　博物館可供評量之事項並不限於展示，教育活動，觀眾成份及行為，乃至對博物館各種服務設施之滿意度，都可作為評量之標的。但觀眾與博物館之關係，主要繫於展示，所以本書只列展示評量。至於展品之更新，固然可能因評量之結果，認定某一展示品無法達成展示目的而予以更新，但展示評量本來即有所謂形成前評量和進行中之評量，即展示規劃設計製作前及進行中之評量，已於前節「展示規劃設計製作」提及。本節所述，只限展示製作完成後之評量。此時如因評量之結果，認為須將裝妥而已公開展示之展品拆除而更新，除非有絕對不得不然之理由，否則只能相機修改或更新。故本文展品之更新，乃指展示已經陳舊或毀損，展示效果明顯減損，不得不對展示全部或局部予以更新。下面對於展示評量及更新分別概述之。

一、展示評量

　　本文僅指對已完成而公開對外開放之展示評量，旨在探測展品對觀眾之吸引力、持續注意力（在展品前停留之時間）、喜好的程度和傳遞訊息能力（教育效果）等，展示評量之方法，大概有三種，即：

　　1.向觀眾作抽樣問卷調查。這是各種評量最直接最常見的方法。問卷的製作，要很周延完善，如「你最喜歡哪一項展示？」（或最不喜歡）「為什麼？」「你從哪項展品得到什麼訊息？」等，問卷同時希望能獲得其他資料，如年齡、教育程度、居住地等，作為展示及其他評量參考。

2.觀衆行爲之觀察。是由博物館職員或義工，追踪觀衆，觀察其參觀過程，在展品前停留的時間或擦身而過、視若無睹，分別予以紀錄、分析、研究，得出觀衆對展品好惡及注意之程度或停留時間，最後得出對每一展品之評價。

3.實地訪問或紙筆測驗。實地訪問或紙筆測驗可以在館內直接對觀衆採訪測驗，亦可對學生團體於參觀後次日或隔日至學校進行訪問或紙筆測驗。

由展示評量所得到的結果，可以得知觀衆對展示的反應，然後據以對展示謀補救、加強、下次之參考；或者不得不對某項展示停止或拆除重做。

展示設計跟建築設計一樣，設計者難脫主觀意識，但使用者的意見只有在其作品完成後才能表達。評量就是觀衆對展品的反應，博物館展示，不能只憑主觀理念，只有透過觀衆評量、知道觀衆的反應而謀補救措施，才是觀衆的博物館，才能受到觀衆青睞。

二、展品更新

除了上述因評量的結果，不得不然之外，博物館的「永久性」展示，亦非永久不變，展品陳舊損壞，固然使觀衆倒胃口，但永久是同一個面貌的展示，一樣會使觀衆厭倦。希望觀衆常來，除了前節所述之特別展示以外，應從觀衆的反應中獲知對某些展示逐漸缺乏興趣，就須考慮展品之更新。公家機關對於物品訂有使用年限，對於博物館不宜適用，例如參與式展示品，應依使用頻度而定。具有收藏價值之展品，亦應展示一段時間後，進入保存部門進行維護保養，而以新的展品替代。

第七章
博物館教育

第一節　博物館教育目標方針原則

依照教育部民國七十九年二月頒布之「社會教育工作綱要玖：博物館教育」。規定博物館教育之「目標與方針」、「原則」和「基本設施」，對博物館教育工作，有一個「準法律」的綱領作為依據。該綱要規定：

一、目標與方針

㈠博物館應依國策，衡酌社會情勢，充份運用各項資源，主動積極推行社會教育，傳播知識，以發揮全民教育、終身教育的社教功能。

㈡博物館應與各級學校教育緊密結合，以輔助學校教育之不足。

㈢博物館應依類屬性質，並以館藏文物與設施為基礎，策定其教育活動計畫，以達成下列目標：

　　　　1.藝術類博物館在推動社會大眾藝術教育，激勵藝術欣賞與創作才能，美化生活內涵。

　　　　2.歷史類博物館在推動社會大眾歷史教育，培養正確歷史研究觀念與愛鄉、愛國情操及對世界文化歷史之認識。

　　　　3.科學類博物館在推動社會大眾科學教育，激發科學研究精神，充實全民對科學技能與自然環境之知識。

二、原則

　　㈠博物館應依本身特性，運用展示及教育設施，設計辦理具有特色之教育活動。

　　㈡博物館各種教育活動應切合社會大眾需要，力求生動有趣，以恢宏寓教於樂之效果。

　　㈢博物館應主動積極向社會大眾傳播推廣各種教育活動，由點到面，普及整個社會。

　　㈣博物館應結合相關之教育機構，發揮統合功能，達成相輔相成之效果。

　　㈤博物館應充份運用社會資源，結合人力、物力、財力，以強化教育功能。

　　㈥博物館教育活動以服務全民為原則，尤應以其地理位置為中心，著重社區民眾之服務。

　　㈦博物館應針對個別觀眾族群，設計合適之教育活動，尤應特別照顧殘障之國民。

　　這份「社會教育工作綱要」總共十項，「博物館教育」只佔其一，在「博物館教育」項下，除了上述的目標與方針、原則之

外，還有基本設施、人員之配置、經費、推行要項、評估等目。它是在教育部制定「社會教育綱要」的一個總計畫之下，分按社會教育工作項目，各組成一個委員會，研擬各個社會教育工作項目的條文。博物館教育工作研擬委員會由當時的國立歷史博物館館長陳癸淼召集，作者亦忝屬委員之一。各項目研擬完成後才彙整爲「社會教育工作綱要」，由教育部頒布施行。這是中華民國有史以來，繼社會教育法之後，第一道規範全國博物館教育的規章式行政命令，使包括博物館在內的社會教育機關，推行社會教育工作時，有所依循及準據。

　　因爲本章是「博物館教育」，而依法博物館又屬社會教育機關，所以先把社會教育體系下博物館教育的法律或準法律依據舉出，首先將其目標與方針及原則揭示，使讀者對於博物館教育有一個概念。其實，現代博物館的目的機能，雖然分爲蒐藏、研究、展示、教育，但歸納起來，都可以廣義地視爲教育。以國立故宮博物院組織條例爲例，第一條：「爲整理、保管、展出……歷代古文物及藝術品，並加強對中國古代藝術品之徵集、研究、闡揚，以擴大社教功能，……」國立自然科學博物館組織條例第一條：「……掌理自然科學標本與資料之蒐集、研究、典藏、展示及推廣大衆自然科學教育有關事項。」台灣省立美術館組織規程第一條：「……爲推展美術教育，闡揚民族文化，……。」不論從我國博物館的法規、外國博物館的主要功能去觀察，現代博物館的角色，都是以教育爲重，而教育部社會教育工作綱要中的博物館教育之目標方針原則，不論各博物館是否依循，大致上是正確的，各類博物館都應適用的。

第二節　博物館教育之性質及特色

博物館教育工作，是博物館的角色隨著時代演變而發展出來的。早期的博物館，在以稀珍藏品為貴，到展品上加以標示為止，博物館消極被動的接受觀眾入館參觀，保持肅靜，不破壞展品為已足。觀眾所能獲得的，是從參觀中增加見聞而已。發展到現代，知識爆炸、資訊來源眾多，休閒文娛事業以各種引人的節目內容出現，博物館傳統的以其稀珍展品坐待觀眾上門的作法，面臨了觀眾有多重選擇的考驗。而科學類博物館興起後，尤其美國的科學技術中心，簡直就像學校裡的實驗教室，完全不以稀珍的收藏展示為號召，而以寓教於樂的展示、生動活潑的教育活動，輕易地讓觀眾在娛樂中獲得知識，而廣收教育效果。於是，不論你是那一類的博物館，都不得不調整傳統的策略，以主動積極的方法，與觀眾溝通，以讓觀眾從博物館獲得更多的資訊，於是博物館都設立了教育單位，為最能滿足觀眾的事情動腦筋。製訂教育計畫，規劃設計教育活動節目，把博物館的展示區乃至蒐藏空間當作教室和教材，由博物館的教育專業人員執行各種教育節目。博物館在這種發展的情形下，已十足是一個教育者的角色了。而博物館教育猶不以此為已足，教育空間已從博物館走出館外，教材也不以館內的蒐藏展示為限，大地萬物俱是可用的教材。看起來，博物館這個社會教育機關，不但在所有社會教育機關中頭角崢嶸，即使正規教育的學校，在某些方面，也還要對博物館有所依賴，期待其輔助。

　　究竟博物館教育有些什麼特色，首先在本節舉述，後節才介紹一些教育節目內容。綜觀中外現代博物館的教育特色，有如下述。

一、教育計畫化

博物館教育並非隨興的，而是在計畫之下進行。現代博物館大都設有「教育組」（或稱推廣組）以司其事。教育專業人員依據年度經費預算，並概估觀眾負擔部份的可能性，然後依據時令、觀眾數曲線、某一展示主題、特展主題、教育設施，可用人力（包括義工及觀眾）、節慶、特殊蒐藏品等，擬定年度教育計畫，經會議討論或協調有關單位定案後，成為全館而非僅教育單位之教育計畫。

二、設計開發各種教育活動節目

依照年度教育計畫，由教育專業人員設計開發各種針對個人、家庭及團體教育活動節目，適時推出、連續不斷、一波一波。加州大學勞倫斯科學館（Lawrence Hall）共設計了二十八個教育節目，大部份係針對中小學生團體，有的是在館內實施，有的則在學校實施。教育活動節目是教育計畫下的活動單元，依節目內容決定實施對象、人數、時機、場地（館內抑館外）、須動用之人物力及行政支援等。每個活動節目實施後，都應記錄成果，並作評量。

三、節目生動活潑、寓教於樂

生動活潑、寓教於樂，是博物館教育活動的最大特色。教育節目之設計開發，如不能做到這一點，勢將使觀眾却步，反之則會踴躍參加。節目內容蘊含娛樂成份，參與者可以從娛樂中學到知識。同時，活動節目之主持或發動人員，不論是博物館的教育專業人員或義工。要親切而熱情，融入觀眾之中，與觀眾互動、互補。

四、館內爲主、館外爲輔

博物館教育活動，係以館內之蒐藏、展示、設備、空間、人力等爲最大教育資源，此種教育資源亦其他社教機關所欠缺者。館外實施難免受交通、時間、設備、教材之限制。但如露營、採集、探勘及對偏遠之地區，不得不在館外實施。又上章末節所提之巡迴展示，亦可以稱之爲館外教育活動。

五、顧及觀衆族群之差異及普及

博物館教育本來是要求普及的，但教育活動節目設計開發時，爲求效果，不得不考慮觀衆族群之差異性，有些活動節目，是針對某些族群，如家庭、親子、兒童、殘障者、某種學科之愛好者、中小學生、學校教師等，不能偏頗，力求普及。

六、把握博物館類屬所應採取之重點

雖然博物館教育活動力求普及，但博物館之類屬，必然對觀衆族群產生某種區隔。國立自然科學博物館之觀衆以靑少年居多，作者參觀梵谷百年紀念畫展，發現觀衆全是中老年人，這種因博物館類屬所產生的觀衆成份之區隔，在教育活動節目之設計及執行上，必須考慮顧及。

第三節　教育活動節目

博物館教育活動節目，在前節業已提及，是科技類博物館興起後發展出來的。時至如今，不論那一類博物館，都因教育角色吃重，設置教育單位及教育專業人員，擬定教育計畫，開發設計

教育活動節目，大力推行。根據前芝加哥科學及工業博物館館長丹尼洛夫（Victor J. Danilov）在其所著之「科學及技術中心」（Science & Technology Centers）一書中，把博物館的教育活動，區分為下列三大類：

一、基本教育活動
（Basic Educational Activities）：
1. 展示解說
2. 科學演示
3. 科學研習
4. 科學課程
5. 科學演講和電影
6. 野外活動
7. 星象館課程
8. 圖書館服務

以上除野外活動外，多在館內舉行。

二、學校和館外服務
（School & Outreach Services）：
1. 教育性出版
2. 視聽資料供應
3. 外借標本資料
4. 巡迴展
5. 到校或巡迴社區之科學研習
6. 充實性教育活動
7. 教師研習

三、其他教育活動
　　（Other Educational Activities）：
　　　1.學前教育活動
　　　2.獨立研究
　　　3.學生實習
　　　4.劇場活動
　　　5.科學演示或研討會
　　　6.自然步道
　　　7.夏令營或野營
　　　8.分館
　　　9.教材發展
　　　10.特別活動
　　　11.廣播及電視節目
　　以上合計二十六種教育活動節目，從名稱看，就多屬自然類、科技類博物館，我人不必在名稱上鑽牛角尖，只要舉一反三，便可觸類旁通。這些教育活動節目，其他類博物館既已在組織上都設有教育部門，如大英博物館、秦始皇兵馬俑博物館、台灣省立博物館和美術館，都設有教育（或稱或加推廣，大陸稱宣教）組，自然就是專司這些教育活動節目之推動執行。由於國情不同，未必就照單全收，可以依據博物館的主客觀條件增減或調整內容，茲就台灣地區常見之博物館教育活動略舉數項，聊供參考。

一、解說及諮詢
　　對展示導覽解說及諮詢，是最常見的教育活動。展品解說可以文字、電動字幕、自動解說廣播或耳機等方法，但其效果都遠

遜於人員解說，因人員解說可以與觀衆產生互動、互補、溝通等作用，爲文字及機具解說所不及。這個事例亦正可以爲英國博物館學家肯尼士・赫德遜在其所著「八十年代的博物館——世界趨勢綜覽」一書中所說「博物館是一個勞力密集的事業」作爲詮釋。諮詢是回答觀衆的問題，現在可以用電腦回答觀衆問題，但跟解說一樣，由人員來對觀衆作諮詢服務，效果勝過電腦很多。當然，解說及諮詢人員的專業素養、儀態、表達能力等，都須講求。解說採定時、定點或團體預約等方式。

二、演講、演示及研習

1.演講是最常見的教育活動。如非觀衆特約，應選擇週末假日，主講人宜愼選，事先透過大衆傳播媒體及博物館自己之海報、簡訊等宣傳，地點應依預估人數選定適當之場所，避免過於稀落或擁擠。適當地配合電影、錄影帶、幻燈片或投影片。演講中應避免觀衆進出或走動，如事先計畫或臨時情況允許，可於演講後討論。

2.演示（Demonstration）。先由專業人員操作實物的表演，乃現代博物館中最爲吸引觀衆之教育活動節目。巴黎發現宮、慕尼黑德意志博物館的演示節目，極著聲名，我國國立自然科學博物館的科學中心，設有演示台，定時上演，亦頗受觀衆歡迎。其實蘇俄那個只展一張畫的博物館，就是用演示的方式。所以，不論那一類博物館都可以做演示活動，演示可在館內或至學校等地實施。

3.研習（Workshop）。研習可由觀衆自由報名參加，亦可以中小學教師、學生、社團成員、親子團體爲對象或與之合辦。研習內容以本館各研究學域相關學門之研究範圍爲主，研習課程

因博物館類屬而異，如自然科技類博物館，可做生物、物理、化學、天文等之實驗或觀測，或動手做標本、模型。藝術類博物館可做臨摹、寫生、製陶等手工藝；歷史類博物館可做考古調查及發掘等。

三、電影、錄影播放

1.電影仍然是最具教育效果、最受觀眾歡迎的教育活動節目，固定放映場所可以與演講廳合併，以定時、預約及臨時放映等方式。外國影片在放映前應先製作字幕或配音。博物館放映之電影可以有娛樂成份，但不能脫離教育主題，所謂寓教於樂。電影有時可以介紹博物館展示或作為展示說明，夏威夷亞利桑那號紀念館之電影屬於前者，後者如芝加哥科學及工業博物館潛水艇展示旁之電影屬之。

2.錄影帶播放。可利用教室、小型演講室或專闢之播放區。日本國立民族學博物館之錄影帶觀賞設施，採包廂式，可供個人、數人、情侶、家族共同觀賞，觀眾從影帶目錄中選帶，按下按鈕，即自動插、換帶，非常方便。錄影帶之選取，國外有專供各類教育用影帶公司可供選購，但須翻譯製作中文字幕或發聲。情況允許，博物館亦可自己錄製。

丹尼洛夫所舉的二十六種，多屬科技類博物館的教育活動節目，而且是多以美國為例，我們國情不同，他類博物館也可以自己發開教育活動節目，不必受其拘泥，例如「其他教育活動」中之「分館」我們就沒有，「夏令營」在台灣亦可改為「冬令營」。總之，教育活動應由各館的教育人員依據博物館設立目的，斟酌主觀條件和社會需求，自行研究開發設計。勞倫斯科學館總共開發出二十八種教育活動節目，專供中小學生參與，是一個很好

的啓示。我國博物館的教育活動，到目前爲止，以國立自然科學博物館的教育活動較著，而以學前兒童、中小學生、教師、親子居多。籌建中的國立科學工藝博物館，將其組織劃分成教育和展示兩大部份，而又把教育部份分齡和分科，看來是以教育爲主要目標，且讓我們拭目以待它的教育活動節目吧！

第四節　出版與發行

博物館出版發行業務，有教育、廣告及學術報告等目的作用，學術報告之出版，業於「研究」一章述之。本節專述爲教育廣告之出版及發行。

出版發行業務，以教育目的作用較大，所以很多博物館都由教育推廣單位掌理。但也有出版作業或歸屬廣告公關部門者，無論屬何單位掌管，通常都由館內各單位與出版發行有關者，或對出版具有專長者，組成編輯或出版委員會，集衆人之智慧，專司政策之決定、審核稿件、編輯技術、發行方式及對象選取等事項。博物館出版物，大約有以下諸項：

一、參觀指引

通常是單張或摺頁。刊載展示區各層樓平面圖、展區單元或重要展示名稱、重要設施如出入口、參觀動線、盥洗室、餐飲室、紀念品店、書店、服務台等或其標示。開閉館日期及時間、館外大環境之交通與本館位置關係等。此種參觀指引對入館觀衆在入口或服務台備索，並備擬來館觀衆函索。雖然指引內容，已可在入口內適當位置設置指引電腦，自動或觸碰變換畫面，向觀衆提供所要之訊息，但參觀指引仍不可少，因可邊走邊看，又可攜

帶回家。唯國人公德心不佳，可能看完後隨處亂丟。國立自然科學博物館開幕時，曾以一元出售，但反應不佳，時遭責難，而亂丟也只是稍好而已。

二、簡介單、冊

簡介單是單張或摺頁，簡介冊是一本小冊子。前者作用與參觀指引類似，但以介紹展示為主。原則上也是免費備觀眾或有意來館者索取，後者是一本小冊子，對本館各部機能悉作簡單介紹。其內容之輕重、取捨，由編輯方針決定。國內博物館簡介多含博物館組織圖，國外則少見，仍以簡介其蒐藏研究、展示教育為主。簡介冊由於印刷成本高，只能贈送特別之賓客，一般觀眾，須付費始可取得。

三、節目單

為館內外各種教育活動節目之預告。通常記載節目名稱、舉辦日期及時間、活動內容、參加對象、須報名者其方法，以及其他必要事項。一般分為月、季、半年、一年等種。免費向觀眾散發，並寄發學校、社團、學術文化及社教機關，並供團體或個人索取及在公告欄張貼。

四、簡訊

報導本館各種活動消息，包括學術成就、蒐集研究成果、展示深入介紹、特展內容介紹、出版消息及評介、觀眾疑問之解答等。前述之節目單，如不單獨印行，亦可刊載於簡訊。通常每月一期為宜，遇重大節慶或特殊活動，得另出特刊。可酌採雜誌或報刊型式，發行對象固定為學校、社團、學術文化及社教機團。

按時出版，免費寄發，亦可由觀衆個人或團體免費索取。

五、海報

重大展示或教育活動舉辦前，認爲有必要時可印製海報，內容須精心設計，除由博物館自己在館內外、機場、車站、公車等處張貼外，亦可委託學校、社團、車站、友館、遊樂區、百貨公司等代爲張貼。

六、通俗刊物

所謂通俗刊物乃指適合社會大衆閱讀之刊物，對博物館觀衆及一般社會大衆發行者。它異於專門之學術性刊物，凡屬於各館屬性之通俗著述，不論是博物館人員或社會大衆之作品，只要堪爲博物館觀衆及社會大衆之良好讀物，經博物館出版委員會審議決定即可出版發行者，均可由博物館出版。在博物館書店按成本價發售，並可依法向外發行。

博物館之出版品，其目的在教育推廣，發行對象愈多，教育效果愈彰，其性質就是一種資訊媒體，所以任何一種出版品，發行時不要忘記透過大衆傳播媒體，擴張廣告宣傳的效果。

第八章
博物館營運及服務

第一節　現代博物館營運及服務理念

　　現代的博物館，體質和角色與早期相比，都有很大的變化，從披著高貴神秘的外衣，以收藏保存稀珍文物，專供貴族、上流社會、知識階級和資本家等同好玩賞，而演變到現代平等、平民化之社會公器，為一般社會大眾知識之獲得，和精神生活的依託之所。因之現代博物館的營運理念，也隨著它的體質和角色之變化，進入一個新的里程。雖然它依然要保持優良的傳統，盡責於文化資產之保存和發揚，從事蒐藏和學術研究；都須更進一步，用引人的展示和具有特色的教育活動，發揮它最大最廣的育樂功能；並盡一切手段、用最好的設施和營運方法，為它的觀眾服務，使人們能透過博物館的運作，在知識和娛樂的需求上獲得最大的滿足。

隨著時代的進步，沾有文教色彩，供給社會大眾精神食糧的行業，形形色色、無奇不有，都在搶食這個觀眾市場大餅。博物館雖然在角色和功能上也作了些變化及調適，如科學類博物館尤其是科學中心的興起，動植物園、水族館、星象館及穹幕電影、立體、鳥瞰、雷射劇場等，加入博物館行列，但仍然在不知不覺中，陷入與各種消閒行業的殘酷競爭之中。我國的博物館，全以公費維持，過去在質和量上都未吸引社會大眾的注意，博物館可以老神在在，坐候觀眾上門，旣無營運觀念，也無市場競爭之驅力。直到最近幾年，文化建設計畫下，新的博物館（美術館）陸續增加，因爲國立博物館的建設，列在國家十二項建設計畫之中，所以也爲行政院經濟建設委員會所列管，它對首先起跑的國立自然科學博物館，比照其他經濟交通建設，要求提出「經營管理」計畫。

　　這在我國博物館界，還是第一次聽到這個名詞。什麼是「經營管理」？計畫內容是什麼？沒有人知道。時在民國七十二年，日本橫濱建了一座兒童科學館，內容和國立自然科學博物館第一期幾乎完全一樣。它們委託一家顧問公司，代擬了一份「運營計畫」。拿來做參考，發現這個「運營計畫」分爲兩個部份，一個是廣義的，涵蓋全館各部機能之運作。另一個是狹義的，只有對外開放經營，與觀眾發生關係的部份。於是由作者主稿，擬了一份廣義的經營管理計畫報上去。這個中華民國有史以來第一份博物館經營管理計畫，教育部鄭重其事的由部長主持，邀集中央有關機關開會研討，先由國立自然科學博物館籌備主任漢寶德簡報，大家都是第一次遇到這種計畫，大都沒表示意見，決定原計畫報行政院。行政院由當時的政務委員兼經建會委員費驊主持，召集了一次高層的審查會議，後來費驊因車禍去世，這個計畫便沒

有下文。但續行籌建的國立博物館，都被模式似地要求提報經營管理計畫。

數年後，作者先後奉派赴美、日及西歐考察博物館的經營管理，回來後發現應正名爲「管理經營」。因爲管理是對內，任何組織都有管理，而且有些西方學者發明「科學管理」。經營是對外，而對於有對外經營的組織機構而言，管理與經營實乃一體兩面，有良好的管理，才有效率的經營。自是以後，作者就將博物館狹義的管理經營，以日本稱爲「運營」我國通稱爲「營運」的一詞代之。

在國外，博物館營運的問題早就出現了。早在1978年，美國博物館協會所發行的11月、12月號「博物館新聞」（Museum News）登了一篇作者阿蘭‧希斯塔（Alan Shestack）的文章，題目是「博物館長——學者與企業家，教育家與遊說者」（見第二章第一節），其中之企業家（Businessman）就是說博物館長必須是個企業家把博物館當作一個企業來經營。

另外，美國自1979年起，博物館管理學會（MIMI）即與加州大學柏克萊分校合作，召集美國各博物館中只具專業知識之主管及館長，施以爲期四週之密集訓練。課目以企業管理、財務管理、市場行銷爲主，已有數百名專業主管受過此種訓練，包括幾名委內瑞拉、墨西哥、以色列、澳洲的博物館長。由此可見，博物館事業發達的美國，早在1980年代，就已經把博物館當作一個企業來經營了。

可是在我國，博物館是法定的社會教育機關，凡是機關，就只有「行政」工作，沒有所謂管理經營或營運，也沒有人相信博物館是個企業。民國八十三年三月十六日工商時報經營知識版登了一篇來自巴黎的文章，舉羅浮博物館已經開闢地下商場和停車

場、與博物館一起營運爲例，文題謂「博物館也可以是個企業」。該文作者不知道，在外國，博物館早就是企業，非以羅浮博物館爲然。而且羅浮博物館在近年開闢地下商場和停車場之前，就已企業經營。以其占地之廣濶，藏、展品之豐美，觀衆平均每天一萬五千多人，單日尖峯人數達到八萬人次，從五個門進出；1988年建成由貝聿銘設計的金字塔形觀衆中心，內有餐飲設施，賣店、書店、遊樂設施等，終日人潮洶湧，生意興隆。再加上門票收入，營收相當可觀。若不是用企業經營的理念和方法，焉能運作順暢。看在中國人眼裡，乃驚嘆：博物館也可以是個企業。也難怪，我們的政府、社會，博物館學者和從業人員，以前從未把博物館當作企業，前述主管機關要求籌建中的博物館提出經營管理計畫，爲我國的博物館事業，寫下了歷史紀錄，啓開了博物館營運觀念的大門。在此以前，博物館只有「行政」、所謂經營也者，「賣門票」而已。

文化建設計畫下興建的幾座國立博物館、省市立美術館，還有縣市文化中心的博物館，都投資龐鉅、設備新穎，在籌建階段，都派人考察過國外著名的博物館甚至主管機關，對於博物館的內部設施和機能運作上，多少也吸取了一些外國博物館的經驗和優點，包括博物館的營運和觀衆服務在內。所以，博物館應以企業的理念和方法去營運，博物館界已經有此認識。只是，傳統的觀念猶在，企業經營的條件還未成熟，儘管外國博物館已經進入「行銷」的時代，而我們博物館之營運和服務觀衆的理念，還在摸索學步階段。

台灣省政府教育廳於民國八十一年委託陳國寧教授編寫了一部「博物館的營運與管理——縣市文化中心博物館工作參考手册」，這是我國首見的博物館營運與管理之專著。該書是一部「廣

義的」博物館營運與管理實務之著述，等於是一本博物館學，與本章所探討之博物館營運屬「狹義的」有別。該書對於本章所探討的博物館營運，只有「觀眾服務」一章。對於縣市文化中心小型的博物館，在文化中心內容廣濶的體系下，該書各章，也許已經足敷參考。本章各節，乃是針對大型博物館的營運，像年觀眾數百萬乃至千萬的博物館，就非以企業的理念和方法去營運不可，「服務觀眾」，實乃博物館營運的最高指導原則，但營運涉及的層面，非僅「觀眾服務」而已，請見後節。

第二節　營運組織及運作

　　營運組織是博物館企業經營的必要工具。在歐美的博物館，都設有專司營運的組織，以前大都是「行政管理」（Administration）或「管理經營」（Management）部門，後來變成「企業」（Business）或「營運」（Operations）部門，晚近更改成「行銷」（Marketing）部門，專司找尋及服務觀眾，廣闢財源等工作。除前節所舉之羅浮博物館爲例以外，美國紐約之美國自然史博物館、波士頓科學博物館、芝加哥科學及工業博物館、英國之倫敦科學博物館，都是設立「行銷組」的博物館。「行銷」，本來是商業行爲，在追求行銷者自己的利潤；但博物館的行銷目標是「雙贏」，既使觀眾及社會因而獲得享受和利益（精神、知識的），也增加博物館自己的收益。博物館有了專司營運或行銷的組織和人員，就可以作營運或行銷企畫，以各種方法，促銷博物館的「產品」。像芝加哥科學及工業博物館，委託芝加哥都會區半徑五百英里以內的百貨公司，代售其太空劇場一年內任何一天、一場的入場券，全與博物館電腦連線，因爲觀眾購買

預訂門票容易方便，所以其太空劇場的佔席率，在美國同類的劇場中遙遙領先。法國全國的博物館，包括觀眾如潮的羅浮，每年四月一日讓觀眾免費入場參觀，其目的是促銷。博物館以專司營運的單位為發動中心，才能凝聚博物館各部門的人力和各種資源，強力運作，發揮營運的功能。

我國的博物館，因為一向被定位為社教機關，從來沒有營運的觀念，所以也就沒有負責營運的單位。甚至在博物館的組織法規中，連營運的字樣都沒有，全都想當然耳的把博物館的營運有關事項，歸在總務部門的「其他不屬各組」之職掌中。以最新的國立自然科學博物館的組織條例為例，也只有在總務組的職掌中，有「觀眾服務、票務、警衛」三項算是與營運有關，直到擬議修改組織條例時，才在總務組之下設「營運科」專司營運之職。

我國博物館由於都是公立，財務篤定，不像外國的博物館多是獨立法人，須廣闢財源，使收支平衡。西歐諸國博物館也並非像我國吃定公家，而是政府固定年給若干，不足部份必須自籌。所以博物館不得不動腦筋行銷。行銷又得「貨真價實」，把目的機能搞得有聲有色，吸引社會大眾。所以歸根究底，縱然沒有營運或行銷組織專司其事，但實際上，營運組織和館內目的機能的組織是一體的，行銷，總得有好的「產品」可銷啊！

我國博物館的組織，未來也非得專設營運組織不可。因為博物館建設都投下大量資金，其目的首先是要觀眾上門，但台灣新式的博物館日漸增加，而新興的旅遊休閒娛樂事業林立，台灣地區公私立遊樂場所就有六十五家，大家都在搶食這個觀眾市場大餅。在激烈的競爭下，如果不動腦筋，觀眾就不會獨鍾博物（美術）館；更何況博物館行銷潮流已經來了，全世界的博物館都在以行銷為手段，去找尋和伺候上門的觀眾。我們的博物館又何能

自外於行銷的時代潮流，不去撥一下投資效益比的算盤，用傳統的方式坐候觀衆上門呢？所以博物館調整營運理念，趕上時代潮代，成立營運組織，專司營運之企劃與執行，已是必然的趨勢、必走的道路。如果還是用老的一套由總務組概括其事，每日只是等候觀衆上門買票入場，恐怕是不成了。紐約的科學與工業博物館1930年代成立，由於經營不善，二十幾年後即因無法維持而關門大吉。荷蘭菲力浦公司的進化館（EVOLUON），前幾年也因展示更新財務無以爲繼，而94%以上是外來觀衆，也日趨減少，不得不宣告關閉。我們的博物館都是公立，絕對不致因經營不善而關閉，但有的公立博物館年支出費用和它的門票收入是40：1（只國立自然科學博物館大約是3：1最高）。如果還不加強營運機能，就太說不過去了。

有了營運組織和營運專業人才之後，才能強力運作，用企業營運的理念和方法，去計畫及執行，茲略舉博物館營運要領數端如下：

一、考察觀摩

去外國著名的博物館觀摩人家的營運方法，取人之長，並對自己在營運中遭遇到的問題或困難，尋求答案。

二、自我評估

博物館須先自我評估，有什麼優點可以發揮，那些缺點須待改善，有什麼牌可以打，有什麼「產品」可供行銷。

三、瞭解同業

其他博物館及遊樂文娛事業的設施內容、週邊設備、營運業績，所謂商業情報，必須掌握，才能即使不是競爭的勝利者，起碼不是失敗者。

四、觀衆評估

我館主要和次要的觀眾族群是那些？還有那些觀眾族群可以開發？前幾年縣市文化中心發現阿公阿婆很少上門，而在遊覽車司機身上動腦筋，請他們把阿公阿婆載來，就是一例。不過爲此而送紅包給司機不好。

五、公關及廣告

透過公關使傳播媒體，車站、機場、百貨公司、學校、社團、旅遊業者、公車及遊覽車公司、觀光旅社等，爲博物館及所辦之活動報導作宣傳配合。廣告，因不准編列廣告費預算，所以難做付費廣告，但在道路標示、車站、車廂、百貨公司標示或海報，印製小册子在機場、車站、觀光旅社、社教場所陳列，是可行的。

六、市場調查及知名度調查

對於博物館座落城市之遊客總數、遊客消費型態，博物館觀眾半日、一日、兩日半徑之人口資料，應予掌握、分析，以爲開發觀眾之準據。知名度調查旨在了解多少民眾知曉有這座博物館，以及哪些人比較知道，而知道是從什麼管道，哪些人比較不知道，以爲廣告及開發觀眾之參考。

七、行銷企劃

這是透過上述各種方法後，依據其成果和資料，所推出之找尋觀眾和服務觀眾的手段。依據博物館之類屬、內部設施、週邊設備、客觀環境及條件，由營運專業人員提出的行動計畫。國立自然科學博物館開館後累積觀眾近九百萬人次時，作者曾有一個「千萬觀眾大贈獎」活動的構想，有廠商願意免費提供汽車一輛及機車九輛作爲獎品，只因大家覺得商業氣息太重而未實施，如純以招攬觀眾來說，是絕對有效的。

行銷企劃，固然應由前節「營運組織」來主導，但絕不是只

由營運組織去行銷，而是由營運組織爲中心，把館和館內各部機能凝結成一個「行銷組合」的機能架構，使館內各部機能全都投入行銷，才會產生行銷的功能，這與產業的產銷必須緊密結合一樣，決不是由行銷部門單打獨鬥，就能奏功。博物館行銷組合，請見下列圖8－1：

博物館行銷機能架構圖

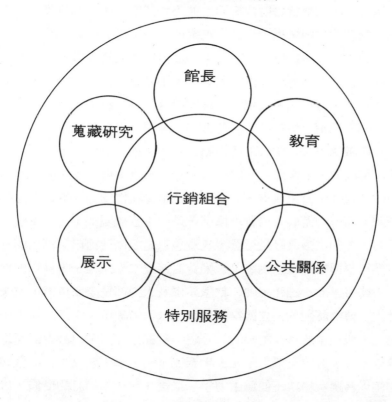

圖8－1

註：本圖摘自荷蘭萊登蘭華學院之《博物館學研究》，原作者爲RON
　　VAN VLELITEN。

第三節　票務

　　博物館通常都收取門票，只有美國的史密森機構所屬的博物館群和英國的大英博物館免費入場。但前者的國立航空及太空博物館之星象館和IMAX劇場，仍須付費才能入場。有些博物館如美國紐約之大都會藝術博物館，並不須門票，但在門口設置樂捐箱，由觀衆自由樂捐，也就是說樂而不捐，仍然可以入場。

　　日本的「博物館法」規定：公立博物館免費入場，但爲管理及維持營運之需要時，得收取費用。事實上各公立博物館，都收取入場費，博物館法之規定，反而成爲例外。我國擬議中的博物館法草案規定：博物館爲維持管理之需要，得酌收費用。事實上，除少數縣市文化中心之博物館免費入場外，公私立博物（美術）館都收取入場費用。不過，費用標準普遍很低，反正公立博物館的花費都由公家負擔，而財政單位很少在博物館入場費用上動腦筋。而博物館的入場費用標準，是由主管機關決定，主管機關長官，有的主張最好是免費，收費也只是象徵性而已。例如國立自然科學博物館太空劇場，入場費直接成本（片租、維修和消耗）大約每票七十三元，硬、軟體設備及人力都是公家負擔，並未計入，博物館衡酌公立博物館普遍的低票價政策，定爲一律六十元，大概相當於首輪電影的二分之一到三分之一，但敎育部還是覺得太貴，改成全票六十元，半票三十元，學生票二十元，經博物館以售票及驗票不便爲由力爭，最後才照博物館訂的價錢，以後換了部長，持「使用者付費態度」，認應合理調整入場費用，財政部也發現自然科學博物館的營收，比全部國省市立博物館的總和還要多，在編製年度歲入預算時，要求營收總額提高，可是

到了立法院，委員老爺們慷公家之慨，把自然科學博物館的年度歲入，不但不同意增列，反而刪減很多，意思是儘可能讓觀眾少付費或「白看」。

到底博物館免費入場好不好呢？大英博物館、史密森機構下的十三座博物館，不都是免費入場嗎？在歐洲沒什麼問題，我國恐怕不行。國立自然科學博物館第二期開放後，曾嘗試第一期的科學中心免費入場，但博物館附近建築工地的工人，就帶著滿身塵土污泥進入科學中心享受冷氣下的午睡。所以經過半年，評估後還是恢復收費。

國際博物館協會的博物館定義中有「非為營利」字樣，所以博物館收取入場費用，非為營利，乃為管理上之必要。而外國的博物館不像我國全由公費維持，入場費是其維持費財源之一，不得不收，連大英博物館，也陷入收費與否的爭議中。

收費之標準如何？由誰決定？全世界收費之博物館，都是由博物館自己依據其收費政策、主觀條件、客觀因素，例如國內經濟水準及消費型態來決定。只有我國，博物館並無自主權，只有向主管機關建議之權；但主管機關也並非最後決定，因為要列入年度預算的歲入，有決定預算之權的民意機關，仍然可以對入場費增減。

我國迄目前為止，各博物館仍然照傳統方式，在售票窗口購票，至入口驗票後入場。歐美博物館已很少採用此法，大多是在入口處以電腦售票或收銀機收取入場費後入場，售票、驗票為同一人在入口處操作。如此可節省兩處分開之人力的二分之一，又可免去觀眾在售票窗口（排隊）購票後又到入口處（排隊）入口之不便。假如有一個以上的入口，透過電腦連線或收銀機紀錄，仍可由會計、出納部門掌控門票發售狀況。而且優待票、團體票

，都可由售、驗票一人（處）爲之。此種方法，還可省却印票、保管、發配、盤點、票根保存等手續，只要在電腦或收銀機上作好防弊之設計，則精確紀錄售票額數、解繳票款，應無問題。

　　自動售票機，在國外博物館極爲少見，國內有少數採用，但仍須驗票，且售票機一生故障，即起糾紛，所以並非良法。

　　設立預約預售之制度，主要爲便利參觀之團體；有分場次之劇場、星象館等，亦可以電腦爲個人或團體預約預售。團體預約預售，應設立劃撥帳戶，使觀眾團體可以預繳費用，然後在入口或團體專用入口快速進場。團體入場費之折扣，是否再加分類，應週詳考慮，否則易生糾紛。

　　免費入場之對象如老人、幼兒、殘障或其他身份者，應明顯標示，歐洲有些博物館發售「年票」或各館通用之「聯票」，國立自然科學博物館發行之「家庭票」，以兩年爲期，繳納若干費用後，不限入場次數，這些票務方式，都可考慮。

第四節　開閉館及人員勤休

　　博物館原則上應「全年無休」，每日都開放。我國國立故宮博物院即是如此，外國著名之博物館大都如此。但科技類博物館展品易遭破壞，有必要閉館維護，才固定每週閉館一天。每日開放的時間，國內博物館大都是「早九晚五」，每日八個小時，終年不變，國外博物館則比較有彈性，夏季日長時，會延長一至二小時開放時間。國內有劇場之博物館，至目前爲止，只有國立自然科學博物館一家（台北有一座劇場，不屬博物館，台北市立天文台和國立科學工藝博物館則正籌建中）。國立自然科學博物館全館每週一休館，劇場平日自上午十時至下午四時半共七場，假

日則自上午九時至下午五時半共九場，另寒暑假期間場次比照假日。日本附設劇場之博物館，如橫濱之兒童科學館，其開閉館時間及劇場演出時間場次，略同於我國。但美國則為博物館附設劇場最多之國家，其太空劇場、星象館、雷射劇場等，除華盛頓國立航空太空博物館附設之IMAX劇場，週末演至深夜子時，已於第三章第三節指述外，其他各館之演出時間和場次，亦較具彈性，有的有夜間場次。

世界上的博物館都於假日開放，而且由於假日觀眾湧現，必須增加人員，加強觀眾服務之措施，起碼不因觀眾增加而降低服務品質。但博物館的人也與常人一樣希望過正常假期生活，並不願意假日出勤去負擔比平日多好幾倍的工作（假日不增加工作人員的話）。於是，博物館與開放直接有關的人員，其出勤與休假就必須異常。通常博物館人員的勤休制度，可以分為以下幾種：

一、正常勤休。凡對開放及觀眾服務並無直接關係之人員，如行政人員，蒐藏、研究人員。

二、固定開館日出勤、休館日休息。此僅適用於每週固定閉館一天之博物館，方能適用，對於「全年無休」之博物館並不適用。

三、輪流勤休。「全年無休」之博物館，與開放直接有關之人員，只好排班准其休假。目前我國公務機關出勤時間定為每週四十四小時，輪休時間每週應為一天半。輪休制度，不僅適用於「全年無休」之博物館，亦適用於每週固定閉館一天之博物館。如展示維護、機電、警衛等人員，即使是閉館日、夜間，仍須趕工或輪值。

以上三種勤休制度之外，在開館、閉館時間內，應各有輪值人員。假日開放時，應由主管一人輪值，代表館長綜理館務。閉

館期間，應由值日及值夜人員，配合、指揮警衛人員，應付突發事故，保護館區安全。

　　由於所有的博物館都必須在假日開放，而且假日觀眾倍增，根據調查，國立故宮博物院假日與平日是8：1，國立自然科學博物館約為4：1。於是，發生兩個問題必須面對。第一、直接開放有關之人員，長年假日出勤，平日輪休，當然亦可允其假日輪休。但如此，下面的一個問題更為嚴重。一個假日的社會價值並不等於一個平日，假日可以闔家出遊，平日則只賸你孤家寡人獨處，即是一例。這成為如何對長年假日工作的人員應予額外補償的問題。第二、假日觀眾增加數倍，人手不但不見增加，很可能由於上面的一個問題，有時不得允其假日休假（如遇婚喪喜慶）。如此人員更少，勢必影響服務品質。

　　對於這兩個問題，美國大致上是一下子解決，歐洲各國，似乎只解了一個。

　　美國的博物館，週末、假日只有少數全職人員輪值，享有比平日加倍的待遇，另外以較平日待遇標準較高之薪資，僱用大批「部份時間」（Part Time）人員，很多都是收入較低的黑妞，利用週末假日，在博物館賺較高標準的「Part Time」外快。大部份的全職人員，都放棄週末假日較高薪酬，度假去也。華盛頓航空及太空博物館IMAX劇場的經理就有兩位，一位是「全職」週休二日，另一是部份時間人員。

　　歐洲各國，多只是提高假日工作人員的給酬標準，英國為平日之兩倍，法國為兩倍半；並未增加假日工作人員，原因是博物館多有長遠歷史，週末假日又有兩天分散，所以觀眾很少大量成倍的增加。

　　我國國立自然科學博物館曾努力爭取假日給酬標準提高，行

政院人事行政局還專門為此開了一次會，結論是：事關通案，礙難照辦。倒是對第二個問題自己想了個辦法，還是報到人事行政局核准才施行。就是人事行政局核准的約僱人員職位，保留若干缺額，用這些缺額的人事費，一個人的費用可僱四個週末假日「部份時間」人員，與台中師範學院合作，挑選學生訓練後派任假日工作。等於假日增加三十個服務人員，可以仍然保持相當的服務品質。這是國內社教機關首創的彈性人力運用制度，不但裨益自然科學博物館之營運，也獲得人事行政局之肯定。但當初試辦時，館內人事室和教育部人事處都持反對態度，所以才轉報到行政院人事行政局去。似此博物館要想在僵硬的人事制度下變革，並非易致。

至於提高假日工作人員給酬標準的事，在一再爭取無望之後，只有嘗試立法解決，作者草擬的博物館法草案中，有一條是：「假日開放之工作人員，應提高其給酬標準。」而且在條文的說明欄，舉實情及外國之例。但草案報到教育部然後徵求意見、開會審查時，這一條遭到行政院人事行政局和台灣省政府教育廳的反對。人事行政局是持「通案」的一貫立場，省教育廳是省屬博物館、美術館的主管機關，竟然反對，令人費解。這個條文經作者力爭，總算在草案條文初審時保留住了，但未來這個草案還要經過教育部法規委員會、行政院、立法院等遙遠的歷程，前途實在難卜。

第五節　衛生與安全

博物館為觀眾每日進出、停留之所，其衛生與觀眾之健康、舒適，以及博物館之形象有關。安全則旨在維護建築、設備、展

品、藏品、人員之安全，以及觀眾之秩序與安全。茲分述之。

一、衛生清潔

　　要求館內空氣清新、溫濕度、光線適宜、場地乾淨，尤其盥洗設備等，往往可以管窺一座博物館的水準。重要之衛生清潔項目有：

　　1.空氣品質及溫濕度。展示及公共活動空間，必須視季節及觀眾多寡，控制空調設備，維持最適當之空氣品質。假日、平日，應規定時段作空氣品質測試，其溫濕度、帶菌數，須合乎規定之標準。除展示區及公眾活動區外，最重要者為保藏區，研究或實驗區，有些空間及藏品、展品，須二十四小時空調，溫濕度須各視其需要加以控制。空調、機電人員，應訂定輪班及巡廻檢查制度。

　　2.光線及照明設備。除展示本身之光線與照明，包含於展示設計製作之內，由人工操控或自動照明之外，展區其他空間，特別是觀眾活動使用之空間，其光線照明，應由專人操控及檢查。

　　3.場地及開放式展品之清潔，應每日閉館後或開館前，大清潔一次。開放時間內，應有專人巡廻場內檢拾垃圾。此種工作，宜委由具信用之清潔公司承包，在本館人員監督下進行。每週或每月擴大澈底清潔及檢查，應由較高主管抽查。建物外牆、戶外庭園及展品，亦應包括在內。

　　4.盥洗室之洗潔往往代表博物館之清潔水準，應特別要求，隨時清理，絕不允許有異味溢出室外。

　　5.場內垃圾箱，應配合展示作美化之設計，投入口要求自動嚴密關鎖，非不得已，不在觀眾停留左近時清理。

　　6.廢棄物處理。展區、公眾活動區，以及蒐藏研究、行政區

等所產生之垃圾，應集中於密閉之處理場，最好作絞碎、冰凍、壓縮處理後，洽由當地環保機關每日清運。

二、警衛安全

中外博物館都設有警衛人員，而且重視安全工作。博物館之安全，固由警衛人員負主要責任，但全館人員都有維護建築、設備、展品、藏品、人員、觀眾安全之義務。茲將警衛安全事項概述如下：

1.警衛人員。大（柵）門口、入出口、展示區、庭園內，均由警衛人員駐守或巡邏，以維持秩序及安全。警衛人員之輪值及巡邏，不但在開館時間、閉館後及夜間亦有需要。應訂立制度及落實監督。警衛人員執行勤務時應著制服，並講求禮貌及服務態度。對於維持秩序、救難、防火、防盜、防災之知識及技能，應於平時演練，並與當地警察機關連絡。

2.安全設施。安全設施已於第三章第四節提及，茲再強調及補充：自動防盜系統、展示錄影監視系統、防火及警報系統、巡邏無線電通訊系統、警察機關連絡系統等，俱應週密規劃設施，並有操控制度。

3.值日、夜制度。夜間及休館日，除警衛人員輪值及巡邏外，仍應建立值日、夜制度。訂立值日夜規則，輪派值日夜人員，協同或指揮警衛人員，執行警衛安全任務。

4.人員演練與責任。博物館全體職員，特別是直接與開放有關人員，俱有對火警、盜警、災變、觀眾突發事故負有處理之責任。博物館平時應予訓練演習，使熟悉處理方法。一旦災變發生，即緊急處理，並指導觀眾疏散或避難。全館職員最好均穿制服，起碼直接開放有關之職員應著制服，部份時間人員及義工亦應

著制服或佩帶明顯的標示，以供觀衆在慌亂中容易辨識、有所去從。

5.安全門操控。應有專人負責於開館時啓開安全門，以供觀衆緊急避難逃生，每日閉館後關鎖，以策館內安全。在關鎖出入口大門及各安全門之前，警衛人員或負責關鎖門戶人員，應先巡視館內隱蔽處，確定無人延宕出場或故意躲藏在內，始得關鎖。

第六節　觀衆服務

從廣義的看，觀衆進入博物館之後，其各種活動，對博物館來說，俱是觀衆服務工作。但本節之觀衆服務是狹義的，乃指觀衆參觀展示或參加教育活動以外之餐飲休憩、購物買書，及一般性使觀衆方便、舒適之措施。茲分述如下：

一、餐飲休憩

觀衆進入博物館後，參觀、參與活動，一定發生疲倦、饑渴等生理現象，博物館提供餐飲及休憩設施是必須的。故餐廳、咖啡間、自動販賣機必不可少，而且視館區設置一處以上。所供應的餐飲以方便、快速、衛生為要素。博物館自辦或外包俱無不可，但應以服務觀衆之理念經營，勿讓觀衆感覺上是為營利。對於衛生之要求，應以規則或合約明訂其責任，並訂立處罰條款。

休憩，乃為防止或消除「博物館疲勞症」及充實、滿足其入館動機之設施。如專設觀衆休憩空間，設置沙發或鋪設地毯可供席地而坐；備置畫報讀物、飲水機、放映機（Monitor）、輕音樂等。用小型劇場讓觀衆一面休息，一面仍有節目可以觀賞，前章業述及。戶外景觀及展示，應有座椅式露天劇場，可供觀衆盤

桓。

二、購物買書

博物館賣店出售之物品，以教育性及紀念性為主，並應複製展示或蒐藏品，開發與博物館性質相近之標本文物或模型玩具等供售。賣店應予規劃美化，使其成為一個小型綜合展示單元為最理想。總之，它不僅是營業性，更應具有展示和教育性。因此，賣物之外，更應組成一個銷售書籍的委員會，以決定那些書可以或不可在博物館的書店出售。除了博物館自己發行的刊物可以在書店直銷外，其他經銷的書刊、錄音、錄影帶、教育用品，都應經過審查過濾。

三、停車管理及交通規則

國外著名的博物館，大都利用大眾運輸工具可達，所以很少有停車的問題。台灣在捷運系統尚未發展成功以前，停車是一個非常嚴重的問題。本地的觀眾多以公車、小轎車、機車、腳踏車為工具，外地的觀眾則幾乎全是遊覽車和小客車，博物館如果沒有足夠的停車場，便會使館外一片混亂，尤其假日。

除了估算後設施足夠的停車場外，對於停車場的規劃與管理，亦應重視。更進一步，應在可以到達博物館之各條道路設置標示，以供來車識別及宣傳。

停車場之管理是收費抑免費？免費應如何管制？收費是人工抑自動？都應事先妥善規劃。

四、一般性觀眾服務

博物館對觀眾之服務，愈週全愈能獲觀眾之讚賞及肯定，所

以觀眾服務還有廣告作用。博物館固不能對觀眾有求必應，但只要力所能及，就應儘可能使觀眾方便、滿意。下面的一些服務項目，應該是一般博物館都能做到的。

1.服務台。標示一般觀眾服務項目，爲對觀眾一般服務之中心。供給各種資訊，回答觀眾問題，對服務台不能回答之問題，亦應向館內知曉之人洽詢及答覆，不可以回答「不知道」。不單是服務台人員，館內任何職員，都有回答觀眾問題或洽詢後回答之義務。

2.寄物。乃爲方便觀眾寄存物品，同時避免觀眾將食物、飲料及笨重行李攜入館內。在入口外或內設有人管理之寄物處或無人管理自助寄物櫥櫃。在國外博物館，冬季入館後外衣多須寄放，備有團體寄物架，並以顏色區別以免混淆，此種寄物架多由團體自行派人看守。

3.幼兒、殘障及老人服務。在服務台設幼兒車備借，並置幼童名牌，備借懸掛幼兒上身，以防走失而易尋。備置殘障及老人輪椅備借用，並在必要處設殘障坡道、扶手及專用電梯。

4.急救。急救處應明顯標示，並置簡易醫療設備、配置專業護理人員，爲觀眾發生急病、傷害時緊急救助。博物館並應有特約醫院，遇重大傷病事故時緊急送醫。

5.製訂觀眾守則。公示於館內外明顯處，由服務台及入口或場內人員執行，要求觀眾遵守。如限制館內飲食、衣衫不整等，尋人、覓失，可規定在內，亦可不作規定逕由服務台處理。

6.對於直接與開放服務有關之人員，應訂立工作準則。要求其服裝、儀容、態度、精神、行止等俱符合服務觀眾之要求，如不得在工作中看書、聚談、閉目養神等。

7.洽請當地電信局、郵局、銀行，在博物館大門內外、公共

活動區或適當地點，設立公共電話、郵亭、自動提款機等，以方便觀眾。

　　8.電話總機為觀眾入館前可能最先接觸者，接線生及自動轉接系統，應令觀眾感到親切滿意。故人員須嚴格訓練要求，自動轉接系統，應作快捷、便利之設計。

第九章
博物館社會資源

第一節　博物館與社會資源

　　博物館本是一個富足社會下的產物。古人說：衣食足而後知
榮辱，同樣的，要衣食足才會想進博物館。一些落後國家雖然也
有博物館，但人民謀衣食之不遑，不可能對博物館有多大興趣。
美國是個富足的社會，所以它的博物館最多，幾乎是全世界總和
的一半，而進博物館的人更多。根據前幾年的一項統計，美國人
平均每人每年進博物館四次。而美國眾多的博物館，可以說是植
基於社會，相當地依賴社會資源才得生存發展。不像我國的博物
館，完全依賴公費，對於「錢淹腳目」的豐富社會資源，幾乎是
視而不見。

　　說美國博物館相當地依靠社會資源才能生存發展，首先是那
一年去四趟的美國國民，這是他們的博物館最大的社會資源。這

不僅指的是那四次進博物館所付的入場費用，而是他們對博物館愛惜、支持，引以為傲，視同己有的精神力量。如果你從機場、車站出來，搭上計程車，請司機載你去好玩的地方，他十之八九會建議你去博物館。你搭上公車，在博物館站下車，公車司機會高聲祝福你好好享受博物館，然後「拜拜」。如果你是從博物館出來，搭上他的公車，司機會滿面春風的問你對博物館的印象如何？然後對你說：你想到那裡下車就招呼一聲，不是車站也沒關係。下車時說「拜拜」之外，還說歡迎再度光臨那座博物館。上述計程車方面是從一本旅遊雜誌上讀到的，公車則是作者親身的經歷。單從這一點，我們就可以看出美國的博物館是植基於其社會，廣泛受到社會資源的支持。

進一步探討，美國的博物館，有來自社會龐大的人、財、物力各種資源，才使博物館在數量和質量上，都傲視世界。以人力來說，博物館的義工，在美國幾乎是以義工定位的社會（註一）中，獨樹一幟、名揚世界。還有會員制度，是既出力又出錢的人。再說財力方面，美國唯一國立的史密森機構博物館群（十四座），就是一個英國人捐獻的；芝加哥費氏自然史博物館在美國乃至世界博物館中亦頗著名聲，也是由「Field」這個人出資發起建造的。而前文記述美國博物館館長是：「……教育家和遊說者」，遊說者，乃專指向國會、州、市議會，企業家及社會大眾遊說募款而言。進入美國博物館的大廳，往往最先看到的是捐贈者的大名公布在那裡。

有些博物館不收門票而門口放置捐款箱，入場觀眾投錢入箱後，獲得一枚別針，佩在胸前，上寫「我是博物館的支持者」。前文述及芝加哥科學及工業博物館委由百貨公司代售太空劇場門票，作者曾實地訪問百貨公司代售收取佣金若干？答以佣金微不

足道、不敷成本，但具有「我們是支持博物館的」象徵意義。費氏自然史博物館1986年曾有一個以四千萬美元為目標的勸募活動，作者目睹踴躍捐輸之實況，為之驚嘆不已。

至於對物的捐獻，最常見的是博物館的特展，往往是由廠商或公司行號所贊助。捐贈文物標本給博物館和出力出錢一樣，早已在美國社會形成一項「民德」（註二）。在美國本土以外，太平洋地區負有盛名的夏威夷比夏博物館是比夏所創建，而且是由比夏和他亡妻的一批人類學收藏品起家的。

世界上第一座現代意義的博物館，是愛希摩把得自屈辛特父子的藏品以及他自己蒐藏的文物，一起捐給牛津大學而成立愛希摩林博物館，首章已述。在牛津大學博物館（The Oxford University Museums）裡還有一個皮特瑞弗博物館（Pitt Rivers Museum），是皮特瑞弗將軍，頃其三十餘年的蒐藏，一萬四千餘件，一次捐贈給牛津大學。其文物之豐富、珍奇，令人嘆為觀止，作者與張譽騰兄往訪時，竟致留連忘返，而不忍離去，對於英國社會貢獻博物館之遺風，留下深刻印象。

現在回頭來看看我們自己，中國人並非是一個小氣的民族，自古即有樂善好施之德風，但方法和目的稍嫌消極。施棺濟饑，好一點的是修橋造路；輸財興學者則屈指可數。談到近世的博物館，最先的兩座雖然是外國人創造，但還是依賴中國的社會，尤其英國皇家亞洲文會北中國支會所創立的上海博物院，開辦時文物標本全賴上海及外埠中國人之捐輸。張謇為中國人自創的第一座博物館——南通博物苑，完全是民間自力完成。惜自民國以來，國事蜩螗，人民謀生存之不遑，博物館也就沒有發展的條件，所以既談不上發展博物館，更談不上社會對博物館之資助支持。這情況一直延續到抗戰前後、政府遷台初期以迄民國七十年代。

越過民國七十年代，各縣市融圖書館、博物館、演藝廳等爲一的文化中心，先後落成，國立的戲劇院、音樂廳，三座科學博物館、中央圖書館、省市美術館，都先後起動建設。到今天，除了國立博物館部份有的仍在進行中以外，可說已全部完成。根據行政院文化建設委員會委託陳國寧教授調查，於民國七十八年一月提出的「台閩地區公私立博物館概況報告」記載，台閩地區有近百座博物館。當然，這些博物館很多是「迷你」型，其中也只有部份具博物館功能。但無疑地，我國台灣地區的博物館事業，已經晉入一個新的紀元。在民國七十二年底，曾經有一份資料統計，文化建設當時之總投資額，包括土地、建築及設備，在新台幣三百億元以上，今日算來，已成天文數字，僅僅國立自然科學博物館或國立科學工藝博物館的土地市值，都不止三百億。我國博物館事業晉入新的紀元，給社會大眾帶來知識的提昇、精神生活與物質生活同樣滿足，這可以從全台灣的博物館一年有一千多萬人次進出（註三），和民眾消費型態教育文化支出比例逐年增加兩項數字得到證明。

人民進入博物館的次數，是社會支持博物館的重大指標，我國台灣地區大約每年每人只有二分之一次，比美國每人每年四次，當然差得很多。但美國的博物館都在搞行銷，我們的博物館都還在營運上學步，所以無法比擬。又美國的博物館，相當依賴社會資源才得生存發展，所以他們的博物館長，要是學者和教育家之外，還要能經營企業，把博物館當成「產品」行銷；又要長於遊說，鼓其如簧之舌，向政府及社會募款。而我們的博物館，完全由政府供應，根本不假外求，館長是學者或教育家爲已足，根本無須是企業家及遊說者。在此情形之下，雖然我們是個平均國民所得一萬一千多美元的社會，早就號稱：「台灣錢淹脚目」，

而且人民還有並不小氣的傳統，台中私立勤益工專主持人把整個學校都捐給了政府，可爲例証。但博物館却大都無視於豐腴的社會資源，未曾加以開發，猶如擁有一片良田，任其荒蕪一般。這是我們的博物館制度使然，雖然前年立法院通過了由陳癸淼委員提案的「文化藝術事業獎助條例」，但沒有像美國博物館長的本領之一「遊說者」（Lobbyist），誰會自動捧著錢送上門來？結論是：我們具有豐富的社會資源，也有獎助的法令，但公立博物館無須開發社會資源的制度。老神在在的態度，使我們很少在開發社會資源上著力。往後，如果制度和態度不改，博物館還是全由公費餵飽，縱然開發社會資源已是時勢潮流，成果仍將是有限的。最近政府財政部門宣布，今後五年，各機關消耗性支出將零成長，這該是博物館開發社會資源的契機。作者樂於將如何開發各種社會資源，於以下各節分述之。

附註

註一：秦裕傑《博物館人語》「美國博物館的義工」一文，P.128。

註二：「民德」是社會學名詞，意指民俗或風俗中與團體福利有關者。孫末納《民俗論》（Folkways, William G.Sumner）1906。

註三：台灣區博物館年觀眾人次數，並無正式之統計數據，係作者概估。

第二節　人力資源

博物館最大的社會人力資源，是整個社會大眾。以美國社會大眾平均每年每人進四次博物館，比我們平均每人要兩年才進一次博物館，就比我們高出八倍，所以美國博物館能植基於社會，依賴社會的支持來維持與發展。也幸虧我們的博物館，有公費可

恃，並不依賴社會的支持。即使門票收入只佔博物館支出的四十分之一，依然可以屹立不搖。因此，在我國，談博物館的社會人力資源，不能從社會大眾談起；而且社會大眾，要使他們成為博物館的人力資源（其實包含財、物力資源），要從本書本章以前各章談起，也就是博物館組織合理有效。建築幽雅而符合各種功能；蒐藏珍貴而豐碩，研究具學術成就；展示玄妙引人；教育目標能夠達成；而營運及服務又能招攬及滿足觀眾。則此一博物館最大社會人力資源自會源源而來，令博物館應接之不暇。以上各項目如有一項或多項不善，觀眾自然會漸行漸遠。本節所談之博物館社會人力資源，是假定博物館主體與它的客體——觀眾之間，已有一定程度的互動關係，也就是博物館觀眾這一部份除外，探討其他社會人力資源。

在台灣，博物館的主要社會人力資源，就是義務工作人員（Volunteer），簡稱義工，又稱志願工作人員，簡稱志工。作者在赴美國考察義工制度時，美國自然史博物館的副館長路津博士（Dr. Rozen）告訴作者：博物館的義工與職員之差別，在支薪與否與而已。完全義務性質，所以作者認為稱為義工較為貼切。其實這個外來語翻譯成什麼都是一樣，反正是無酬為博物館工作，乃成為博物館最重要的社會人力資源。現在就博物館的義工略加分述如下：

一、義工的起源

義工是美國自移民時代所興起義務助人風氣，逐漸形成為美國社會特有的一種「民德」。發展到近代，已經形成為一種「義工制度」（Volunteerism），構成美國社會制度之一環。在其政治、社會、教育、宗教、文化等機構，例如政黨、社團、教會

、慈善、醫療機構，圖書館及博物館等普遍存在。1986年作者赴美考察博物館的義工時所得到的一份資料，全美共有七萬多個義工社團，義工人數達三千七百餘萬人，平均每四個美國人中就有一個義工，所以美國博物館協會的一篇報告說：「美國簡直是一個義工定位的社會」。

雖然美國的公私社團都有義工，但博物館的義工獨樹一幟，與其他各行業裡的義工不同，更爲制度化、效率化，成爲博物館不可或缺的無酬社會人力資源。他們在博物館的蒐藏、研究、展示、教育、營運等部門，或圖書室、董事會以及出版部門，專心而久任，幾乎都有各該門部的專業知能，與博物館職員唯一的差別是不支報酬。對博物館來說，不但減少受薪職員、降低營運成本；而透過義工，使博物館與觀衆間的人際關係更佳；義工把博物館的目的、內涵，和他自己捨己爲人的義行風範，散布在義工所處的社會各個角落，等於撒播知識教育和道德、善行的種子；同時，讓社會賸餘或節省下來的人力，導之於文化教育事業，使之具有正面的成就，免致這些人閒散、頹廢。於是，博物館的義工，可以說是一舉三得，不但對博物館貢獻，同時撒播知識和道德的種子於社會各個角落，也使大多數退休人員退而不休，解決一部份社會問題（美國博物館的義工幾乎是退休人員天下）。

二、我國博物館義工之探討

我國有義工名稱，大約是民國五十年代起始於「生命線」。其實我國很早就有「義勇消防隊員」，叫做「義消」。教會、寺廟或選舉活動抬轎者，很多也都是義務性質，只是沒有義工之名而已。博物館正式以義工之名招募社會人力，大概始於台北市立動物園。大規模而且形成制度化的義工活動，應是國立自然科學

博物館。該館自籌備時期即開始規劃,第一期開館時,計畫招募一百人試辦,經媒體公布後,竟有五百多人報名應徵。經過面談「刷」掉三百多人,錄取了兩百人。施以一天的講習、一週的實習後,分派在科學中心各部門、太空劇場、觀眾服務各部門服務。在開館初期人手不足、作業不熟的階段,多虧這些義工朋友們幫忙。正因此一情況,作者於該館第一期開放半年後,奉派至美國考察科學博物館之管理經營,乃把義工制度,列為重點考察項目之一。當然學到不少,直接的印象是:人家已經制度化、效率化。與我們的比較,最大的差異是:美國博物館的義工幾全是退休人員,所以都「久任」、「死而後已」。我們則因中部大學很多,大學生佔大半,家庭主婦和退休人員比例偏低,大學生畢業他往或熱度減退,而久任者少,每年都要補充徵募。但從開始規劃實施迄今,已近十年,時間和經驗的累積,在義工之徵募、訓練、服務、進退等已經建立起一套制度,義工成份退休公教人員及家庭主婦亦漸增多,每年服務時間都在數萬小時以上,而自民國七十八年行政院文化建設委員會開始表揚文化機構義工以來,該館義工每年都有好幾位獲得金、銀、銅牌獎。

除了國立自然科學博物館以外,運用義工成功的要算台北市立動物園。它開我國博物館進用義工的先河,歷史較久。但義工主要任務為導覽解說,身在戶外、空間遼闊,較不適合年長者擔任,仍以大學生或年輕人為主,也做得可圈可點。除以上所述者外,國內各博物館、美術館,文化中心等,多少都有義工,但人數不多,異動量也很大,並未真正投入心力去經營,所以都還沒建立起制度,也就是說:對這項重要的人力資源,還未有效的開發。

三、博物館應如何徵募、任使義工

　　義工並非可以讓博物館白吃午餐，免費用人，而須與博物館有「共生關係」（Symbiotic Relationship）。想做義工的人，固然都有奉獻心力的動機，但同時還有學習、成就或自我實現、或榮譽（精神酬賞）等動機，博物館應儘可能滿足他們這些動機。在博物館各種專業知識、人際關係、溝通技巧、抱怨處理等，透過訓練和實地工作中磨練，滿足其學習動機。對年青而學習動機較強的義工如此，對年長者亦可藉以達成終身教育之境地。把博物館職員所做的事，經過職員的輔導協助，然後交給他們去做。面對觀衆的事，義工比職員會受到更多的肯定與激賞。義工雖然是義務工作，但人天生喜愛酬賞，物質的酬賞當然很少，美國博物館只少數供給免費或折扣午餐、購物買賣折扣、入場招待券，但精神的表揚，透過媒體向社會公布，是最佳的精神酬賞方式。館長、主管、職員，看到義工說聲「辛苦了、謝謝您！」是輕而易舉的精神酬賞。特別是他們在服務中，專門爲了去跟他們打招呼而去到他的跟前。美國自然史博物館的解說義工，看到館長站在觀衆群中聽她解說，深以爲榮，講得特別起勁，掌聲就是他們獲得的最大酬賞。

　　博物館自忖能做到以上這些，即可檢討哪些部門需要義工協助，或義工可以勝任其工作，然後即可透過大傳媒體或自己的傳單發布徵募消息，接受報名。

　　報名表不要求詳填學歷，只填教育程度即可，如中小學、大專以上，也不要填年齡，而把年齡層列出，如18－30歲，30歲－50歲，50歲－70歲，70歲以上，由報名者打✓即可。另專長或工作志願，能否接受訓練，能否假日出勤服務，也需要明瞭，但最好也是把項目列出，由報名人打✓。

面談是最重要的環節，應徵者的動機、儀態、舉止、表達力、親和力和健康狀況等都可以在面談時概知，而作爲取捨之依據。未錄取者應意摯詞婉的事後通知他。

　　職前訓練是必要的，除了前述之人際關係、溝通技巧、抱怨處理等知識技術外，博物館簡介、認識環境及各部門工作概況，最好實地親炙。專業常識如蒐藏、研究、展示、教育等應綜合訓練後分組至各部門講授及實習。

　　參與服務前應按區域或工作性質加以編組，各組自己產生領袖、服務排班或分區聯誼，誘導各組自理。

　　最後是全體聯誼與表揚，聯誼及表揚可半年或一年舉行一次。透過媒體表揚其服務事蹟，或推荐接受社會團體、政府機關表揚。

　　總之，博物館的義工，開始要投注很多心力，建立制度後，爲使其組織永續，績效擴張，仍然要投注很多心力。美國博物館都有義工「協調員」（Coordinator）專司其事。

　　除了義工之外，社會人力資源就是「會員」（Membership），會員大致有兩種，美國博物館都是獨立法人，由會員組成「基金會」（Trustee），由會員選舉或捐助成立「董事會」（Board of Trustee），會員等於是公司的股東，既出力又出錢，是博物館這個獨立法人主體的一分子。另一種是日本的「博物館之友會會員」，它是博物館外面、以協助支持博物館爲目的之社團，也對博物館出力出錢，但它不是博物館的主體，只能說是寄生於博物館的一個協力組織。

　　我國博物館，只有台北市立動物園設有一個「台北市動物園之友協會」，是向台北市政府社會局立案的一個專以支持協助台北市動物園爲目的的一個社團，跟日本的一樣，因爲動物園是公

立，其對動物園之支持協助有限，也正因國內博物館都是公立，不假外求，所以其他博物館都沒成立這種組織。

第三節　物力資源

社會物力資源，專指民間收藏，可供博物館蒐藏、研究、展示、教育之物，借貸、贈與、讓渡、寄存予博物館而言。國外贈與的例子，前章已述，國內也有贈予的實例，張大千將其「摩耶精舍」與其舍內之設備、收藏、作品等捐給國立故宮博物院即是。不過，這種事例，與外國情形比較，似乎嫌少。只有零星之文物捐贈，大批文物捐贈行為比較少見。據作者於民國七十八年底所作之粗略調查，各博物受贈文物，較堪一述者如下：

一、國立故宮博物院：經審議合於入藏標準者，計一百七十五人次，文物資料共兩萬五千餘種（冊、件）。

二、國立歷史博物館：以楊志達捐贈歷代古玉近千件為代表，另曾多次受贈重要珍貴文物，但未逐一列舉。

三、台北市立動物園：新光人壽贈「小金剛」一頭，台北獅子會贈「宇宙之門」雕塑十二件外，零星之捐贈未計。

四、高雄市立文化中心：張大千、黃君璧、歐豪年捐贈名畫外，亦有零星捐贈。

五、國立自然科學博物館：自籌備開始，所受贈的文物標本，包括地質、植物、動物、人類各學域，至七十八年底共三千七百五十五件，重要者有香港林勇德、葉奇思捐贈之珍貴猛獁象牙二支，胡忠恆教授捐贈之台灣化石模式標本數百件，鳳凰谷鳥園陸續捐贈稀珍鳥類待剝製標本近百件，較為突出。

因作者之調查是非正式的，有些博物（美術）館對作者之調查未予回覆，或回覆中只說曾受捐贈一筆帶過，所以資料並不齊全。從媒體報導中，時常傳出博物館、美術館接受捐贈的消息，可知絕不止此。所以，我們的博物館，對社會上物的資源之獲取，也許無法與外國著名的捐贈行為相比，但以我們的制度和環境相衡，博物館都有公家預算可資購買，依然還有人捐贈，也可差強人意了。

　　上述各博物館接受捐贈文物標本，全部都是捐贈者先有捐贈之意思，博物館只是被動的接受。博物館想要獲得社會上物的資源，完全被動、太過消極，應該採取主動積極的做法，以獲取更多社會物力資源。其方法如下：

一、民間收藏之調查

　　從收藏家、藝品店、骨董商等處訪查民間還有那些收藏家，然後直接造訪，了解其收藏物類、保存狀況、收藏目的；探試其捐贈、讓與、借貸、寄存之意願及條件；以及收藏家之個人背景資料，製成檔案，新發現者隨時加添。

二、向收藏家遊說

　　對於持有博物館可以蒐藏、研究、展示、教育之文物標本的收藏家，展開遊說，必要時館長應親訪，最高目標是遊說其捐贈，這可能要動之以情，宣之以義，許之以情義範圍的條件，如展示時標示其姓名，由主管機關表揚，或請媒體訪問等。捐贈不成，則退而求其次，視博物館對文物標本之價值評估，最後才是洽購。

三、博物館應製定鼓勵捐贈之辦法公布及宣傳之

　　民間收藏家收藏文物標本，還是以怡情、益智之癖好居多，待價而沽者畢竟是少數。透過表揚和遊說，許以永遠藏存和妥善展示教育之合理條件，使文物可以在博物館垂諸久遠，裨益全體社會，而不致為一己之有，自力難作長久維護，而且很可能人去物散。最早的博物館收藏家，約翰‧屈辛特的遺孀海絲脫，就是為了先夫的珍貴收藏涉訟，終至溺水而死。結果還是愛希摩林把藏品取得後，以自己的名義捐給牛津大學，而成了「愛希摩林博物館」。如果約翰‧屈辛特看得開，生前把手中的文物捐給牛津大學，那今天世界第一座博物館應該是「屈辛特」而不是「愛希摩林」了。所以，博物館在調查清楚有哪些民間收藏之後，製定鼓勵捐贈的表揚獎褒辦法公布宣傳，然後選擇對博物館具有價值之收藏，放下身段，向收藏家遊說，這才是積極主動的獲取社會物力資源之道。

　　文物並不一定要「捐」給博物館，借用、借展都可；甚至珍貴文物博物館極欲獲得者，付費而獲割愛、承讓，亦無不可。

第四節　財力資源

　　財力資源是指門票收入以外，社會大衆對博物館所捐輸之金錢，或以金錢購置之設備贈予博物館，或以金錢贊助博物館之蒐藏、研究、展示及教育活動等均是。

　　在美國，博物館是法人，法人由會員構成，會員須繳入會費、常年會費、特別捐款，這是博物館一項固定的社會財力資源。因為法人是博物館組織主體，所以法人會員自己所繳的會費、捐款外，其博物館營收、向外募捐、政府補助等收入，以及博物館

各項支出，凡關財務，均須向法人董事會報告，獲得通過才可。有些博物館的董事會，甚至直接介入博物館館長以下的財務部門，形成財務上董事會與館長雙軌制，此乃董事會須擔當財務盈虧使然也。又董事並非全由會員選舉產生，而可以由捐助產生，因而董事中不乏大財團型之「金主」。一般博物館財源，除了自己營收（包括門票及賣店、書店、餐廳）、會員會費及捐獻、政府補助以外，就是靠長年對社會募捐。只有少數大型且財務較好之博物館，有年度盈餘而改為下年度投資。分析起來，美國的博物館財源只有政府和社會，而後者通常較前者比重為大。

英國的私立博物館稱為獨立博物館，跟美國的情形差不多。公立博物館的財務制度，是博物館營收不足之部份由公家補助，法、德、荷諸國大致相同。所以博物館還是把重點放在爭取政府補助上，不像美國之博物館幾乎都靠會員和社會捐獻來維持。

我國公立博物館是百分之百公費，所以博物館原則上可以不假外求。只有台北市立動物園有「之友會」，但會員會費自立，與動物園經費無關。社會以財力幫忙博物館的，只有以金錢購置設備或物品贈送博物館，或建設紀念性建物，但是都零星有限，沒有很大價值，以台灣社會的富足情況相衡，實在微不足道。

最足以顯示社會財力支持博物館者，是省市博物館、美術館、市縣文化中心，大都設有「基金會」，由社會捐款成立，以其孳息幫助博物館的設施和活動。但有的基金會之基金，是由政府編列預算設立，並不能算是社會財力，只是政府撥出一筆專款，孳生利息，為博物館預算未列之開銷支應。

國立博物館中，迄今還沒有基金會之設置，這證明國立博物館有充足之公務預算，根本不需要向社會動腦筋；省市縣正因為預算支絀，往往捉襟見肘，而又與社會直接相關值，不像國立博

物館高高在上。因為社會財力不大可能捧著錢送上門來，雖然幾年前立法院通過了「文化藝術事業獎助條例」，也看不出有什麼比以前產生多少效果。因為這還是要博物館主動積極，有美國博物館長「遊說者」的身段和行動，社會財力才會被聚集而來。

　　國立自然科學博物館正在籌組基金會，但台中市的合作社界，早就有意輸財辦理特展活動。可惜，獲取人力、物力、財力社會資源，都屬社會工作，博物館都缺乏社會工作人員，不諳社會工作方法，所以沒什麼成效。民國八十三年九月廿九日，立法通過「國家文化藝術基金會設置條例」，隸屬行政院文化建設委員會，以籌募新台幣一百億為目標，以輔導、贊助、獎助及執行文化藝術事業及工作者。說除了鼓勵民間捐助外，並由主管機關編列預算，十年內到達一百億目標。且讓我們拭目以待，鼓勵民間捐助的成果如何、比例若干？如果徒有一個獎助捐獻的規定，而不採取實際行動，效果必然是有限的。在此，作者建議不妨到日本大阪觀摩一下。日本國立民族學博物館跟我們一樣全是公務預算，1986年作者往訪時，發現其預算是我國國立自然科學博物館的三倍，但他們有一個財力雄厚的「千里文化財團」（基金會），專以支持博物館的文化學術活動為目的，財團以博物館館長為名譽會長，活動頻繁，對博物館文化學術地位之提昇、國際學術文化之交流等，貢獻良多，足資借鑑。

　　「台灣錢，淹腳目」，博物館身處如此富裕的社會，却無視於豐腴的社會財力資源而怠於開發運用，不是等於徒擁良田沃土而任其荒蕪廢置嗎？

第十章
博物館結社

第一節　國際博物館協會

　　國際博物館間自始有現代意義的博物館以來，到第二次世界
大戰結束以前，並無有形的結社組織和活動。第二次世界大戰結
束後成立聯合國，在其附屬機構「聯合國教科文組織」（UN-
ESCO）協助支持下，於1946年成立「國際博物館協會」
（ICOM）於巴黎。它既是世界各國博物館機構及從業人員的國
際性社團，也是聯合國教科文組織的諮詢機構，其首任主席為瑞
威爾（Georges-Henre Rivere），現任主席是高斯（Saroj
Ghose）。該協會成立的宗旨是：

　　㈠支持、幫助博物館和博物館專業機構。

　　㈡建立及支持各國博物館及博物館專業團體之互助關係。

　　㈢強調博物館及其專業團體在社區內，提昇人們知識水準，

促進相互了解之角色功能。

　　國際博物館協會最高權力機關是會員大會，每三年召開一次，全體會員均有權出席，會員分為團體會員及個人會員，現有以博物館為主之團體會員近九百名，個人會員一萬多人。會員大會之下有下列組織。

一、執行委員會（ Executive Council ）

　　執行委員會是全體會員大會閉會後的執行機關，由該協會主席，兩位副主席、諮詢委員會主席、司庫和全體大會推選之五名會員組成。執行委員會類似一般社團會員大會選出之理事會，除執行會員大會之決議外，擬議及執行年度工作計畫；監督司庫執行財務；召集會員大會並向大會提出工作及財務報告。

二、秘書處（ Secretariat ）

　　秘書處在執行委員會下，設秘書長一人，下轄「文書中心」（ Documentation Center ）和「地區服務處」（ Regional Agencies ）。文書中心就在巴黎，擁有博物館有關之圖書資料甚豐，提供給會員及愛好博物館人士。作者與張譽騰先生奉派考察西歐博物館時，在巴黎期間，張先生即曾往訪該中心蒐集資料。至於地區服務處，則設於該協會附屬的兩個地區組織，一個是拉丁美洲及加勒比海地區組織，另一個是亞洲及太平洋地區組織。由國際博物館協會派代表至各該地區組織，為會員服務。其中亞太地區組織1978年成立設於印度新德里，首任代表毛莉女士（ Grace Mccann Morley ），曾被譽為「世界公民」、「博物館之光」（註一）。

三、諮詢委員會（Advisory Committee）

諮詢委員會由國際博物館協會的各國家委員、國際委員會及附屬組織之主席或代表組成。它的主要職責是向執行委員會及全體會員大會提供諮詢，並推荐選舉產生之執行委員參考名單，兼有類似社團監事會之職能，對執行委員之業務及財務進行監督。

四、國際委員會（International Committee）

國際委員會是國際博物館協會下的專業委員會，定期召開會議，推動博物館各種專業學術知識與技術之研究及交流，凡個人會員均可依其專業，申請參加各國際委員會，現在共有「應用工藝」、「考古與歷史」、「建築與博物館技術」、「視聽與新技術」等二十四個委員會。並有「國際農業博物館協會」、「國際海洋博物館協會」等十個附屬國際博物館組織。

五、國家委員會（National Committee）

現有八十七個，由各國的博物館社會構成，是國際博物館協會以國家博物館社會為對象的基層組織，中國大陸於1982年先成立中國博物館學會，1983年加入國際博物館協會，成為「中國博物館國家委員會」。我國雖然於1990年成立「中華民國博物館學會」，但並無意於國際博物館協會的國家博物館委員會之爭取。

附註

註一：秦裕傑《博物館人語》P.268，民國七十八年漢光出版。

第二節　外國博物館協會

國際博物館協會有案的外國博物館社會共有八十七個。本節只能就特別著名的國家博物館社會予以介紹。

一、英國博物館協會（The Museum Association）

　　英國博物館協會成立於1889年，是世界上成立最早的博物館社會。會址設於倫敦，1990年作者偕張譽騰兄考察西歐博物館時，曾專程訪問其主席兼萊斯特博物館（Leicestershire Museum）館長鮑以藍博士（Dr. Partrick Boylan）於萊斯特博物館館長室。該會成立目的主要在加強英國博物館的專業水準及地位。該會是全國性的社團組織，另外尚有十個「博物館區域聯盟」（Regional Federations of Museum & Galleries）是地方博物館的自治社團。

　　英國博物館協會現有機構會員（Institution Member）八百個，個人會員三千餘人。該會主要業務為訓練、學術研討會、出版、公眾事務、專業方面的協助及研究等項，茲分述之：

　　　　㈠、訓練。訓練博物館各種專業人員，一向是該會最重要的業務之一，近年政府已委任博物館與畫廊委員會成立一個博物館訓練機構專責其事，但該會仍扮演重要的諮詢角色。

　　　　㈡、學術研討會。近年針對博物館管理、更新博物館技術、文化資產保存等方面，舉辦過數十次國內及國際性學術研討會，以增進博物館人員視野。

　　　　㈢、出版。出版「博物館月刊」、「博物館年報」固定性期刊外，並出版一系列博物館工作手冊及地方博物館介紹，博協一百週年紀念集等各種專刊，供給會員。

　　　　㈣、公眾事務。建立國會資訊服務；為博物館界提供與博物

館相關之國會法案的諮詢服務；針對國會法案釐定博物館政策的關鍵課題，並準備相關資料供博物館界參考。

(五)、專業方面的協助。定期邀請館長、企業界或其他專業人士舉行會議，交換經驗及心得；與博物館專業組織（如生物研究人員組織）合作研究或合辦研討會；出版博物館協會政策說明書，分送各專業組織參考。

(六)、研究。每年出版「英國博物館最新動態」；進行全英博物館人員薪資調查、各種博物館調查統計資料和發展趨勢等研究；以及各種個案調查研究等。

二、美國博物館協會

美國博物館協會成立於1906年，會址設於華盛頓特區，該協會因美國博物館事業發達，其博物館的數量居世界各國之冠，而成爲世界博物館社會中最大、會員數量最多最雜、會務活動最爲昌盛的一個。不獨如此，由於美國聯邦政府中主管博物館機關似有若無，它還扮演了準政府的角色，替代一部份應屬政府的職能。它名義上是「美國博物館協會」，但會員卻包含世界各國，比國際博物館協會更具國際性。以上這些特色，都是世界各國博物館社會組織中少見的。

美國博物館協會的組成分子會員共有五類，即「機構」（Institutional）會員、「個人」（Individual）會員、「法人團體」（Coroprate Affiliate）會員、「法人個人」（Coroprate Institutional）會員及圖書館。而這幾種會員，並不以美國人或法人爲限，而是來自世界一百多個國家，現有機構及圖書館會員2500多個，法人會員750多個，博物館從業個人及法人個人會員8300多人，合計11500多個會員，而且遍及世界各國。像

這樣的博物館協會，簡直可以媲美國際博物館協會，使世界上任何國家的博物館社會難與匹比。

替代一部份原屬政府的事務，也是世界各國博物館館社會所少見的，像西德聯邦（現在是德國聯邦），政府中根本沒有博物館主管機關，但其博物館協會却並無準政府的職能，只有美（荷，見後）國博物館協會，它制定「博物館評鑑專業標準」（Professional Standards for Museum Accreditation）；參與博物館之評鑑，以鑑定博物館之資格及績效而影響政府對博物館之認定及補助。其所制定之博物館各種倫理規範（見第四章第五節），相當於我們行政機關制定的行政規章。凡此種種，它儼然就是一個博物館主管機關，只是在美國國情下，以自治法團之面貌出現和執行而已。

美國博物館協會的業務，具多樣化及功能性，茲舉其犖犖大者數端於下：

(一)、教育訓練：有全國性及地區性學術研討會，邀博物館專業人員參加，發表論文或針對某些主題進行研討。

(二)、技術及資訊服務：對提高博物館各種目的及手段機能之新技術，透過諮詢顧問、出版、研討等方法為會員服務。

(三)、出版：該會出版之雙月刊「博物館新聞」（Museum News），發行遍及世界各國博物館，較之聯合國教科文組織和國際博物館協會所出版之博物館刊物，更受博物館界歡迎而具權威性。另有每月「通訊」（AVISO），為會員提供最新消息。

(四)、社區行動：推動博物館在社區發展過程中，所應扮演的適當角色。（見本書第十一章第一節：社區博物館）。

（五）、會員優遇：個人會員參觀所屬會員博物館，可獲免費或優待，有權參加該會所舉辦之學術活動；在該會書店消費可獲折扣及獲贈議會出版之定期刊物；機構及法人會員除亦可獲得上述優遇外，並有運送、郵寄、廣告等折扣。

　　美國博物館種類及數量都多，所以除了美國博物館協會以外，尚有各種專屬的博物館協會，如「美國藝術博物館協會」（The Art Museum Association of America）、「科學技術中心協會」（Association of Science & Technology）、「系統分類收藏協會」（Association of Systematics Collections）等十幾個，它們一方面是美國博物館協會的機構會員，一方面獨立運作，而且也一樣把會員擴及世界其他國家。

三、德國、荷蘭博物館協會

　　德、荷兩國博物館協會，是作者與張譽騰兄在西歐考察博物館時所曾親身訪問過的，故特予摘要舉述。

　　（一）、「德意志博物館協會」（Deutschen Museumsbund），作者等於1990年五月訪問時，東西德尚未統一，所以範圍只是西德。會址在西德首府波昂，團體會員三百五十個，個人會員四百人，該會一年出版三次期刊「Museumskunds」，經費三分之一來自聯邦內政部之補助。

　　西德聯邦政府中並無博物館主管機關，文化事務由各邦自治。但聯邦教育與科學部、內政部及文化基金會，以個案方式對博物館給予研究、出版等之補助。博物館協會反映博物館界意見，供主管機關參考。

　　（二）、荷蘭博物館協會（The Dutch Museun Association）

。會址在阿姆斯特丹，現有團體會員一百五十個，個人會員六百人。荷蘭全國共有公私立博物館六百餘座，以國土面積爲準，是全世界博物館密度最高之國家，雖然政府有「福利、健康與文化部」（Ministry of Welfare, Health and Cultural Affairs）之文化司，下設博物館處主管博物館業務，但博物館協會仍在博物館與政府間扮演了中介、資訊供應、教育訓練以及博物館之註冊等政府事務的角色，幾可與美國博物館協會業務相侔，只是規模較小而已。例如：

1. 資訊供應方面，透過發行之博物館季刊及九個專業小組學術研討會，提供給政府及博物館參考。另全荷蘭博物館蒐藏電腦化軟體由該協會規劃，硬體由該會統一採購，供應各博物館。

2. 制定註冊之博物館標準及館員行爲準則；獎勵機構會員及個人會員。

3. 訓練博物館人員，制定各博物館課程及訓練標準（Training Standard），並作爲晉用人員之範規。

　　另外值得一提的是該協會設計了一種「年票」（Stichting Museumjaarkaart），觀衆購買後一年內可進入大多數的博物館。另有一種爲二十七歲以下年輕人設計的「文化護照」（Cultureel Jongeren Passport），也可以持之免費進入大多數博物館，旨在促銷及鼓勵年輕人參觀博物館。這種作法實在值得吾人參考學習。

第三節　中國博物館結社

　　「中國博物館協會」於民國二十三年開始籌備，由丁文江等

六十七人發起，民國二十四年九月在北平舉行成立大會，選舉馬衡、袁同禮等十五人爲第一屆執行委員。協會成立之初，只有機關會員三十多個，依成立大會所訂之組織大綱，協會以「研究博物館學術、發展博物館事業，並謀博物館之互助爲宗旨」。會員分機關會員、個人會員、永久會員及榮譽會員四種。

協會成立後即發行「中國博物館協會會報」，進行全國博物館調查，繼出版「中國博物館一覽」。

民國二十五年七月在青島舉行第一次年會（與中華圖書館協會第三次年會合併舉行），通過「愽」字爲博物館縮寫字，並宣讀論文多篇，會期三天，是爲中國博物館結社之源始。但翌年即因抗日戰爭爆發，協會無形中解體，「會報」亦發行至二卷四期即行停刊。中國博物館協會的壽命，總共不到三年，可謂曇花一現。

民國三十八年中共在大陸成立政權之後，直到民國四十二年，才完成接收國民政府時代包括外國人所建的博物館，因爲一波波政治運動，除了在民國四十六年於北平建立了「三大館」——中國歷史博物館、中國革命博物館和中國人民革命軍事博物館之外，乏善可陳。而後又經過文化大革命的破壞，博物館軟硬體及從業人員都遭受到嚴重摧殘（註一），加之共產主義社會的封閉，博物館結社根本不可能，直到民國七十年代以後，大陸進行所謂「改革開放」政策，博物館事業才開始發展。

中國大陸的「中國博物館學會」於1982年在北平舉行成立大會，出席籌備委員、團體會員代表、論文作者和特邀代表二百餘人，通過會章、宣讀論文並選舉理監事。次年，該會參加國際博物館協會成爲「中國委員會」，其成立以來十幾年的重要活動，請參見本書附錄二。

除了「中國博物館學會」以外，另有一個「中國自然科學博物館協會」。

　　中華民國政府退出大陸播遷台灣之後，初期只有一座台灣省立博物館，民國五十年代以後，國立歷史博物館、國立故宮博物院先後成立。民國五十三年，包遵彭等人發起重新成立「中國博物館學會」，但因博物館及從業人員太少，主客觀條件都嫌不足，以致空有聲音，沒有下文。

　　進入民國七十年代以後，文化建設計畫下新建的一系列博物館，使博物館事業晉入新的紀元，博物館界人士乃重提博物館結社之事。由國立故宮博物院院長秦孝儀等七位博物館長發起籌組，並向內政部申請設立。「中華民國博物館學會」成立大會於民國七十九年七月廿二日在故宮博物院舉行，通過會章，選舉理監事，由秦孝儀膺選首任理事長，現有團體會員三十四個，個人會員四百二十餘人。依會章，其宗旨如下：

　　一、提升我國博物館國際地位，加強國際博物館聯繫。

　　二、協助博物館進行組織制度化、管理效率化、維護科學化
　　　　等事項。

　　三、強化博物館社會教育功能，充實國民精神生活，普及博
　　　　物館人員之專業教育。

　　四、促進博物館館際合作互助，共謀事業之發展。

　　五、編印書刊，提倡新知，溝通博物館學術思想。

　　該會出版「博物」季刊，免費發行給會員。

附註

註一：見本書附錄二。

第十一章
博物館的未來

第一節　全球博物館的未來

　　本章原定為「結論」，擬對本書各章作一總結並略述對博物館之展望。張譽騰博士看過本書目錄之後，建議改為「博物館的未來」，乃接納其建議，參考張先生的譯著《全球村中博物館的未來》（註一）一書有關各篇，並融入作者過去著述中對博物館之未來展望，分成「全球博物館的未來」和「中國博物館的未來」兩節。本節「全球博物館的未來」，張先生的譯著中首篇載美國二十位未來學家1984年對未來博物館的看法，是次（1985）年至未來的二十五年，即西元2010年，也只是對博物館的一些預測，還有其他博物館學家的一些看法。茲歸納如下：

一、博物館學實務的新思維

1.資訊和經驗的供給。財富的基礎是資訊（Information）和經驗（Experience），觀眾進博物館是為了從展品中獲得資訊，從參觀中得到經驗。未來博物館應提供更多可「親身體驗」的展品或演示活動，或讓觀眾親手觸摸物體，必要時可以複製品取代原物，以滿足觀眾觸摸的動機。

2.大量運用電腦科技、電磁通訊和視聽媒體。未來的博物館中，電腦、機器人、雷射、立體或艾美電影、多媒體節目、衛星和網路電視系統等各種尖端科技，將大量進入蒐藏研究，特別是展示及教育活動，營運及觀眾服務部門。使博物館傳統的作業程序、表現方式，以及觀眾所受的刺激及感受，都產生根本的變革。舉例言之，博物館幕後的蒐藏研究人員，可以透過電腦網路，與全球的博物館作蒐藏研究資訊交流，也可以在電腦上看到彼此珍貴藏品的立體畫面，在衛星電視網路下的劇場或放映機，經過特別設計與衛星電視系統的製作相配合，可用「全球資訊網」（WWW）讓全球的觀眾同時欣賞彼此不同的文化節目。如中國人可以同時看到在渥太華、紐約、香港、台灣的農曆年盛況；也可以利用電子技術，和另一半地球的人一起跳舞。

3.特展。博物館歷久不變的常設展示，對觀眾的吸引力一定是與日遞減，只有不斷組織所謂「博物館事件」（Museum events），用所謂「超級展覽」（Block busters），才能引起廣大媒體和觀眾的注目。當然，一項特展，要能構成「博物館事件」，達到「超級展覽」，轟動觀眾的程度，博物館人員必須挖空心思，而題材又能夠引人入勝才可。像1982年5月起，加拿大安大略科學中心和美國波士頓科學博物館等五座博物館，先後展出中國大陸的「中國古代傳統科技」，一個「龍洗」就把老外看傻了眼而奔走相告。這項被中國大陸號稱為「中國——七千年的

發現」，在加拿大和美國幾座博物館，算得上是「博物館事件」和「超級展覽」。1990年在荷蘭阿姆斯特丹國立博物館梵谷畫廊展出的「梵谷百年紀念畫展」，十七塊荷幣（當時約折合十美元）的入場券，黑市賣到一、兩百美元，更是不折不扣的「博物館事件」和「超級展覽」。

本書第六章第二節曾述及特展及巡迴展，巡迴展覽也是博物館未來要思考的方向。美國和加拿大已經有汽車拖車和火車裝設的巡迴展覽車和「到校服務」活動，博物館未來恐怕不得不像商品一樣的「送貨到家」。

4.博物館教室。博物館對學校教育之輔助功能是無可置疑的。日本博物館法明訂對學校之配合；美國科學中心協會（ASTC）每年都選拔、表揚利用博物館教學具有特別成就之小學教師，對象遍及世界各國。我國就有好幾位小學教師，由國立自然科學博物館之推荐，獲此榮譽。科學中心可以當作教室，他類博物館亦無不可。現在的學校團體只是由老師帶領到博物館參觀，頂多是老師或解說員導覽而已。作者曾在華盛頓史密森機構之自然史博物館目睹小學老師在博物館上課，並要學生實地演練魚類、爬蟲、四肢動物的動作，以與展示品對照。而且美國已經發展出「博物館教室／劇場」（Museum Classroom/ Theater）的展示表現方式（國立自然科學博物館已仿造十八間），不論博物館未來是否採取這種展示方式，博物館當作教室的教育效果，博物館和學校都不應置疑。

5.企業經營、經營企業。本書第八章第一節曾主張以企業經營的理念和方法去經營博物館和服務觀眾，未來的博物館都會成為一個企業，博物館乃由企業經營而變成經營企業。著名的羅浮博物館，已是博物館、地下商場和停車場的混合體，不折不扣的

是個企業。同在巴黎的「拉威葉科學工業城（Cite des Science et de I'Industrie in La Villette），本質上應該是一座科技博物館，但實質上它除了科技博物館旳機能設施外，更有商業、文娛及教育活動設施，如商店、銀行、全天域電影、星象館、歌劇院、音樂學院、多媒體劇場、電腦教室等。這樣一個混合體，恐怕只能以企業視之。

以往的博物館，多設幾家藝品賣店、餐廳、書店，進而有夜總會式的劇場（紐約美國自然史博物館），土風舞舞廳（夏威夷比夏博物館）等，還有些扭扭捏捏，深怕影响它的學術形象。未來的博物館將會不止行銷博物館，而同時行銷某些商品。這一點，中國大陸的博物館正搶在前面，博物館爭相成立「企業科」，大搞所謂「第三產業」，只要能賺錢，什麼生意都做，這是過猶不及。美國的博物館是最窮的一個事業，不賺錢活不下去，不搞企業就賺不到錢，更會失去觀衆——顧客，成爲相近行業競爭下的失敗者。所以，博物館企業的時代，終於將來臨。

6.降低蒐藏研究的成本。博物館蒐藏研究，是人力和財力最大旳負擔。美國大多數的博物館，百分之六十的錢花在蒐藏研究、藏品的管理維護上面。專業人員就像老人療養院的醫生，整天面對著那些只會消耗而須小心照護的老人，博物館應該想想辦法，如何減輕這方面的負擔，尤其是靠社會資源供養的美國博物館爲然。

二、博物館的定義、形貌和內涵將改變

以前國際博物館協會對博物館的定義，曾經是：「一棟永久建築……」，博物館一定要有一棟永久建築嗎？未來恐怕不一定。戶外博物館、植物園，就沒有建築，而且博物館其他的要件或

機能，一些不以博物館爲名的機構或事業，也部份或全部具備，未來恐怕都會擠入博物館的行列。

長久以來在我國，由於博物館事業一向都萎縮不振，國人對博物館的了解非常有限，很多人包括政府官員都不知道美術館是藝術類博物館，要說天文台、動物園、植物園、水族館、國家公園是博物館，就更有很多人不相信。即使是國際博物館協會博物館定義下的圖書館、古建築、文獻保存機構（如我國之國史館）等，政府官員和社會大眾恐怕很少人認定那是博物館。未來，還有一些不像博物館的博物館出現，將更令我們對博物館一詞惶惑。茲舉數種如下：

1.戶外主題公園。其實就是戶外博物館，其內涵或呈現的主題不論是自然、文化、藝術、歷史、科技，都在戶外公園裡。這種戶外博物館在外國已有很多，東歐以前共產主義國家和蘇聯，就有一千多座。歐洲其他諸國、美國、日本也早已出現。日本大阪國立民族學博物館，就是建在大阪萬博公園的「文化園區」裡面。其實，我國國立自然科學博物館第一期的戶外科學展示和生命演化步道，就是科技、自然主題的迷你型戶外主題公園。各國家公園也是自然主題公園，只是沒人認爲那是戶外博物館而已。未來的博物館會更往戶外主題公園方面發展。國立自然科學博物館正在建設的植物園，就更是戶外主題公園或博物館。

2.購物中心。在加拿大愛得蒙頓市有一座西愛得蒙頓購物中心（West Edmonton Mall）內的「室內遊樂公園」，有古老風味的街道和船隻，民族舞蹈和地方藝術表演。美國是明尼亞波利斯市（Minneapolis）肇始，興建此類購物中心。之後美國其他城市和加拿大的多倫多、蒙特婁等市，也在跟進。由於這種購物中心的室內公園，普受渡假民眾的歡迎，未來將有更多這種新風

貌的博物館在世界各地出現。

3.歐洲博物館。歐洲博物館是說到二十一世紀歐洲就是一座世界的博物館。這話是大英博物館的考森（Neil Coussens）說的。前幾年作者與張譽騰兄去巴黎考察博物館，感覺巴黎其實就是西歐的博物館，曾發表過一篇短文：「巴黎的博物館無所不在」。考森說這話是因爲歐洲國家的主要經濟來源，是靠文化旅遊事業收入，而很多國家也都夙以博物館馳名。文化資產豐厚，觀光旅遊事業發達，而歐洲共同市場又把歐洲各國幾乎聯成一個國家，各種交通工具又十分便捷，拉近了歐洲各國間的距離，等於縮小了歐洲的面積。在這種情形下，說歐洲就是一座世界博物館，雖然誇張了點，如果以前瞻的眼光來看，其實也並不爲過。

4.社區博物館。社區博物館有兩個意義：一個是社區裡的博物館；另一是跟前項「歐洲博物館」乃指歐洲是一座博物館一樣，社區本身就是一座博物館。以規模來講，它剛好是歐洲博物館的對稱，只不過是個社區而已。

「社區」（Community），是社會學形容人類聚落的名詞，學者定義不下百種，綜合言之，是在一定區域內共同生活的人群，具有相同的文化和互相歸屬感的組織體系。二次大戰後，「社區發展」（Community Development）的事業興起，它是有計畫、有目標、有理想的改善或更新社區之形貌及內涵，以提高社區人民之生活品質。于是在外國的社區發展中，除了物質生活建設之外，同時注重精神生活建設，社區博物館或把社區建設得像博物館的情形於焉出現。二次大戰後聯合國經社理事會曾協助落後國家推行「社區發展」，我國自民國六十年退出聯合國未受其惠，但剛好就在當時，政府實施社會福利政策，其中一項就是「社區發展」。透過比賽、選拔模範社區等手段，把台灣數千個

舊「聚落」改建成「社區」，很多頹敗破落的村鎮，一變而成清潔幽雅的社區。但畢竟我們沒有外國人文明，跟本無人在社區建設時注入博物館概念，要不然，也不會發生「台灣第一街」在文建會強烈的關注下、被居民自己拆掉的事件發生，而早就有社區博物館了。

美國不愧是博物館大國，戶外博物館可以建成具有維多利亞時代優雅風貌的商業社區。工業遺址、廢置的鐵工廠、造紙廠和機械廠，加以整修，在內部或四週陳列歷史性或相關文物，不就成了社區裡的工業遺址博物館了嗎？社區發展在規劃時注入博物館概念，使社區本身就是一座博物館，並非不可能，只是與前文所述之歐洲博物館相比，小巫見大巫而已。

5.狄斯耐樂園。狄斯耐樂園是博物館嗎？科學中心開始不被承認是博物館，但如今科學中心，芝加哥的克朗健康教育中心（The Robert Crown Center For Health Education）都被認定為博物館了。狄斯耐樂園的一系列卡通電影，所開發出來的各種供展售之紀念品，科學主題公園（即「未來世界」）、文化主題公園（即「世界櫥窗」）之「國家館」，各國風味的建築形式，多媒體節目，導覽解說及現場表演，還有「國寶館」等設施，以及其企業經營的理念，未來即使不會完全取代博物館，也會搶走大部份的博物館觀眾，它簡直就是博物館。

6.教堂寺廟神殿。教室寺廟神殿一些祭拜儀式，在散布過程中，附帶有相關的語言、禮儀、社會工藝方面的資訊，以及一些被神秘化而為該儀式特有稀罕的文物。例如耶教的十字架，耶穌的壽衣，先知的骨骸；佛教的鐘鼓磬缽、鑄雕佛像、舍利子；回教朝聖的羅盤，道教驅邪的法索，以及各宗教建築、器物、藝術品等，不能不說都有博物館的功能。

7.體育館。競爭性重要比賽，往往使整個城市，萬人空巷，博物館闃然無人。比賽過程透過電子媒體，往往全球數十億人，屏息以待，如癡如狂。體育館內進行的是各種表演，跟博物館的表演是相通的，但卻把博物館的觀眾和其他種類遊客通吃了。

8.電影院。博物館裡的各種電影院，我們認為那是博物館，博物館外的電影院算不算博物館呢？只要是放映有博物館功能的影片就可以博物館視之。「侏羅紀公園」這部影片，從恐龍化石的發掘，到侏羅紀公園內的動畫，是任何一座自然史博物館望塵莫及的。

總之，未來博物館的定義再也不是那麼狹義了，其形貌和內涵將會改變，它將廣義到連博物館學家也不知應如何為之定義。

附註

註一：張譽騰譯著《全球村中博物館的未來》，民國八十三年二月稻香出
　　　版。

第二節　中國博物館的未來

本書第一章第四節「中國的博物館」，敘述了中國博物館的過去和現在，包括博物館發韌時期到中華民國政府在大陸時期以迄撤退到台灣迄今，並且申明，將一篇探索中國大陸自中共佔領大陸以來博物館概況的文章，附錄本書之後，以供讀者參考。雖然沒提中國博物館的未來，但在本書第二至九章各節中，既是探討「現代博物館」，就有很多前瞻或涉及未來問題，只是並未特別申明為「博物館的未來」而已。本節既是繼「全球博物館的未來」之後，探索「中國博物館的未來」，也只能就中華民國台灣

地區的博物館獨特的問題，摘要列出，另與全球博物館相同、必須加強或迎頭趕上的，加以強調而已。請見下述：

一、建立博物館制度

「制度」，以前多是歷史習慣，現代則是由法律或法理形成的。西方國家的博物館制度，大多是三百年歷史習慣所形成；日本則是在第二次世界大戰以後政治制度的改變，以一些含「博物館法」在內的法律形成的。南韓完全摹仿日本，我國則因為民國七十年代以後，博物館大量設立，才感受到建立一套博物館制度的必要，包括博物館的地位、系屬、組織和運作等。我們比日本更沒有時間來形成習慣，而迫切的需要制定一套法律規章如日本然。日本的「博物館法」是依據憲法、教育基本法、社會教育法一脈相承，自1951年實施，迄今已經十幾次修改，配合其他法律和命令，如文部省組織法和施行令、國立學校法、國立大學及共同利用機關組織運營規則等相關法律命令，形成其今天作者稱之為「三頭馬車」的博物館制度。（註一）我國是民國七十二年行政院命令教育部研擬博物館法和圖書館法草案，時隔十幾年，經一再週折，總算已有一個條文草案出爐。但迄今仍然滯留在教育部裡，不知何年何月才能立法完成，作者特將這個草案總說明和條文，附錄於本書之後，供讀者參考。

因為這個博物館法草案是作者最初實地起草，所以作者認為其最大的作用是組織決定權的下放。本書第二章第一節末段已經述及：國立博物館組織由立法決定，省市以下者由行政院決定，乃全世界所獨有，其對博物館組織之阻梗，莫可言喻，非立法無以解決。其他的作用，恕不一一舉述，請讀者自行琢磨。

二、博物館專業職位設置及人員培訓

自從「教育人員任用條例」民國七十四年立法通過實施以後，社教機構專業人員，可以比照學校教師之資格聘任，總算解決了博物館專業人員進用的問題。但前題是博物館組織中設置專業職位，才能進用專業人員。新設之博物館、美術館、文化中心，首蒙其利的是國立自然科學博物館。它不但設置了前所未有的「組合式專業職位」（例如研究員或副研究員、助理研究員或研究助理分別是一個職位，此種組合職位只該館獨有，他館均無。），而館長職位又是專業及行政雙軌制。其他的省市博物館、美術館、縣市文化中心，由行政院決定的組織編制，就沒有這個好命。既沒有「一個蘿蔔兩個坑」的「組合式專業職位」，館長依然是行政職位。文化中心博物館根本還沒有法定專業職位，而只有額外的聘僱人員而已，這就是沒有制度的結果。

徒有博物館專業職位，而沒有博物館專業人才，問題並沒解決，過去博物館事業萎縮，國內沒有培育博物館專業人才的學校，也無人去外國修習博物館專業，只有少數大學，在相關學系有點綴性的博物館學課程而已。如今，博物館、美術館、文化中心，需要大量的博物館專業人才，但文化建設計畫中的博物館建設計畫，並沒有考量到博物館的組織和專業人才問題，而至今也還沒有人注意到博物館專業人才的培育問題。學校、主管學校和博物館的教育機關都漠然視之。前幾年，國立自然科學博物館有意以其人才和設備與東海大學合作，開設一個博物館學研究所，培育碩士班博物館專業人員，並且提出一份博物館專業人才需求數據；但東海大學的教授們反對，校長向教育部長報告，部長也沒有興趣。一些想投身博物館事業的青年，只好到外國設有博物館系所的大學去攻讀。為我們博物館事業的未來計，博物館主管機

關、學界和業界，不得不正視這個問題了。

三、採集發掘與自然保護之平衡

本書第四章第三節「採集、發掘的難題」，已經把問題指出；未來，二者如何平衡必須解決。應依文化資產保存法第七條，由行政院文化建設委員會會同內政部、教育部、農業委員會（原條文爲經濟部）、交通部及其他有關機關會商決定一個政策。依政策行事，而不是抱持本位主義，獨斷專行。依文化資產保存法，古蹟、遺址由內政部主管，發掘當然須得內政部之許可。但同法規定古物歸教育部主管，也就是發掘出土之古物屬教育部管轄，如果兩個部都不配合協調，採本位主義，保護古蹟，不許發掘，也就不會有古物了。幸虧台灣沒有兵馬俑，有也只好永遠藏於地下了。又如同法規定珍貴稀有動植物，研究機構爲研究、陳列或國際交換等，經主管機關核准可以捕獵、採摘，但主管機關瞻顧保育之強勢潮流，應核准而不核准，使研究機構法律條文規定之採集、研究等職掌，與文化資產保護法條同樣成爲具文，豈非矯往過正，使博物館職能落空。

四、展示的種種

博物館給觀眾看的就是展示，所以展示是博物館與觀眾間最爲密切的部份。在本書展示一章，已經列舉一些展示理念和方法；未來，博物館還要花更多心思在展示上面。茲舉數端，以供探討。

1.展示技術轉移。新設立的國立博物館，展示設計製作，全由外國公司承包，所以展品雖好，費用比率卻很高，平均約爲建築的兩倍。國內沒有這項技術，也是不得已的事，但總不能永遠

依賴外國。應該在委託外國展示設計、製作之廠商時,附加技術轉移條款。對用於展示方面之尖端技術,能逐漸轉移國內,既可藉以提昇國內此方面之能力,未來展品更新或發展時,即可不假外求,節省費用。

2.展示生活化與本土化。大型博物館之特展及小型博物館之固定性或半固定性展示,應以與生活有密切關係及本土化之題材來吸引觀衆。波士頓兒童博物館所展出之「超級市場」、「樂隊演奏」屬生活化;「印第安民居」、夏威夷比夏博物館之「草裙舞表演」屬本土化。文化中心已有本土化之展示,但還可再趨活潑和擴展題材。

3.展示理念及表現方式之新取向。博物館之展示,在理念及表現方式上,仍然有傳統的包袱,好像展示就是得把東西擺出來。中國大陸至今還稱「陳列」,太過狹義了。未來博物館的展示必需走出傳統,擴展表現方式的領域。多媒體節目,各種劇場、衛星電視、網路電視、人物表演等,前節全球博物館的未來所列之博物館的新貌和內涵,在展示方面,很多是我們可以迎頭趕上的。

五、教育角色之加重及節目之開發

1.教育角色之加重方面:理論和事實都証明博物館之教育角色功能日益加重。社會教育法規定博物館爲社會教育機關,社會教育工作綱要博物館教育目標,要求各類博物館達成其屬性之社會大衆教育。事實上,博物館觀衆進入博物館之目的,根據調查統計,是希望通過人與物之接觸、溝通而獲得訊息,以增加其知識和經驗。自從科學博物館興起後,由於其傳遞訊息之功能較強,帶動各類博物館的教育角色日趨加重,未來且有增無已。博物

館必須正視此點，使博物館之各種目的機能都肩負教育使命：蒐藏為教育而蒐藏；研究為教育而研究；展示為教育而展示；教育則與各種機能相乘，讓全體專業人員一齊投入博物館教育，擴張博物館的教育功能，遂行博物館日增的教育職能。

2.開發教育節目方面：在本書第七章第三節已列舉了一些教育活動節目，那不過是學者著述中現成而在博物館中常見的教育活動節目。博物館如果一成不變，重複地供給觀眾同樣的節目，勢必使觀眾生厭，減低教育效果。所以應該不斷研究，利用館內外可用之教材，觀察觀眾之喜好及需要，開發適合一般觀眾及各種不同觀眾族群之教育活動節目；亦可配合時令節日，製作特別之教育節目；同時更應體認，博物館之教育活動節目，在設計及呈現上，一定要寓教於樂，以增強觀眾學習動機，或在遊戲中學習而擴張效果。

六、管理經營理念及方法之追求

在西方國家的博物館，尤其是美國，早在二十年前就已把博物館當作是一個企業來經營了，我們依然停滯在「社會教育行政」的階段。這幾年，雖然由於新博物館的不斷增設，而使企業經營的理念逐漸興起，但傳統包袱太重，而現有公立博物館花費由政府全額供給的制度，很難使企業經營理念在博物館實現。最近教育部委由國立自然科學博物館研究一套博物館營運的方案，但這牽涉的層面很廣，例如組織、財務制度既難以與企業經營配合，也使博物館怠於開發社會資源。所以，再好的營運方案，都難期使博物館之經營企業化。不過，事在人為，在現有的基礎上，只要有企業經營之理念，就仍然有許多可行的方法，問題在博物館是否著意去追求而已。本書已有「博物館營運及服務」一章，

此處就不再贅述了。

七、海峽兩岸博物館互動之加強

　　自從兩岸關係解凍以來，台灣海峽兩岸博物館間，由私人接觸開始，逐漸發展到官方許可、進而推動的現況。這是時勢所趨、彼此互利的事情。作者於民國七十九年只能以現職公務員赴大陸地區探病奔喪的名義，順便悄悄地訪問大陸幾座博物館，在北京「中國科技館」受邀演講時，還有些惶恐。但民國八十年以後，大陸博物館文物，不斷由私人引進台灣公開展覽，主管機關乃藉勢使力，使兩岸包括博物館在內的文教活動公開化、合法化。不但大陸地區文物和從業人員，可以合法來台，台灣博物館人員和文物也可以到大陸地區活動。政府主管機關自民國八十一年起，訂頒了一系列兩岸文教交流活動的法律和行政規章，除了母法「台灣地區與大陸地區人民關係條例」及其施行細則以外，更有「機關學校團體派員赴大陸地區從事文教活動作業要點」及「作業規定」、「大陸地區保存之古物運入台灣地區展覽申請作業要點」等數種行政規章，以為規範。這兩年，兩岸博物館人員互訪、參觀、學術交流、文物互展，也都在進行或推動之中。未來只有加強互動、互惠、互補，共同為中華民族的博物館事業間創新猷。

附註

註一：秦裕傑《博物館人語》日本博物館制度，P.11，民國七十七年漢光出版。

附錄一

「博物館法」草案總說明及條文

　　為促進文化建設，本部於民國六十七年研擬「教育部建立縣市文化中心計畫」，經行政院於六十七年十月二十六日第一六○一次會議決定，原則通過本案各項建築暨行政院台六十八教字第五八○五號所核定之補充計畫。在上述計畫內明定在中央文化設施下興建自然科學、科學工藝、海洋等三個國立博物館，藉以提昇大眾科學知識水準與精神生活內涵，因而加速國家建設進步與現代化。

　　國立自然科學博物館、科學工藝博物館及國立台灣史前文化博物館業已先後奉行政院核定，正按進度進行興建及籌建中；國立海洋生物博物館籌備處，海洋科技博物館籌建規劃小組亦已進行各種規劃籌建工作；原有南海學園內國立歷史博物館、科學教

育館、藝術教育館亦因應時代需要，進行遷建及研擬修訂組織條例之計畫。

有鑑於博物館陸續興建，為適應未來發展，建立良好制度，推進文化建設，確有研擬「博物館法」草案之必要，是以，本部特委請國立自然科學博物館，就其組織、編制、經營型態，邀集有關學者專家研提具體意見，再由本部審議。該館依據本部台⑺社字第一五八五三號函示，隨即擬定初步工作步驟，蒐集博物館法之有關資料，並於同年十月間邀集國內學者專家、博物館界人士舉行座談，初步交換意見；咸認我國至今尚乏博物館法之頒行以致博物館仍適用社會教育法之一般規定，未能走上專業化及現代化之正軌，使其組織、編制、人事、業務、預算各方面均未能合理化，是以，成立一委員會負責研擬起草。

七十九年四月間該館秦副館長裕傑與張副研究員譽騰特考察西歐各國博物館，以了解其博物館制度的理念、立法過程及法條內容，作為草擬我國博物館法與建立博物館各種制度以及營運之參考；本法草案原稿嗣由該館初擬，先後召集六次委員會研討，至民國八十年四月間本法草案始告確定。

本法草案共分六章二十八條，除第一章總則明定博物館之目的、範圍與定義等，以及第六章附則外，其餘四章之要點分述如後：

一、第二章：博物館之設立、管理及標準。第三章：博物館之組織，為本法組織之部份；分別規定博物館之設立與管理、類屬與標準、博物館人員等事項。

二、第四章：博物館業務。第五章：博物館經營管理，為本法作用之部份；分別規定博物館之稅捐豁免、財務制度、觀眾服務、安全設施、開放時間、入場費用、資源運用以及評量制

度等事項。

　　本法之制定如予實現，則足以建立博物館之設置及管理制度，促進博物館之發展，恢宏博物館之功能，而達成推行社會教育、保存及闡揚文化資產之宗旨。

博物館法草案

第一章　總　則

第一條　為建立博物館之設置及管理制度，促進博物館之發展，以保存及闡揚文化資產，推行社會教育，特制定博物館法（以下簡稱本法）。

第二條　博物館之設置及管理，除法律另有規定外，依本法之規定。

第三條　本法所稱之博物館，係指從事歷史、民俗、美術、工藝、自然科學等之原物、標本、模型、文件、資料之蒐集、保存、研究、展示，以提供民眾學術研究、教育或休閒之固定永久而非為營利之教育文化機構。

第二章　博物館之設立、管理及標準

第四條　博物館之主管機關在中央為教育部，省（市）為省（市）政府教育廳（局），縣（市）為縣（市）政府。

第五條　博物館類屬及標準依據設立目的、建築規模、典藏、研究、展示及教育文化功能等，由教育部分級訂定之。

第六條　博物館之設立應依據類屬及標準提出計畫，向主管機關申請設立，並受其監督；變更、撤銷時亦同。

　　　　省（市）、縣（市）或同等機關設立者應轉報中央主管機關備查，並均受其監督。

（參酌社會教育法第七條再修改）

第七條　凡依本法設立之私立博物館，應具財團法人資格，或經由教育部許可設立，以文化、教育為目的事業之財團法人附設。

第三章　博物館組織

第八條　甲案：

國立博物館之組織規程，由教育部擬訂，報請行政院核定之。

乙案：

國立博物館之組織規程，由教育部依本法定之。

第九條　甲案：

省（市）立博物館之組織規程由省（市）政府教育廳（局）擬定，循行政程序，報請行政院核定。

縣（市）立博物館，其組織規程由縣（市）政府擬定，循行政程序，報由省政府轉報行政院核定之。

其他機關設立之博物館組織規程，依各該機關組織設立之規定，並送主管機關備查。

乙案：

省、直轄市設立之博物館，其組織規程由省、市政府擬定，報由教育部核定之。

縣、省轄市設立之博物館，其組織規程由縣市政府擬定，報由省政府核定；並轉報教育部備查。

其他機關設立之博物館，其組織依各該機關組織設立之規定，但應將其組織送主管機關備查。

第十條　博物館置館長；公立者其資格及任用，依公務人員任用法之規定，或依博物館設立標準，比照教育人員任用條

例各級學校校長之規定，由主管機關定之。私立者由主管機關定之。

第十一條　博物館置副館長一或二人；並得按功能、學術門類、功能及學術門類混合分單位辦事。博物館得設立分館或分支機構。

第十二條　博物館應設人事、會計單位或人員。

第十三條　博物館為廣納專業意見，以促進營運及發展，得設評議、諮詢委員會，延聘學者專家為委員，並得延聘顧問，均為無給職。

第十四條　公立博物館應置行政人員、專業人員及技術人員，其任用分別依公務人員任用法、教育人員任用條例、技術人員任用條例之規定。

第四章　博物館業務

第十五條　博物館應依其性質，持續採集、挖掘、培育、製作、典藏、調查、研究、保存、維護有關之原物、標本、文件及資料。

博物館對依法保護之文化資產，應報請有關主管機關有優先採集之權責。博物館對具有保存、研究、展示、教育重大價值或稀珍之物件或生物，必須及時購買取得者，得逕與賣方議價，並得向主管機關請撥專款或專案辦理。

第十六條　博物館之原物、標本、文件、資料，除供典藏、研究外，應積極用於展示教育。

第十七條　博物館之展示設施及教育活動，應向全體國民積極推廣，力求傳播知識、提供休閒及服務、充實國民精神生活。

第十八條 博物館對所有藏品，得區分爲重要典藏品與研究蒐藏品。對於重要典藏品，博物館應負保護之責，並永久持有，非報請主管機關許可不得轉移，非有自然或不可抗力原因不得消滅；屬於研究蒐藏品者，得因學術研究或交換之需要，予以解體或註銷。

第十九條 博物館得與大學合作開設相關學系及研究所課程，以培養專門人才。

第五章　博物館經營管理

第二十條 博物館基於營運之需要，得籌設營運基金，其辦法由教育部定之。

第二十一條 博物館應具備服務觀衆及維護展藏品之安全設施。

第二十二條 博物館除因維護保養之必要外，以全年對外開放爲原則，假日尤應加強展示、教育活動及服務觀衆之措施。

假日開放之工作人員應提高給酬標準。

第廿三條 博物館爲維持管理之需要，得酌收入場費用。

第廿四條 博物館得結合社會人力、物力等資源，以增強功能。

第廿五條 博物館之原物、標本、文件及資料於進口、購買及受贈時，依法免課稅捐。

對於博物館之捐贈，依法減免遺產稅、贈與稅及所得稅。

捐贈物有無具體市價，由受贈博物館召集有關機關代表及學者專家議定之。

第廿六條 博物館應對其業務定期評量、檢討改進。

第六章　附則

第廿七條 本法施行細則由教育部訂之。

第廿八條　本法自公布日施行。

註：本草案係依國立自然科學博物館館長漢寶德召集之「博物館法草
　　案研擬委員會」所研擬，報由教育部召集中央各有關單位，國省
　　市立博物館長、學者專家等，經五次審查會議通過之條文。尚待
　　教育部法規委員會審議。

附錄二

探索中國大陸的博物館軌跡

摘要

　　「中國大陸」本是一個地理名詞，但目前在臺灣通常用以代表中國大陸上的政治實體。本文題目正是如此，它是探索中國大陸的博物館運作軌迹，並不包括中華民國在大陸時期的博物館在內。

　　中國大陸文化部文物局最近計畫編寫《中華人民共和國博物館事業發展紀事》，以1949年至1990年為範圍，但以前和以後資料也要蒐集納入。而「中國博物館學會」也在去年底決定編寫《中國博物館志》。這兩個文件一旦出版，我們就可以對中國大陸的博物館一目了然，但這恐怕要等很長的時間。隨著兩岸人民交往日趨頻繁，中國大陸較有名氣的幾座博物館，

如北平故宮、臨潼秦俑，臺灣的觀光客早已耳熟能詳，那也不過是在旅行團率領下走馬看花而已，談不上有較深的了解，尤其對於中國大陸博物館的全部。然而臺灣地區由於是一個開放的社會，大陸博物館界對臺灣的博物館可說瞭如指掌。大陸所出版的博物館刊物，就常出現介紹臺灣博物館的文章，臺灣有限的幾本博物館學著述也都被引用。但是臺灣的博物館界，對全世界的博物館都很熟悉，獨對中國大陸的博物館所知甚少，這在過去兩岸隔絕猶有可說，現在交流正熱，就有些說不過去。爲了讓臺灣的博物館界及社會大眾對中國大陸的博物館有興趣者，及早瞭解其博物館的梗概，筆者乃興起寫本文的念頭。

早在民國70年，筆者參與國立自然科學博物館籌備之始，在蒐集世界各國博物館資料之外，也想到探索中國大陸的博物館，只以當時兩岸關係尚在冰凍時期，資訊獲得不易，只有在民國72年，看到籌備處漢寶德主任從日本買回來一本中國大陸所出版的博物館學書刊。那是我與中國大陸博物館的首次接觸。之後，偶爾間接地碰到一些中國大陸的博物館出版物，或從外國刊物上捕捉到一些零星訊息，乃更引起我對中國大陸博物館狀況的注意。民國75年，筆者奉派赴美日考察，看到中國古科技在北美巡迴展覽的一些資料，進一步激起我對中國大陸博物館的興趣。民國77年出版的拙著《博物館人語》納入兩篇關於中國大陸博物館的短文，那不過是參考手邊一點現成的資料寫成，難免有粗淺之譏。民國79年，我趁赴大陸「探病奔喪」之便，訪問了幾座博物館，除了參觀、訪談之外，還得到一些資料，也帶回幾本博物館學著述。最近在拙著《博物館絮語》（註一）寫了三篇「中國大陸博

物館學著述評介」和「中國大陸的科技館」,以向臺灣的讀者引介;也在「中國博物館學會」所編印的《中國博物館》1991年第4期上轉載了拙文「美國博物館的義工」(註二)。由於臺灣很少有人評介中國的博物館,更少作品在中國大陸博物館期刊上出現,乃興起我進一步探討中國大陸博物館的念頭。首先我將中國大陸博物館的軌迹整理出一個輪廓,或許有助於認識,我相信此間大多數人還是對中國大陸博物館全貌很陌生。由於資料有限,才疏知淺,敬請識者敎正。

草莽時期

1941年,中共在延安一次黨的會議上決定籌建博物館、紀念堂(塔),並且成立了「陝甘寧邊區革命歷史博物館籌備委員會」,以鄧潔等七人爲委員推動其事。但如所周知,博物館需要什麼樣的社會條件,當時邊區相當窮困,最後沒有什麼結果。

抗日戰爭勝利以後,隨著中共佔領區逐漸擴大,先後接收了幾座中華民國政府轄區的公私立博物館。其中最重要的當然要數北平的故宮博物院,雖然它的重要文物多已被中華民國政府運到臺灣。另有瀋陽博物館,在易名東北博物館後,於民國38年7月7日重新開幕,成爲中共政權成立以前在其佔領區內最早開放的博物館。

整頓與改造

大陸政權於西元1949年(民國38年)10月成立之後,在文化部下設立文物事業管理局(簡稱文物局),掌管博物館業務。據統計,迄1952年底,他們共由國民政府接收的公立博物館16所,日本、法國等外人所辦及原由蘇聯紅軍佔領而移交中共的博物館

9所，一共25所（王宏鈞，1990）。在此期間，文物局一面整頓改造這些博物館，一面著手保護文化古蹟，特別是所謂革命文物。1950年5月，國務院頒發「古蹟、珍貴文物、圖畫及稀有生物保護辦法」、「禁止珍貴文物圖書出口暫行辦法」和「古文化遺址及古墓葬調查發掘暫行辦法」，規定具有革命、歷史，藝術價值之文物圖籍、珍貴自然物都必須妥為保護；禁止破壞、盜賣和非法出口。同年六月，國務院又頒發「徵集革命文物令」，這是以後廣建「革命鬥爭博物館（紀念館）」的前奏。

次年10月，文化部發出「關於地方博物館的性質、任務、方針及發展方向的指示」，其指導方針是以改造舊有博物館為主，但在個別有條件情形下亦得籌建新館。然而當時社會甫經破壞重組，經濟凋蔽衰退，又加「抗美援朝」軍事行動，實在沒有籌建新館的條件，所以只限於對舊館的整頓改造而已。

地志和革命

在1960年代，中國大陸是以發展「地志博物館」和「革命紀念館」為主。1951年末，文化部發出「關於地方博物館發展方向」的指示，地方博物館應以當地自然資源、歷史發展、民主建設為陳列內容。稍後周恩來指示「博物館應廣泛宣傳革命歷史，教育人民」。1955年，濟南的山東省博物館在文物局的支持協助下完成開放；具有「革命紀念」性質的「遵義紀念館」也在這年完成。到1957年止，據統計，屬於文化系統的博物館共有73所（王宏鈞，1990）。較諸接收的舊博物館25所雖然增加了很多，但這當中有23座是所謂革命紀念館，其他也多是舊建築改置，僅陳列品有所更張，可說是「舊瓶裝新酒」，撇開意識形態不談，純在數量和質量上，是否真正勝過中華民國時期（包遵彭，1964），

令人存疑。

　　不過，博物館主管機關文物局，在推動博物館業務方面，倒是真正扮演了主導的角色。例如1956年4月，在北平召集全國博物館工作會議，中央和地方文化主管、重要博物館負責人和博物館學者專家一百多人參加。會中確定博物館的性質、任務等，是一項重要的博物館政策宣示活動。同年5月，又在山東濟南召開博物館工作經驗交流會，觀摩山東省博物館，這個館是文物局邀集一群博物館專家幫忙建成，具有示範作用，乃欲藉觀摩交流經驗，促進發展。1957年4月，文物局又在長沙召開全國紀念性博物館工作會議，專門研討這類博物館的發展工作。這些會議活動，對中國大陸博物館發生一定程度的催化作用，是無庸置疑的。

反右和浮誇

　　1957年，中國大陸開始所謂的「反右」運動，緊接著1958年「大躍進」登場，博物館便隨著政治運動而進入一段曲折坎坷的歷程。「反右」，主要是對知識份子的鬥爭，博物館界一些學有專精的專業人員，便被打成「右派」，遭到「批判」、「鬥爭」和「下放」的命運。博物館本來在1956年的第一次全國博物館工作會議上定位為「科學研究、教育文化……機關」，現在卻把科學研究和教育文化的專業人才趕出博物館，送到農村學習生產，其對博物館的戕害是可以想見的。

　　在「大躍進」運動中，有所謂「趕英超美」的口號。任何事物必須在一定期間內趕上英國超過美國，博物館自不能例外。文化部於是要求各省、市、自治區主管文化部門，在半年之內，做到「縣縣有博物館，社社有展覽室」（註三）。據當年9月統計，僅僅一個月的時間，河南、山東等18個省和自治區，就有縣博

物館865個，人民公社展覽室八萬多個。

稍微對博物館有一點常識的人，都會認爲這是個神話。數字太過誇大自不待言，內容就更荒謬離譜。鍊鋼增產的樣板、抗美援朝的血衣，都被大吹大擂，成了博物館最好的展示。有些博物館甚至沒有房舍或展示，只是報上去已經成立，實際上除了一塊牌子之外，一無所有。當然，「大躍進」運動偃息旗鼓之後，很多博物館便無疾而終。

三大館建設

「大躍進」雖然在全國各地飆起一陣浮誇風，但「三大館」卻是中國大陸這一次政治運動中在博物館方面眞實的成就。所謂三大，是「中國歷史博物館」、「中國革命博物館」和「中國人民革命軍事博物館」（註四）。這三個館不似其他博物館多屬舊館舍或舊建築改置，而是從無到有，在短短不到一年的時間內全新創建的「中央級」博物館（中央級等於國立）。

以這麼短的時間建成，其動員人力、物力施工和徵集文物的效率，恐怕是古今中外博物館史上所罕見的。除了共產制度，在民主社會恐怕無此可能。即使在中共政制之下，也因這三個館地位及目標功能特殊，才得「人」獨厚，高層一聲令下，更立竿見影，空前絕後。同樣是中共中央籌建的「中央自然博物館」（後來下放到北京市），便沒有這麼好的命運，從1950年始，十多年後才完成開放。撇開其背後所代表的意義不談，展示內容是否能爲我們的博物館界完全接受也不說，單純以三座大館來看，對於填補了「大躍進」博物館的浮誇與虛假，而眞的使博物館躍進了一大步。

1962年8月，中共文化部提出「關於博物館工作的幾點意見

」，實際就是博物館主管機關對博物館新的指導方針。共有十一條，對博物館展示、教育及藏品管理工作，有正面指導怎麼做和反面糾正過去的錯誤雙重作用。

一些被打成「右派」的專業人員部份也回到博物館原有的工作崗位。文物局為重新教育這些博物館人員，特別於1963年11月召集了全國博物館保管幹部（收藏研究）讀書會，次年又頒行「博物館藏品保管暫行辦法」，使中國大陸以藏品為最重要的文物博物館，逐漸在人員和文物管理方面趨於正常。

十年動亂

「文革」的10年，是中華民族亙古以來對文化乃至「全方位」（註五）破壞最為嚴重的一場浩劫。其破壞的深與廣是難以形容的，但既是大革文化之命，自然對文化特別是有形文化資產的破壞最為嚴重。以文物為主流的博物館自是首當其衝。但中共對「文革」的一切破壞舉動，不是諱莫如深，便是一筆帶過。因之，資料實在難找。翻遍博物館和其他方面的記述，「文革」10年都是中斷，一片空白，沒有交待。

從探訪和零碎資料所得的綜合印象是：博物館收藏、陳列的文物通常被視為「資本主義」、「封建主義」和「修正主義」的「黑貨」。在「紅衛兵」「破四舊」的口號下，肆意砸碎、焚燬；一些珍貴的歷史遺跡和古代建築也被拆除。北平和各地的「文革小組」和「紅衛兵」更進一步將大多數博物館關閉或佔據。除了「中國人民軍事革命博物館」因屬軍方管轄，和一些中共「烈士紀念堂」之外，包括「三大館」中的另外兩個館、新建開放未久的「北京自然博物館」（原中央自然博物館），都難逃長期被關閉的命運。

復甦與進展

「文革」結束之後，中國大陸的博物館，才從破壞到只賸一口游氣，幾近宣告死亡的大難中逐漸復甦。1977年8月，文物局在黑龍江大慶和哈爾濱召開了「文博圖工作學大慶座談會」，針對發展博物館之過程、革命陳列展覽、臨時或流動展覽、文物保管制度和措施、「革命紀念館和遺址」之整建、「革命文物」之調查徵集，以及還沒有博物館的省和自治區作了任務提示。同年10月，文物局在蘇州舉行「博物館文物保管工作座談會」，試圖恢復遭受嚴重破壞的博物館和文物資產。會中議定「博物館藏品保管試行辦法」和「博物館一級藏品鑑選標準」。1978年底，中共十一屆三中全會，正式糾正「文革」錯誤，做成「社會主義現代化建設」的決定。自是以後，博物館的恢復和往後的發展工作，都說是依據那次會議決定。

不管是不是那次會議的影響，中國大陸的博物館在大環境「撥亂反正」之後，從「復甦」而穩定的進展是事實，我們可以從以下幾方面看出。

一、法令制度方面：先後制訂「省、市、自治區博物館工作條例」、「文物保護法」、「博物館藏品管理辦法」、「博物館安全保衛工作規定」以及「革命紀念館工作試行條例」等法規，並且有議立「博物館法」的呼聲，有從人治進入法治之意，茲將幾個較重要的法規試析如下。

1.「省、市、自治區博物館工作條例」。「條例」，在我們的認知是立法機關通過，經元首公布的法律，在大陸卻不是。它是1979年5月，文物局在安徽合肥召開的「省、市、自治區博物館工作座談會」所討論，稍後由文化部頒發的行政命令。這個條

例共分總則、藏品、陳列、群眾工作、科學研究、隊伍建設（註六）、附則，共八章二十二條。有點像日本的博物館法，適用的對象形式上把國立（中央）博物館排除在外，但實際上，國立（中國大陸稱中央）博物館對該條例所規定的博物館機能作用部份俱可適用。與日本博物館法或其他民主國家博物館法令最大不同的是其強烈的意識形態條文。例如第一條爲博物館定位：「博物館是文物標本收藏、宣傳教育機構；社會主義科學文化事業的重要組成部份」。第二條應屬博物館之目的，規定「在馬克斯列寧主義、毛澤東思想指導下，爲工農兵和社會主義服務……」。第十七條博物館的組織，規定「博物館實行黨委領導下的館長責任制……，統一領導全館政治思想工作和業務……」。第十九條關於領導幹部和專業人員，規定應具「馬列主義水平，認眞學習馬克斯列寧主義和毛澤東思想」。顯見其法規條例中充滿了政治意識形態。

　　2.「中華人民共和國文物保護法」。本法形式上比較像我們認知的法律，它是1982年大陸中共政權的人大常務委員會通過。共分總則、文物保護單位、考古發掘、館藏文物、私人收藏文物、文物出境、獎勵與懲罰、附則等八章三十三條。可惜的是，該法仍與其他法令一樣含有政治味道。

　　該法作用和日本「文化財保護法」（註七）及中華民國於民國72年公布施行的「文化資產保存法」在精神和方法上有很多相同或相似之處。因爲法律制度不同，很難比較。譬如該法沒有「施行細則」，而是依據該法另訂了一些相關之行政規章，例如後述之「博物館藏品保管試行辦法」即是。也因此，該法對博物館的關係，要比中華民國的「文化資產保存法」密切、具體得多。

　　其實，中國大陸早就有了文化保護概念。中國大陸之國務院

1950年發布過「古蹟文物保護及禁止出口辦法」；1961年又發布
「文物保護管理暫行條例」，只是徒法不足以自行，自始至今，
違反保護（存）的行為一直存在，台灣亦是。

3.「博物館藏品管理辦法」，大陸文化部在1977年就頒布「
博物館文物藏品保管暫行辦法」和「一級藏品鑒選標準」。「文
物保護法」施行後，乃根據該法制定專為適用於博物館的「博物
館藏品管理辦法」，由大陸文化部於1986年6月公布實施。該辦
法分總則、藏品接收鑒定登帳編目和建檔、藏品庫房管理、藏品
提用註銷和統計、藏品保養修復和複製、獲得、附則，共七章三
十三條，這個文件對中國大陸以文物藏品為重要資源的博物館來
說，有重要規範作用。

除了上舉的三件法令以外，還有「博物館安全保衛工作規定
」和「革命紀念館工作試行條例」等，也使中國大陸的博物館在
相關的工作上，有法可循。

二、博物館數量與質量方面：前文說到「大躍進」之後經過
檢查調整，到1962年，中國大陸博物館據統計有兩百多座。大陸
「文革」期間，大部分博物館關閉，縱有統計數字，也不可靠。
「文革」之後，經過「復甦」階段，1981年，大陸的博物館約三
百八十座（胡駿，1991）。但依據1983年聯合國教科文組織所出
版的「亞洲博物館名錄」(Directory of Asian Museums, 1983,
pp.14～16)列名其中的只有71座。這應該不是引用的數字有誤，
而是對博物館的認定標準有別。博物館通常應有收藏研究、展示
教育乃至娛樂功能，但中國大陸的博物館，有相當高的比例是「
故居」，甚至只是「路居」、「紀念館」之類，被歸類為「革命
類」或「紀念類」，在博物館界甚為少見。

中國大陸博物館的數量還在增加，到1987年底，總數已近一

千座（秦裕傑，1992）。僅從數量上去觀察，似乎並無多大意義，自從採取開放政策之後，中國大陸博物館數量、質量和種類都有許多提昇，乃是不爭的事實。除了在旅遊帶上比較有名的博物館，如前舉的北平故宮和臨潼秦俑等以外，像四川自貢恐龍、江蘇南通紡織、湖南省博物館的長沙馬王堆漢墓出土文物，湖北省博物館的戰國曾侯乙墓出土編鐘，以及新建的北京中國科技館，珠海、深圳等地的綜合或地志博物館，都是臺商和觀光客曾經進出其間，臺灣的媒體也曾詳加介紹過的。馬王堆漢墓文物複製品並曾在臺灣展出。這些比較有名的博物館，多是「文革」之後才被發現或出土的民族文化遺產，由於政治禁忌消除，乃得保存、展示；也有的是拜開放及經濟發展之賜，才得計畫建設成功，從而在中國大陸的博物館發展史上，出現前所未有的局面，也在世界博物館的舞臺上，取得一席之地。

三、博物館「隊伍建設」（人員訓練）：「反右」和「文革」使中國大陸博物館專業人員發生嚴重斷層。「文革」之後，中共稱爲「新社會主義建設時期」，博物館要復甦和發展，需要專業人員。在大陸文物局主導之下，分爲專業人員養成及對現職人員訓練兩方面進行。在養成教育方面，1979年杭州大學最先對博物館專業人才需求及教學目標進行調查，準備在該校歷史系設立博物館專業。後來被天津的南開大學拔了頭籌，1980年在歷史系設立博物館專業，開始招收四年制學生。之後，陸續有復旦、武漢、吉林、上海等九所大學設立博物館專業或課程。1984年南開大學並設立有碩士學位的博物館學研究所。各大學歷史系博物館專業的課程大致分爲基礎與專業。基礎課程除歷史唯物主義及自然辯證法等政治課之外，有中國通史、世界通史、古代漢語、外文等。必修專業課有考古學通論、物質文化史、博物館學概論等

；選修或專題課目有甲骨文、青銅器鑒定、中國古代建築、藝術概論、世界博物館概況、中國陶瓷、中國書畫、印章學、古錢幣、古度量衡、博物館陳列等。除了這些課程之外，還有半年博物館實習。各大學的課程並不完全一致，有的考慮到科技類博物館需要，而有科技基礎課程（包括生物、天文、化學、物理、礦物等）及博物館技術課目，包括組織管理、收藏編目、採集發掘、照像繪圖、標本剝製、模型及復原、陳列設計、裝飾、保管與修理、科學研究及群眾工作等。大學除四年制學生以外，還有受文物局委託，招收二年制學生，甚至更短期的訓練。

至於對現職人員的在職訓練，由文物局專設的培訓中心有三處，地方文化主管單位或博物館自辦或委託大學辦讀書班、學習班作短期訓練，內容包括博物館學讀書、文物收藏技術（包括青銅器修復、陶瓷、書畫技術等）、陳列、群眾教育等理論及實務。近年文物局還透過觀摩會方式，把博物館應用科技如電腦、錄影等概念及技術引介給博物館。

博物館專業人員養成教育與在職人員訓練方面雖然做了不少，但中國大陸幅員廣大，從業人員眾多（專業人員近兩萬），又因曾有斷層現象，而出國進修又是難上加難，所以一般說來，博物館專業人員素質仍參差不齊。

四、博物館學研究方面：大陸「文革」之後，知識份子逐漸恢復自信，雖然待遇仍然偏低，博物館專業人員的月入甚至不如門口的小販，但中國讀書人安貧樂道和仍然孜孜不倦的傳統，依然可以在博物館找到。筆者所接觸到的中國大陸博物館學著述，即有數十種之多，相信當然不止此數。由大陸文物局主持編寫的，有《中國博物館學概論》(1985)、《中國博物館學基礎》(1990)和一些博物館幹部培訓教材。個人創作以一般博物館學、文物

介紹和文物保管方面居多。較具規模的博物館都出版館刊，登載研究報告或學術論文。「中國博物館學會」和「中國自然科學博物館學會」所舉行的學術會議，通常都有學術論文發表，而且數量可觀。前者1983年在青島舉行的學術討論會就收到近二百篇論文，稍後出版了專輯。兩個學會的其他專業性學術會議，每次也都有論文數十篇之多。內容涵蓋了博物館的目的功能及技術層面，只是臺灣博物館方面並未特別置意，大家似乎很陌生而已。

　　五、博物館學會和國際博物館活動方面：中華民國政府撤出大陸之後，原有中國博物館學會自然消散。中共政權成立之後以迄1980年代，政治運動相連，博物館在文物局的主導之下，自己的活動空間有限。直到1982年3月，大陸的「中國博物館學會」才在北京成立。博物館界代表二百三十餘人出席，通過組織章程、收到論文98篇，並選出孫軼青爲理事長。

　　大陸的「中國博物館學會」成立迄今剛好已滿十年。期間除了發行「中國博物館通訊」月刊九十二期和「中國博物館」會刊（季刊）二十九期以外，曾舉辦過很多次大陸的國內博物館學術會議和參與一些國際博物館活動。其主要者有：

——1983年2月，在北京召開「曹雪芹畫像調查鑑定學術報告會」。

——1983年6月，邀請聯合國教科文組織博物館顧問，國際博物館學會亞洲地區代表毛莉博士(Grace Mccann Morley)前來講學。

——1983年10月，在青島舉行第二屆學術研討會，收到論文188篇，稍後出版「中國博物館學會第二次年會論文集」。

——1984年10月，在北京舉辦「法國博物館概況及陳列藝術」專題講座。

——1984年10月，在無錫召開「科學管理學術討論會」，收到論文四十餘篇。

——1985年7月，派代表參加國際博物館協會在巴黎召開的諮詢委員會議。

——1986年4月，與「中國文物保護協會」在北京合辦「亞洲地區文物保護技術討論會」，有10個國家25位專家出席，收到論文24篇，會議主題是「關於青銅器和石質文物的保護技術」。

——1986年10月，派代表三人出席在阿根廷布宜諾斯愛利斯舉行的國際博物館協會第十四屆年會。

——1987年3月，與上海復旦大學聯合邀請日本博物館學家鶴田一郎主講博物館普及教育及經營管理。

——1988年3月，學會保管專業委員會北京市有關單位聯合舉辦「博物館保管人員培訓班」。

——1988年9月，學會教育委員會成立及學術討論會在北京召開，25個省市代表五十餘人出席，收到論文27篇，討論主題「博物館社會教育的地位和作用」。

——1989年3月，與國際博物館協會中國委員會合辦「國際博物館協會亞洲太平洋地區大會」及「國際博物館協會亞太地區三屆二次理事會」，會議主題是「亞太地區博物館學研究現狀及發展趨勢」。

——1990年6月，文物局在山東泰安與泰安培訓中心，合辦「博物館藏品保管研討班」和「博物館藏品保管手冊編審會」。

——1991年2月，派代表參加在印度加爾各答舉行的「國際博物館協會亞太地區委員會議」。

——1991年12月，在北平故宮博物院召開常務理事會，審定《中

國博物館志》編輯計畫。

　　大陸的「中國博物館學會」於1982年成立後的第二年，即組成「國際博物館協會中國委員會」，申請加入國際博物館協會。1983年7月獲准加入，並首次參加了在倫敦舉行的國際博物館協會第十三屆會員大會（國立自然科學博物館籌備處漢寶德主任亦曾和臺灣去的的幾位代表與會）。自是以後，中國大陸即以「國際博物館協會中國委員會」為主體，積極參與國際博物館協會總會及亞太地區的一些活動。

　　自從「文革」之後，中國大陸的博物館運作漸趨正常，而大陸中共政權又是聯合國會員及安理會常任理事國，在1982年「中國博物館學會」成立之後，即經聯合國教科文組織中介，與國際博物館協會有所接觸，而於1983年春，得大陸有關當局之批准，正式參與國際博物館社會活動。由本文前述的中國大陸博物館之曲折坎坷歷程，其所以遲至1983年才進入國際博物館社會，是可以理解的。

　　以上就是筆者根據手邊的資料和實地觀察，探索到的中國大陸博物館之運作軌跡。兩岸開放交流以前，中國大陸的一切，對我們來說，都是神秘莫測。如今，雖然號稱開放，但資訊依然有限，所以粗疏在所難免。更重要的是，中國大陸意識形態強烈，與此間有極大的差距，使筆者此文落筆十分為難，唯仍僅就事實敘述，提供博物館界參考。

附註

註一：該書於民國八十一年五月由臺北漢光文化事業公司出版。

註二：見秦裕傑撰「美國博物館的義工」一文，原載社教雙月刊23期
　　　（1988），後納入《博物館人語》，漢光文化事業公司出版。

註三：「社」指人民公社，「大躍進」運動時成立之政經軍綜合組織，取代以前之村里或保甲，現已解體。

註四：博物館之大小本無標準。但三大館乃中國大陸少數中央級博物館之最，其中歷史博物館和革命博物館矗立天安門廣場。人民革命軍事博物館占地八萬餘平方公尺，建築六萬餘平方公尺，所以稱之爲大型。

註五：「全方位」是中國大陸用語，即全面之意。

註六：「隊伍」指博物館從業人員。

註七：日本文化財保護法，1950年施行，歷經十餘次修正。

參考文獻

王宏鈞　1990　中國博物館學基礎　文物局

文化部文物局　1985　中國博物學概論

中國博物館學會　1991　中國博物館

中國博物館學會　1992　中國博物館通訊

包遵彭　1964　中國博物館史

胡駿　1986　中國博物館覽勝　中國展望出版社

胡駿　1989　博物館縱橫　中國青年出版社

胡駿　1991　新社會主義時期我國博物館事業的回顧「中國博物館」第四期　頁6

秦裕傑　1992　博物館絮語　臺北：漢光文化事業公司292頁

黎先耀　1982　博物館學新編　江蘇科技出版社

（註：本文原載國立自然科學博物館「博物館學季刊」六卷四期，民國八十一年十月。）

國家圖書館出版品預行編目資料

現代博物館／秦裕傑著. －－初版. －－臺北市
；世界宗教博物館，民85
面；　　公分
ISBN 957-99095-0-4（平裝）

1.博物館學

069　　　　　　　　　　　　85004791

帳　　號	1 8 8 7 1 8 9 4
戶　　名	財團法人世界宗教博物館發展基金會附設出版社

著　作　者：秦裕傑

發　行　人：楊麗芬（釋了意）

編　　　審：世界宗教博物館編輯委員會

編　　　輯：石珀貞、徐藍萍

出　版　者：財團法人世界宗教博物館發展基金會

地　　　址：台北市南京東路五段92號11樓

電　　　話：(02)760-3881・傳　　真：(02)761-9490

郵撥帳號：~~17830587~~

戶　　　名：財團法人世界宗教博物館發展基金會

登　記　証：局版北市業字第510號

印　　　刷：柏森印刷設計有限公司

電　　　話：(02)9215801　　　　ISBN　957-99095-0-4

初　　　版：中華民國八十五年五月

定　　　價：新台幣二百七十元